Guitar magazine ギター・マガジン　［吉他雜誌］

365日的
電吉他練習計劃

作者·演奏　**宮脇俊郎**
譯者　**王瑋琦　張庭榮**

收錄 **52週** 的
練習內容
線上影音示範
Youtube
專屬頻道

U0085716

RittorMusicMook
http://www.rittor-music.co.jp/

365日的電吉他練習計劃

CONTENTS

本書的閱讀方法

本週主題。閱讀解說文章，了解練習目的。

結束一週的練習之後，在這裡填上日期。

一整週都要練習的樂句。先彈這個樂句，再開始每天的練習。

目標速度。比附錄 Video 稍微慢一點，要是覺得彈起來很輕鬆，可以試著加快速度。

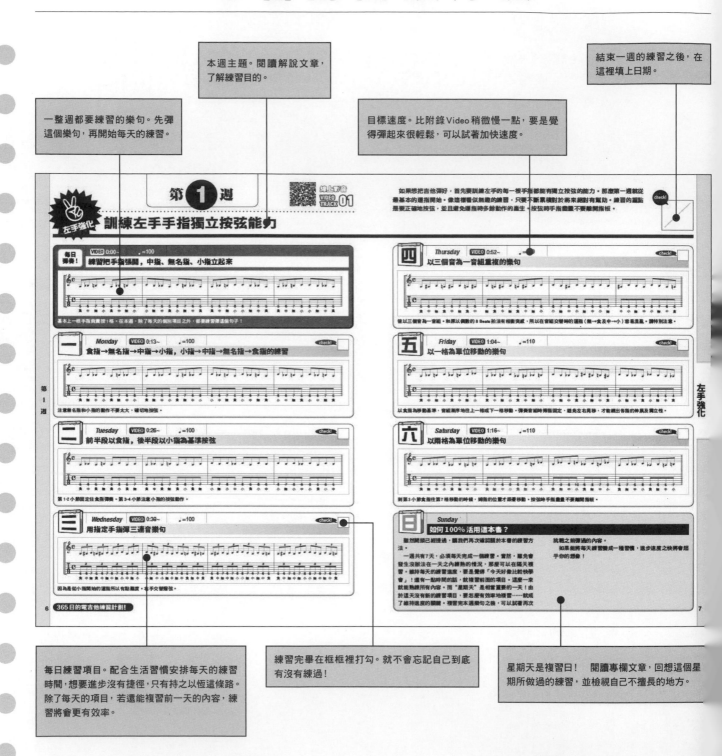

每日練習項目。配合生活習慣安排每天的練習時間，想要進步沒有捷徑，只有持之以恆這條路。除了每天的項目，若還能複習前一天的內容，練習將會更有效率。

練習完畢在框框裡打勾。就不會忘記自己到底有沒有練過！

星期天是複習日！ 閱讀專欄文章，回想這個星期所做過的練習，並檢視自己不擅長的地方。

關於附錄 Video 　隨書附上的 Video，將一個星期的練習範例收錄在同一音軌裡。共有 52 週間的練習，所以是 52 條音軌。也就是接下來一整年的份量！覺得譜例太複雜看不懂，或是不知道該用甚麼感覺去彈奏時，Video 就能派上用場！

365日的電吉他練習計劃

前 言

　　在樂器行的書籍專區，所擺放的吉他教材多不勝數。就算把書買回家，也只看一兩次就收起來了。結果，彷彿從吉他手搖身一變成為書籍收藏家。相信這樣的人為數不少！究竟要如何維持對吉他的熱情，有效率地練習呢？其實比起買書，更重要的是制定練習計畫。

　　人的生活大多是以週為單位，換算起來一年共有 52 週。本書的重點在於每天只需做一個練習，如此不間斷地持續下去，一年過後就能擁有一定的實力，並且能夠應付各種曲風！

　　本書的內容包含基礎運指、節奏刷弦、搖滾吉他 Solo、爵士吉他 Solo、變換和弦，以及 Slapping 技法等各種練習。只練自己有興趣的部分當然也行，但是全部嘗試過後會更有達成感喔！

　　附錄 Video 裡總共收錄了 364 首演奏範例。由於深怕大家一下子就膩了而失去練習的樂趣 就連伴奏音樂我們也花了不少功夫去製作。為了一年後的自己，這 52 週請務必堅持下去！

<div style="text-align: right;">宮脇俊郎</div>

第 1 週

線上影音 VIDEO TRACK 01

左手強化 訓練左手手指獨立按弦能力

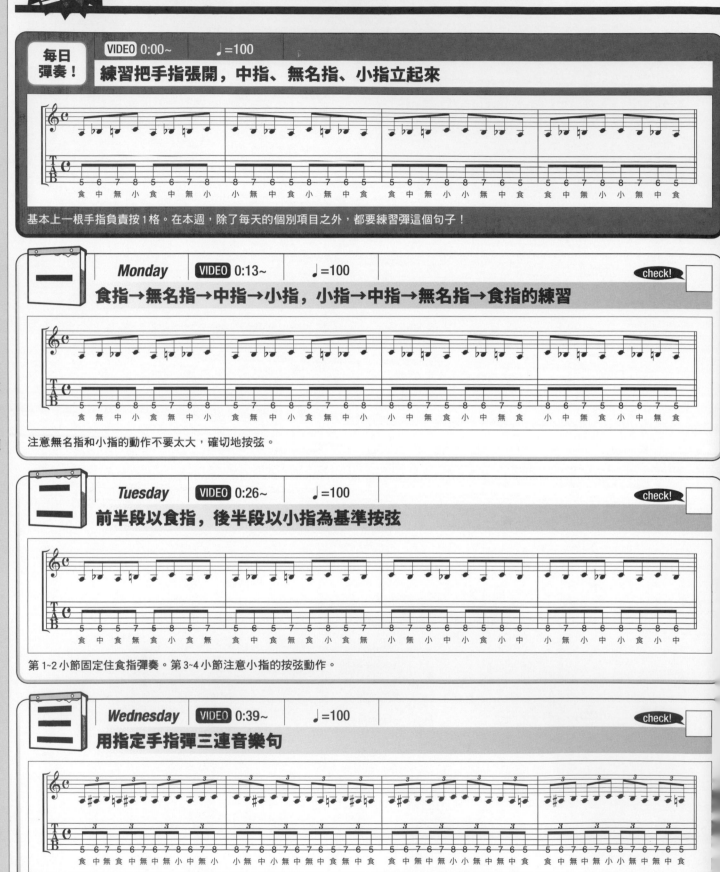

每日彈奏！ VIDEO 0:00~ ♩=100

練習把手指張開，中指、無名指、小指立起來

基本上一根手指負責按1格。在本週，除了每天的個別項目之外，都要練習彈這個句子！

一 Monday VIDEO 0:13~ ♩=100 check!

食指→無名指→中指→小指，小指→中指→無名指→食指的練習

注意無名指和小指的動作不要太大，確切地按弦。

二 Tuesday VIDEO 0:26~ ♩=100 check!

前半段以食指，後半段以小指為基準按弦

第1~2小節固定住食指彈奏。第3~4小節注意小指的按弦動作。

三 Wednesday VIDEO 0:39~ ♩=100 check!

用指定手指彈三連音樂句

因為是從小指開始的運指所以有點難度。右手交替撥弦。

如果想把吉他彈好，首先要訓練左手的每一根手指都能有獨立按弦的能力。那麼第一週就從最基本的運指開始。像這樣看似無趣的練習，只要不斷累積對於將來絕對有幫助。練習的重點是要正確地按弦，並且避免運指時多餘動作的產生。按弦時手指盡量不要離開指板。

四　*Thursday*　VIDEO 0:52~　♩=110　check!

以三個音為一音組重複的樂句

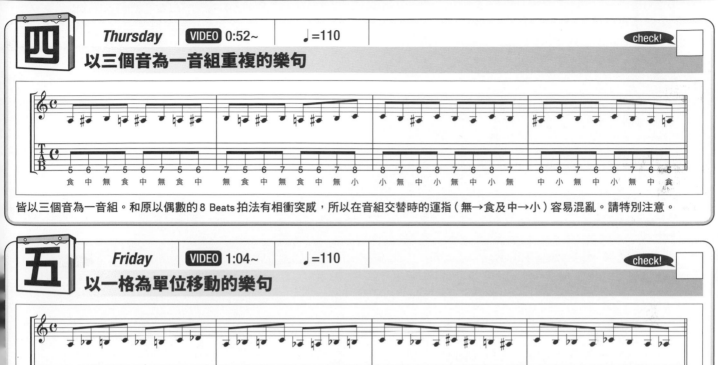

皆以三個音為一音組。和原以偶數的 8 Beats 拍法有相衝突感，所以在音組交替時的運指（無→食及中→小）容易混亂。請特別注意。

五　*Friday*　VIDEO 1:04~　♩=110　check!

以一格為單位移動的樂句

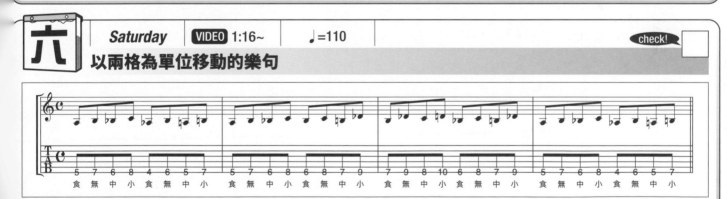

以食指為移動基準，音組漸序地往上一格或下一格移動。彈奏音組時拇指固定，避免左右晃移，才能練出各指的伸展及獨立性。

六　*Saturday*　VIDEO 1:16~　♩=110　check!

以兩格為單位移動的樂句

到第 3 小節食指往第 7 格移動的時候，姆指的位置才跟著移動。按弦時手指盡量不要離開指板。

日　*Sunday*

如何 100% 活用這本書？

　雖然開頭已經提過，讓我們再次確認關於本書的練習方法。

　一週共有 7 天，必須每天完成一個練習。當然，難免會發生沒辦法在一天之內練熟的情況，那麼可以在隔天複習。維持每天的練習進度，要是覺得「今天好像比較快學會」！還有一點時間的話，就複習前面的項目。這麼一來就能熟練所有內容。而"星期天"是相當重要的一天！由於這天沒有新的練習項目，要怎麼有效率地複習……就成了維持進度的關鍵。複習完本週樂句之後，可以試著再次

挑戰之前彈過的內容。

　如果能將每天練習變成一種習慣，進步速度之快將會超乎你的想像！

右手強化

交替撥弦的基本動作

每日彈奏！ | VIDEO 0:00~ | ♩=120

注意右手下跟上的動作

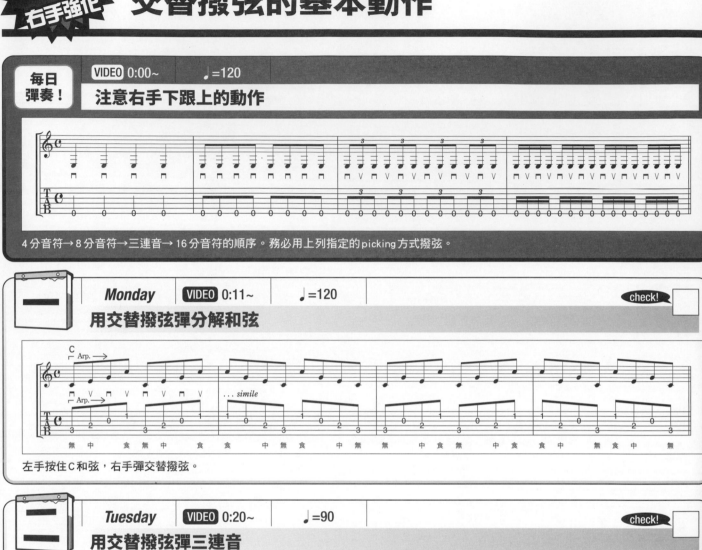

4分音符→8分音符→三連音→16分音符的順序。務必用上列指定的picking方式撥弦。

一 | *Monday* | VIDEO 0:11~ | ♩=120 | check!

用交替撥弦彈分解和弦

左手按住C和弦，右手彈交替撥弦。

二 | *Tuesday* | VIDEO 0:20~ | ♩=90 | check!

用交替撥弦彈三連音

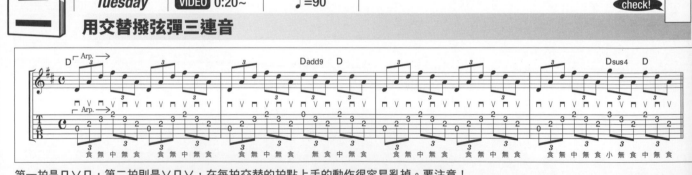

第一拍是∏∨∏，第二拍則是∨∏∨，在每拍交替的拍點上手的動作很容易亂掉。要注意！

三 | *Wednesday* | VIDEO 0:35~ | ♩=110 | check!

由和弦音組成的樂句

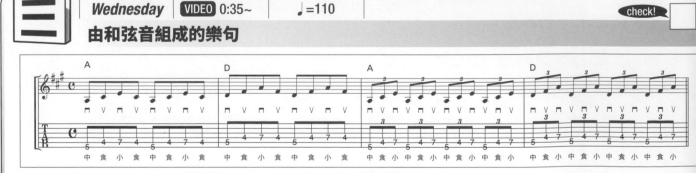

第3～4小節也可以用∏∏∨的小幅度掃弦來彈，不過目前還是先練習交替撥弦。

第2週

配合節奏交互向下＆向上撥弦，就稱為交替撥弦。根據彈奏的內容，有時候會用空刷（做出撥弦的動作但不碰弦）來繼續交替撥弦的動作。交替撥弦的優點是能維持節奏的穩定性，音色顆粒分明。缺點是做弦移動作的時候容易產生雜音。最理想的狀態是在彈奏不同樂句時，能夠下意識地立即判斷該用哪種撥弦方式。不過在第二週，主要還是先練習彈交替撥弦。

check!

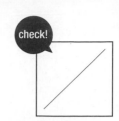

四 *Thursday* VIDEO 0:47~ ♩=120 check!

加入空刷維持交替撥弦的動作

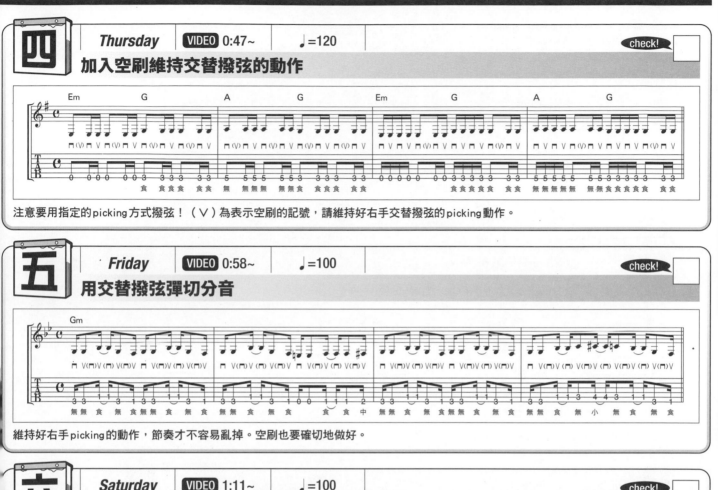

注意要用指定的picking方式撥弦！（∨）為表示空刷的記號，請維持好右手交替撥弦的picking動作。

五 *Friday* VIDEO 0:58~ ♩=100 check!

用交替撥弦彈切分音

維持好右手picking的動作，節奏才不容易亂掉。空刷也要確切地做好。

六 *Saturday* VIDEO 1:11~ ♩=100 check!

搥弦的時候，加入空刷維持交替撥弦的動作

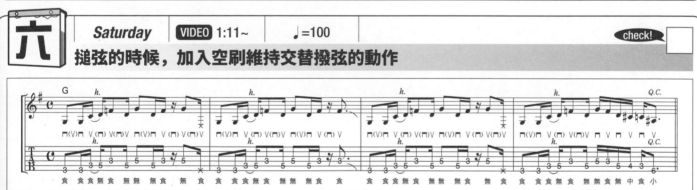

每個音的斷句清楚，強調節奏的吉他Riff。用交替撥弦彈更能穩住節奏及音色的乾淨度。

日 *Sunday*

彈片的種類與特徵

這裡要來介紹一下彈片的種類及特徵。其實大多的時候，都是以個人喜好來選購彈片。依想彈的音色、拿起來順不順手等等因素，然後選擇適合自己的彈片。

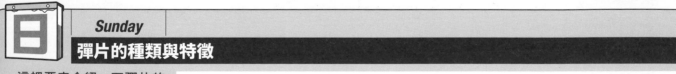

彈片的形狀				
淚珠形 (Tear Drop)	御飯糰形（三角形）	曼陀林形	本壘板形	巨大三角形
一般型	一般型	Steve Lukather Lee Ritenour	Ritchie Blackmore	Carlos Santana

基本上前端較圓的彈片，適合刷和弦；較尖的則適合彈單音。但不只彈片的形狀，和撥弦的角度也有關係。

彈片的硬度			
軟 Soft(Thin)	Medium	Hard	硬 Extra Heavy
0.5mm	0.7mm	1mm	1.2mm
適合刷和弦			適合彈單音

右手強化

線上影音
VIDEO TRACK **03**

左手強化 練習指板上的縱向移動

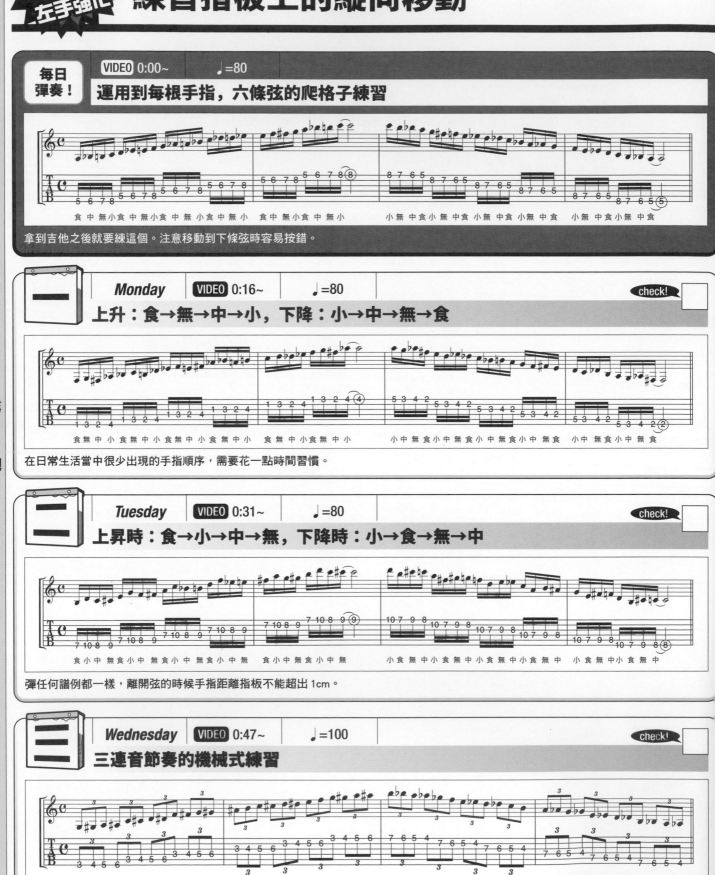

每日彈奏！ VIDEO 0:00~ ♩=80

運用到每根手指，六條弦的爬格子練習

拿到吉他之後就要練這個。注意移動到下條弦時容易按錯。

Monday VIDEO 0:16~ ♩=80 check!

上升：食→無→中→小，下降：小→中→無→食

在日常生活當中很少出現的手指順序，需要花一點時間習慣。

Tuesday VIDEO 0:31~ ♩=80 check!

上昇時：食→小→中→無，下降時：小→食→無→中

彈任何譜例都一樣，離開弦的時候手指距離指板不能超出 1cm。

Wednesday VIDEO 0:47~ ♩=100 check!

三連音節奏的機械式練習

每條弦彈四個音，卻是三連音的拍法。因此很容易亂掉。

一旦開始彈吉他，就每天都要做爬格子練習。本週所介紹的練習項目，有包括手指移動的順序、不同把位的弦移動作等，內容多樣且豐富，能夠平均鍛鍊左手手指的力量。但各個譜例只是參考範本，為了更加熟悉指板的位置，琴友可以以相同指型在不同把位上移動練習。多做這樣的練習，才不會發生"只會彈特定幾格"的窘境！

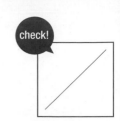

左手強化

| 四 | *Thursday* | VIDEO 1:00~ | ♩=110 | | check! |

彈每次下降半格的樂句

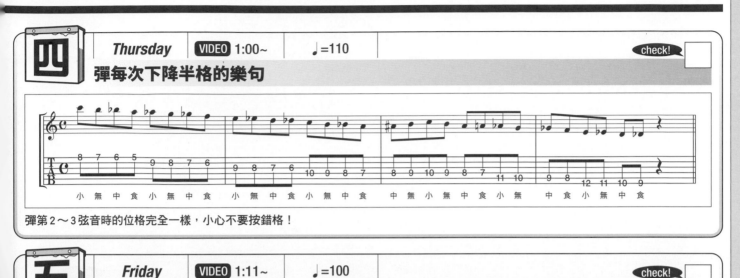

彈第2～3弦音時的位格完全一樣，小心不要按錯格！

| 五 | *Friday* | VIDEO 1:11~ | ♩=100 | | check! |

練習移動1.5個全音的上升→下降樂句

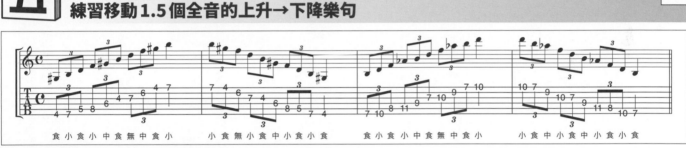

每音音程全都間隔1.5個全音（三個琴格）的樂句。彈的是減和弦的組成音。

| 六 | *Saturday* | VIDEO 1:24~ | ♩=80 | | check! |

不能讓音重疊的機械式練習

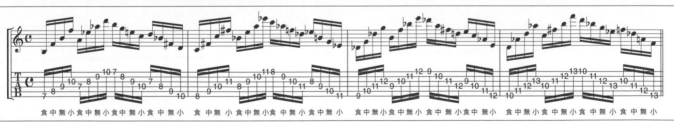

移動到下條弦時，要是太大意就會讓音重疊在一起，或是拖拍。從慢速開始好好地練習。

| 日 | *Sunday* |

學會用食指指尖悶音

在彈奏時，左手的食指還有另一項功能，就是做悶音的動作。右邊是食指按壓第5弦的照片。將指尖輕抵第6弦悶音。這麼一來就算撥弦有些誤差，第6弦也不會發出聲音。彈其他弦的時候也一樣，要習慣將食指抵住旁邊的弦做悶音，否則會出現許多不必要的雜音。彈奏任何樂句，都要習慣做悶音的動作。

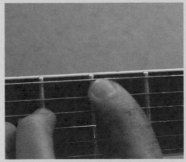
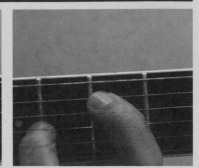

照片1：用指尖碰觸第6弦悶音的範例。　　　照片2：沒有悶第6弦。

線上影音
VIDEO TRACK **04**

第 **4** 週

左手強化　練習機械式的橫向移動

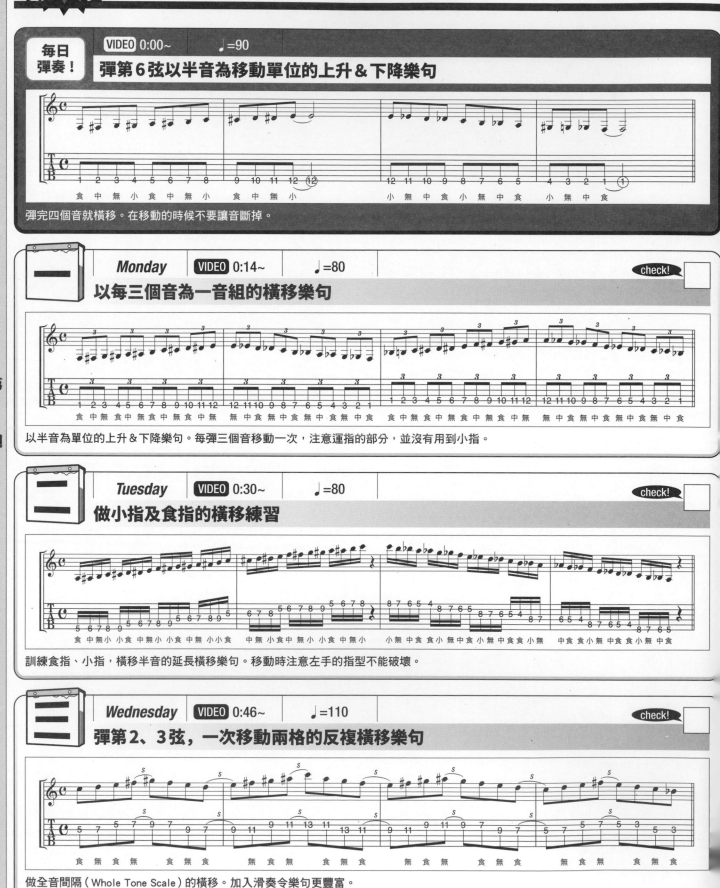

| 每日彈奏！ | VIDEO 0:00~ | ♩=90 |

彈第6弦以半音為移動單位的上升＆下降樂句

彈完四個音就橫移。在移動的時候不要讓音斷掉。

| 一 | *Monday* | VIDEO 0:14~ | ♩=80 | check! |

以每三個音為一音組的橫移樂句

以半音為單位的上升＆下降樂句。每彈三個音移動一次，注意運指的部分，並沒有用到小指。

| 二 | *Tuesday* | VIDEO 0:30~ | ♩=80 | check! |

做小指及食指的橫移練習

訓練食指、小指，橫移半音的延長橫移樂句。移動時注意左手的指型不能破壞。

| 三 | *Wednesday* | VIDEO 0:46~ | ♩=110 | check! |

彈第2、3弦，一次移動兩格的反複橫移樂句

做全音間隔（Whole Tone Scale）的橫移。加入滑奏令樂句更豐富。

做高低把位的手指練習。要是能在指板上流暢地橫移，將會大幅提升吉他的表現力。在這個星期內所要做的練習，有一兩格的移動，也有五格以上的大距離移動。要不斷練習直到能夠正確按弦為止。星期日的專欄介紹了在指板上橫移的訣竅，先閱讀內容之後再做練習會更有效果。

check!

四 *Thursday* | VIDEO 0:58~ | ♩=80

check!

在第1、第2弦上做激烈的橫移

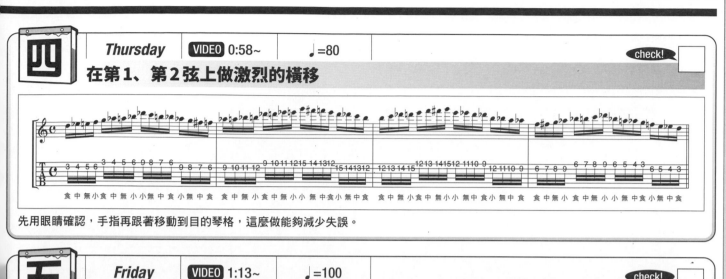

先用眼睛確認，手指再跟著移動到目的琴格，這麼做能夠減少失誤。

五 *Friday* | VIDEO 1:13~ | ♩=100

check!

音階雖然簡單，卻是高難度的橫移

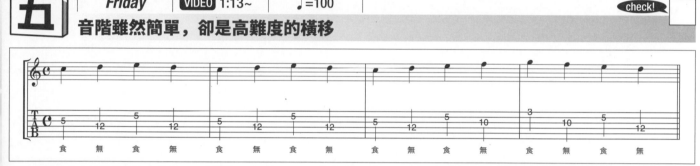

因把位橫移大自然地產生滑奏效果，比起普通地彈奏單音，自會產生不同的韻味。

六 *Saturday* | VIDEO 1:26~ | ♩=80

check!

用兩隻手指彈一條弦上 Do Re Mi 的音，令人驚訝的位移！

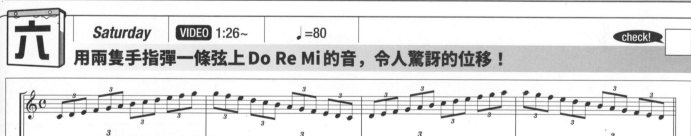

難度相當高，最適合拿來做橫移的練習了。

日 *Sunday*

固定住姆指彈小幅度的橫移！

彈一兩格的小距離橫移，如同照片所示，以固定住姆指的方式可以減少失誤的發生。原因是以姆指作為基準，較容易把握移動的範圍，就算不看手也能確實橫移。特別是要與觀眾互動的Live演出，以及在必須邊看譜邊彈奏的情況下更是能發揮減低按錯琴格的效果。伸展手指打算要移動時，如果按弦指型跑掉就很容易按錯。

注意練習小幅度橫移要固定住拇指，並且維持左手的正確按弦指型。

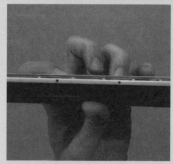
照片1：移動位置前。

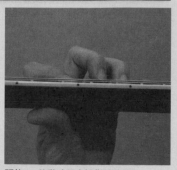
照片2：移動時固定姆指的位置。

左手強化

13

第 **5** 週

音階練習 大調音階頻繁出現的把位

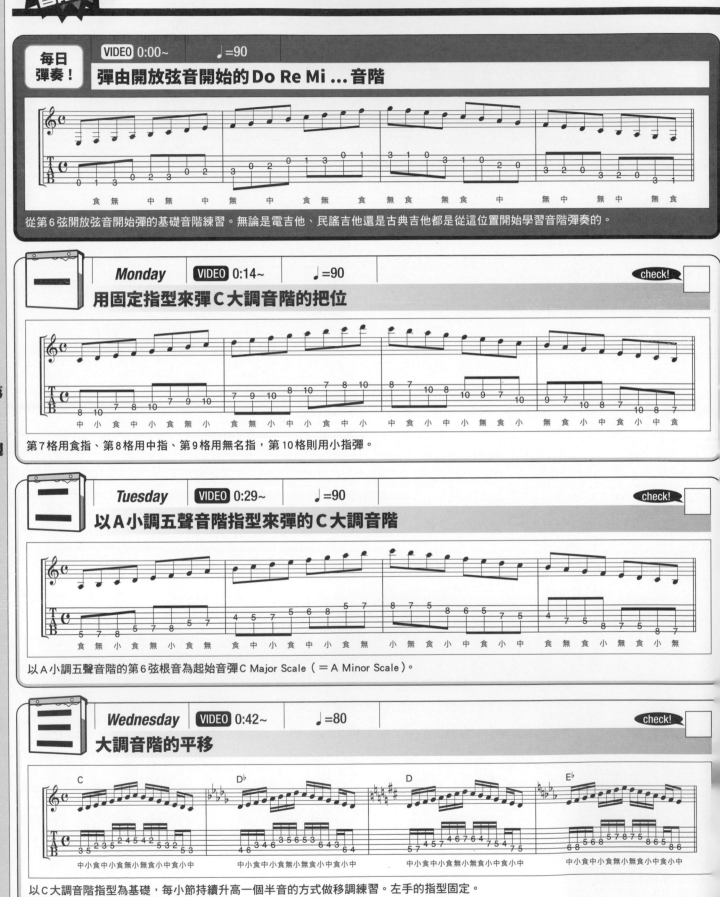

每日彈奏！ VIDEO 0:00~ ♩=90

彈由開放弦音開始的 Do Re Mi ... 音階

食 無 中 無 中 無 中 食 無 食 無 食 無 食 中 無 中 無 中 無 食

從第6弦開放弦音開始彈的基礎音階練習。無論是電吉他、民謠吉他還是古典吉他都是從這位置開始學習音階彈奏的。

一 *Monday* VIDEO 0:14~ ♩=90 check!

用固定指型來彈C大調音階的把位

中 小 食 中 小 食 無 小 食 無 小 中 小 食 中 小 中 食 小 中 小 無 食 小 無 食 小 中 食 小 中 食

第7格用食指、第8格用中指、第9格用無名指，第10格則用小指彈。

二 *Tuesday* VIDEO 0:29~ ♩=90 check!

以A小調五聲音階指型來彈的C大調音階

食 無 小 食 無 小 食 無 食 中 小 食 中 小 食 無 小 無 食 小 中 食 小 中 食 無 食 小 無 食 小 無

以A小調五聲音階的第6弦根音為起始音彈C Major Scale（＝A Minor Scale）。

三 *Wednesday* VIDEO 0:42~ ♩=80 check!

大調音階的平移

C　　　　　　　　D♭　　　　　　　D　　　　　　　E♭

中小食中小食無小無食小中食小中　中小食中小食無小無食小中食小中　中小食中小食無小無食小中食小中　中小食中小食無小無食小中食小中

以C大調音階指型為基礎，每小節持續升高一個半音的方式做移調練習。左手的指型固定。

彈吉他 Solo 經常是在彈音階的組成音。在這一年之間我們將會學習到從大調音階開始，到全音音階、變化音階（Altered Scale）等爵士樂常用的各種音階。而無論是彈奏哪一種音階，最基本且一定要熟悉的就是 C 大調音階。在練習彈 C 大調音階的同時，也要一邊記住 A、B、C……等各音音名。

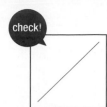

check!

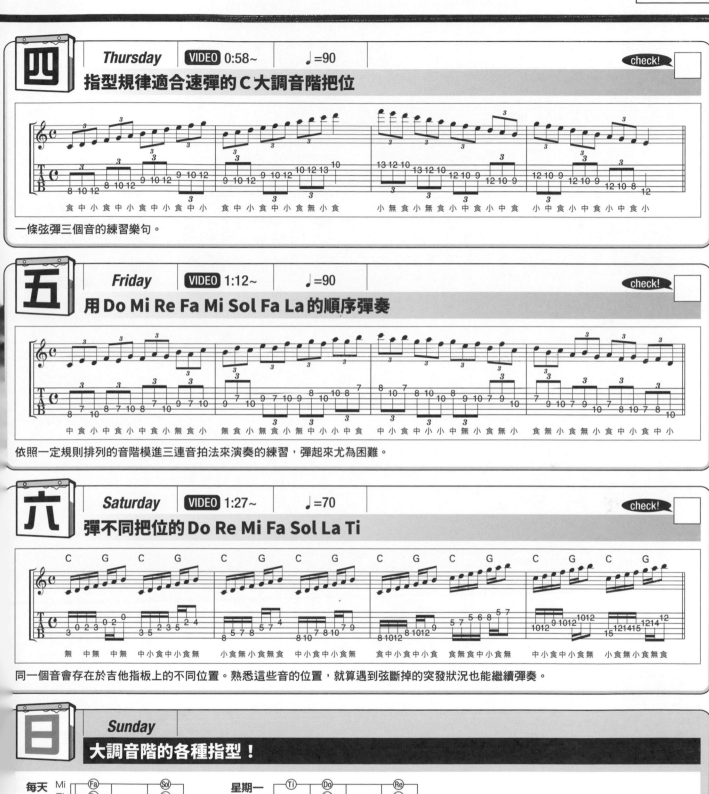

四 *Thursday* VIDEO 0:58~ ♩=90　check!

指型規律適合速彈的 C 大調音階把位

一條弦彈三個音的練習樂句。

五 *Friday* VIDEO 1:12~ ♩=90　check!

用 Do Mi Re Fa Mi Sol Fa La 的順序彈奏

依照一定規則排列的音階模進三連音拍法來演奏的練習，彈起來尤為困難。

六 *Saturday* VIDEO 1:27~ ♩=70　check!

彈不同把位的 Do Re Mi Fa Sol La Ti

同一個音會存在於吉他指板上的不同位置。熟悉這些音的位置，就算遇到弦斷掉的突發狀況也能繼續彈奏。

日 *Sunday*

大調音階的各種指型！

音階練習

左手強化 搥弦&勾弦特訓!

每日彈奏! | **VIDEO** 0:00~ | ♩=100

用不同手指做搥勾弦的練習

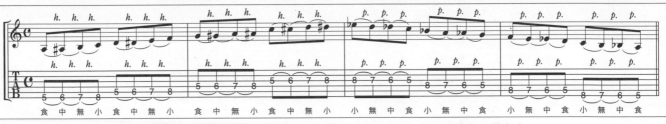

將食指固定在第3弦的第4格,中指、無名指、小指依序做搥勾的動作。只有第一個音做右手撥弦動作。

一 | *Monday* | **VIDEO** 0:13~ | ♩=120 | check!

練習從第6弦移動到第3弦後再移回第6弦的搥勾弦

到各弦的末端音,音量容易不見或變弱,練習的終極目標是每一個搥勾弦音要和用Pick撥弦的音量一樣大。

二 | *Tuesday* | **VIDEO** 0:24~ | ♩=110 | check!

連接搥勾弦的音

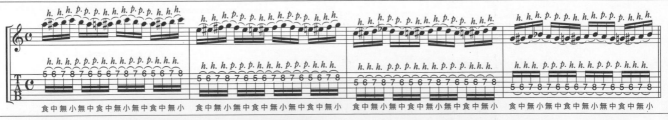

一個小節只撥弦一次。左手指型盡量不動,用左手的指尖彈出聲音。

三 | *Wednesday* | **VIDEO** 0:35~ | ♩=130 | check!

強化搥勾弦的樂句

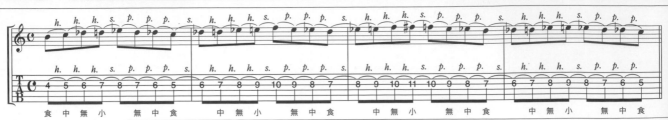

在第3弦上移動,除了搥勾弦之外也加入滑奏。只有第一個音用右手撥弦。

無論是用指尖搥擊琴弦的搥弦（Hammer-on），或用手指將琴弦勾離指板的勾弦（Pull-off），都是彈奏電吉他時必備的技巧。若是能學會這兩個技巧，不僅不需要用右手撥弦就能讓琴弦發出聲音，就連速彈也會變得容易許多。此外，搥勾弦能讓吉他音色更加豐富，從音樂表現的角度來看，也是非常重要的技巧。那麼快來鍛鍊你的指尖！

四 *Thursday* VIDEO 0:45~ ♩=120 check!

在一條弦上做搥勾弦

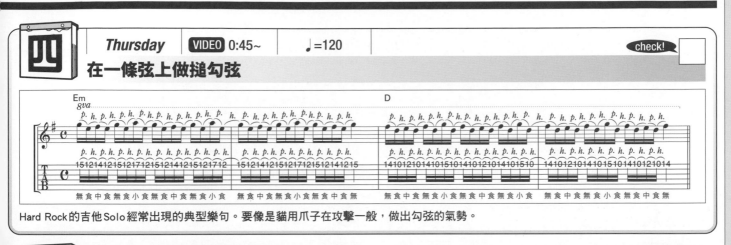

Hard Rock的吉他Solo經常出現的典型樂句。要像是貓用爪子在攻擊一般，做出勾弦的氣勢。

五 *Friday* VIDEO 0:56~ ♩=120 check!

三連音的速彈常用樂句

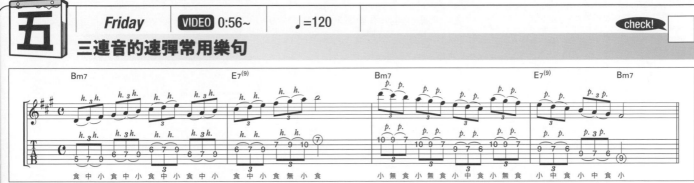

如同譜例，一條弦彈三個音的樂句。因具有規律性的模進及運指方式，所以，這樣的模進方式很容易做出速彈旋律。

六 *Saturday* VIDEO 1:07~ ♩=120 check!

完全不用右手pick撥弦的左手強化樂句

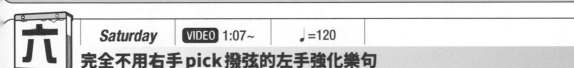

每一拍的第一個音用小指搥弦開始。由於完全不用右手撥弦，更要注意左手搥勾動作的正確性與強度。

日 *Sunday*

關於搥弦＆勾弦的姿勢

許多人在做搥勾動作時，手指移幅容易過大。像照片1當中，高舉中指的姿勢是NG的，因為這麼做很容易按錯位置。應該要彎曲手指的第一指節，用剛好的力道搥弦。

照片2是無名指勾完弦的動作。像是要逃跑似的讓手指遠離指板，這也是錯誤的勾弦NG動作。將手指的第一關節向內彎，然後維持這個運指方式確實將弦勾起。這正是實際演奏時能夠發出漂亮勾弦及大音量琴聲的要領。而放輕搥勾的動作及更細的手指移幅，則是能夠得到較小音量及甜美音色的要領。

照片1：搥弦之前的中指　　照片2：勾弦後的無名指

左手強化

音階練習 大調音階的七種指型

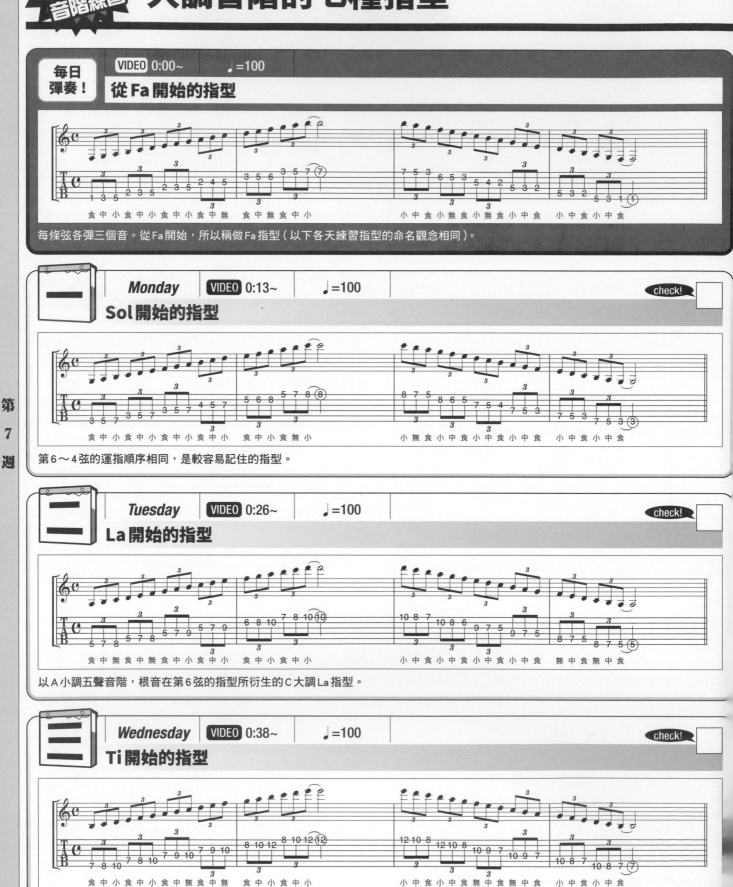

每日彈奏！ VIDEO 0:00~ ♩=100

從 Fa 開始的指型

每條弦各彈三個音。從Fa開始，所以稱做Fa指型（以下各天練習指型的命名觀念相同）。

一 *Monday* VIDEO 0:13~ ♩=100 check!

Sol 開始的指型

第6～4弦的運指順序相同，是較容易記住的指型。

二 *Tuesday* VIDEO 0:26~ ♩=100 check!

La 開始的指型

以A小調五聲音階，根音在第6弦的指型所衍生的C大調La指型。

三 *Wednesday* VIDEO 0:38~ ♩=100 check!

Ti 開始的指型

每兩根弦（6＆5、4＆3、2＆1）的運指順序相同。也是在第1、2弦上速彈時所常用到這指型的原因。

以鍵盤樂器來説，C大調音階只須彈奏白鍵，所以即便是初學者也馬上就會彈Do Re Mi…的音，這點和吉他不太一樣。在吉他指板上並沒有類似鍵盤樂器如此容易辨識的結構，所以必須下一番工夫，記住各個音在指板上的位置。在本週，將介紹大調音階的七種指型。只要把這些全都記起來，就能一眼看出指板上的Do Re Mi…在哪裡。

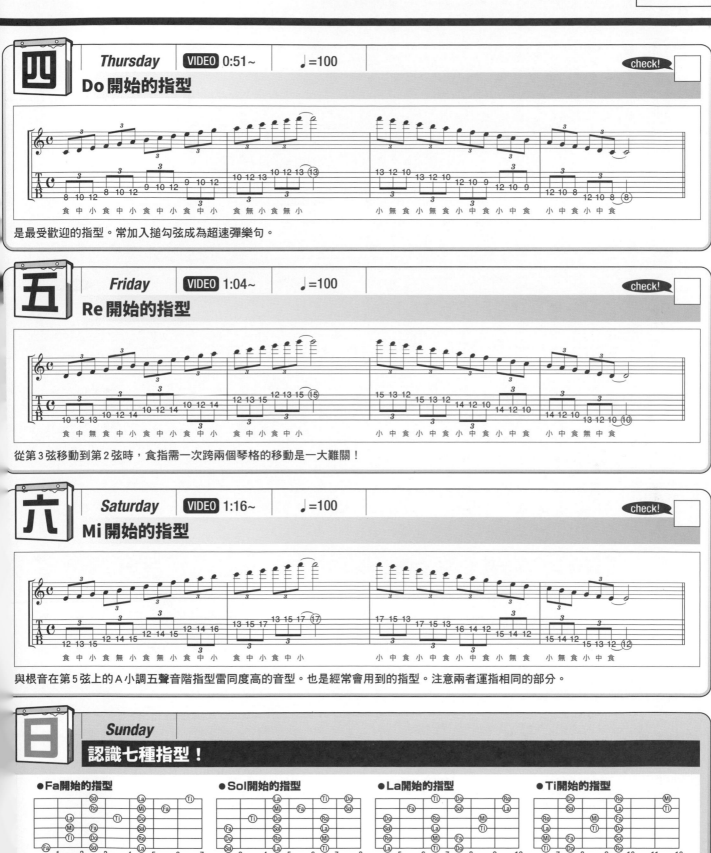

是最受歡迎的指型。常加入搥勾弦成為超速彈樂句。

從第3弦移動到第2弦時，食指需一次跨兩個琴格的移動是一大難關！

與根音在第5弦上的A小調五聲音階指型雷同度高的音型。也是經常會用到的指型。注意兩者運指相同的部分。

鍛鍊手指的獨立性

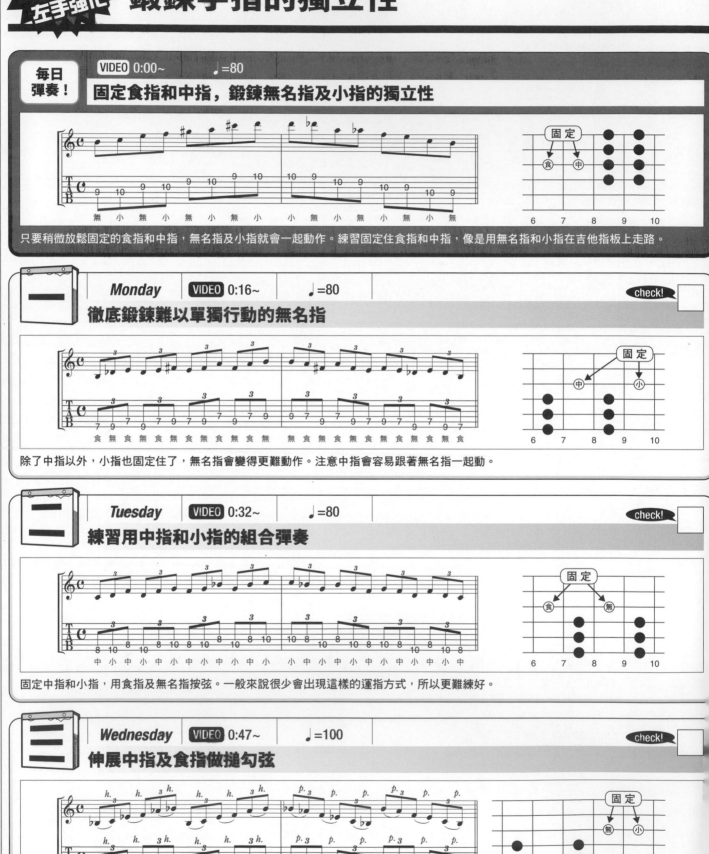

每日彈奏! | **VIDEO** 0:00~ | ♩=80

固定食指和中指，鍛鍊無名指及小指的獨立性

只要稍微放鬆固定的食指和中指，無名指及小指就會一起動作。練習固定住食指和中指，像是用無名指和小指在吉他指板上走路。

Monday | **VIDEO** 0:16~ | ♩=80 | check!

徹底鍛鍊難以單獨行動的無名指

除了中指以外，小指也固定住了，無名指會變得更難動作。注意中指容易跟著無名指一起動。

Tuesday | **VIDEO** 0:32~ | ♩=80 | check!

練習用中指和小指的組合彈奏

固定中指和小指，用食指及無名指按弦。一般來說很少會出現這樣的運指方式，所以更難練好。

Wednesday | **VIDEO** 0:47~ | ♩=100 | check!

伸展中指及食指做搥勾弦

目的是將食指和中指伸展開來做運指練習。

彈奏時注意力沒集中於練習目的，手指也會變得亂七八糟。為了保持按弦的手指平衡，其他的手指容易像在玩翹翹板一樣翹起來，或是彈搥勾弦的時候抬起整個左手指，這些都是造成左手指不夠穩定，以致無法得到漂亮音色或練不好速彈的原因。這個星期所要做的練習，目的是加強手指的獨立性，並且讓手指姿勢更安定。條件是必須將某些手指固定住。

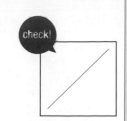

四 Thursday | VIDEO 1:00~ | ♩=100

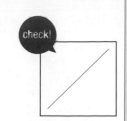 check!

固定無名指，強力抑制左手搖晃的樂句

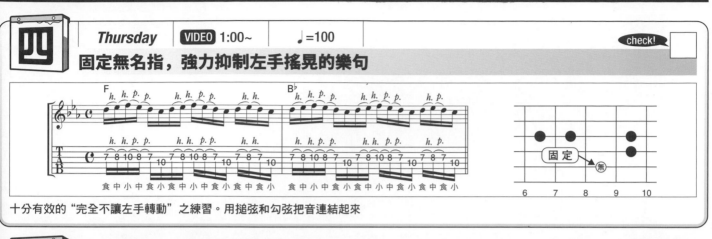

十分有效的"完全不讓左手轉動"之練習。用搥弦和勾弦把音連結起來

五 Friday | VIDEO 1:13~ | ♩=100

check!

固定中指，能讓手筋變軟的訓練

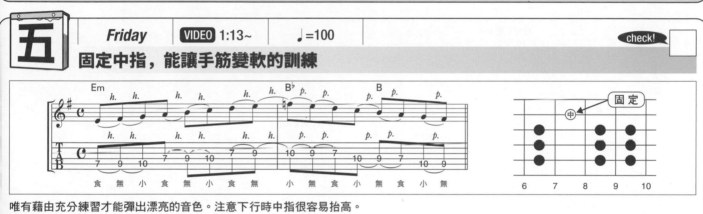

唯有藉由充分練習才能彈出漂亮的音色。注意下行時中指很容易抬高。

六 Saturday | VIDEO 1:26~ | ♩=90

check!

避免小指僵硬的練習

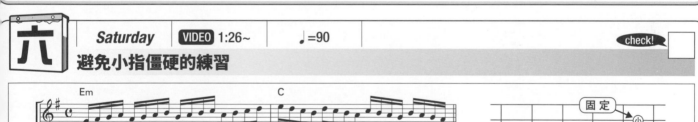
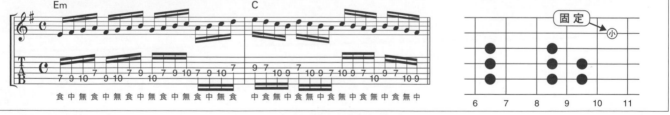

雖說在彈奏時沒有用到的小指，就算伸直抬高也沒關係。但彈奏時最好還是讓手指貼近指板。

日 Sunday

用一枝筆做手指訓練

如同照片，用食指、小指及姆指抵住鉛筆。然後中指跟無名指像是討厭彼此一般，努力拉開彼此之間的距離。或者可以固定住中指，無名指用力向外伸展。藉由這個練習，可以訓練中指及無名指的獨立性。尤其是沒有太多時間可以練琴的學生們，最適合做這個練習了。（※不過，上課時間還是要好好聽課）但是，並非只要加強左手手指的獨立性就表示能把吉他彈好，因為彈吉他不是只要能彈出聲音就好，包括左右手的協調性等也很重要。

照片1：用拇指、食指及小指壓住筆，盡量撐開中指和無名指。

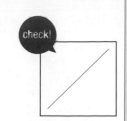
左手強化

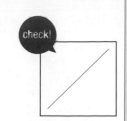
21

第 9 週

右手強化 跨弦 Picking

每日彈奏！ VIDEO 0:00~ ♩=120

第6→5、4、3弦的跨弦移動練習

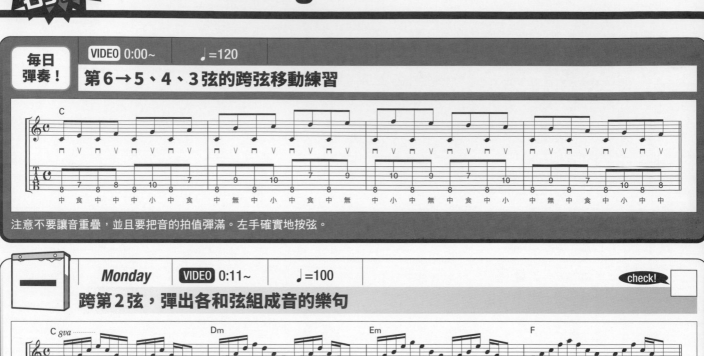

注意不要讓音重疊，並且要把音的拍值彈滿。左手確實地按弦。

Monday VIDEO 0:11~ ♩=100 check!

跨第2弦，彈出各和弦組成音的樂句

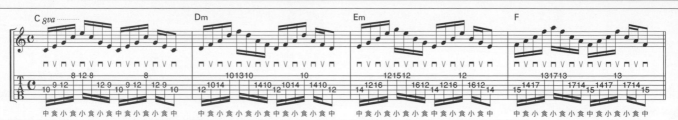

彈跨第2弦的和弦分解樂句，左手運指方式完全相同。

Tuesday VIDEO 0:24~ ♩=100 check!

跨第3弦的樂句

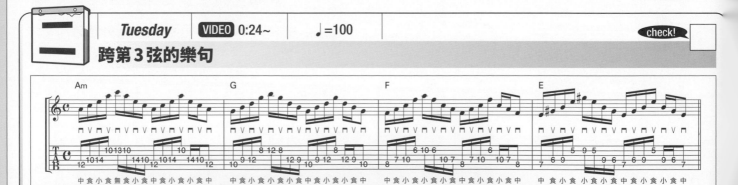

彈跨第3弦的和弦分解樂句。幾乎是一樣的運指模式。

Wednesday VIDEO 0:37~ ♩=100 check!

加入勾弦、滑音，跨第4弦的樂句

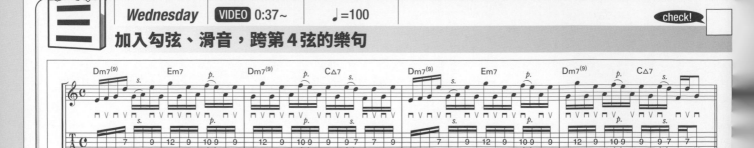

加入勾弦、滑音奏法，右手彈交替撥弦。練熟之後也可以改用其他撥弦法。

第9週

在撥弦時跳過某條弦不彈，拉大音程差距，能讓樂句產生強烈的旋律張力。但是在跨弦上面做 picking 移動的時候，很容易產生雜音。想要彈出乾淨的聲音，必須下一番苦心練習。本週，我們就來挑戰綜合跨弦 Picking、彈搥弦＆勾弦、滑音等技法的高難度的樂句。

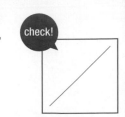

check!

四 | *Thursday* | VIDEO 0:50~ | ♩=100 | check!

跨第 4、5 弦的樂句

加入許多搥音＆勾音的跨弦樂句。小心節奏不要亂掉！

五 | *Friday* | VIDEO 1:03~ | ♩=100 | check!

超級跨弦樂句

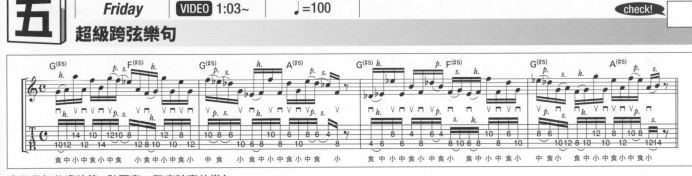

邊移動把位邊跨第 4 弦彈奏。難度較高的樂句。

六 | *Saturday* | VIDEO 1:15~ | ♩=100 | check!

用跨弦彈九和弦

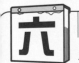

加上各和弦 9th 延伸音，彈出流暢的九和弦分解和弦樂句。彈奏時記得配合節奏，將強、弱的律動感表現出來。

日 | *Sunday*

比較跨弦及掃撥弦的特徵

　　即使是相同的樂句，用跨弦 Picking 彈和用掃撥弦彈，無論是在手法上以及所產生的音色都完全不同。在右方的表格，我們整理出這兩種撥弦法的差異。有趣的是，可以發現其優缺點可說是完全相反。對於超強的吉他手，或許在配合節奏時也能完美地彈奏掃撥弦。但對一般人而言，還是用跨弦 Picking 彈會比較容易。然而，並非任何運指方式都適合用跨弦 Picking 彈。所以平時兩種撥弦法都要練習，然後再依狀況需求來判斷該用哪一種技法較為合適。

	跨弦Picking	掃撥弦
節奏	原則上能穩定地做出交替撥弦，右手較不容易彈錯。	在連續向下或向上撥弦時，節奏容易亂掉。
音色	撥弦的速度一樣，彈奏的音色顆粒分明。	撥弦的速度不一，音色穩定度較易產生不一樣的情況。
雜音	在跳過某根弦的時候，容易產生雜音。	沒有多餘的動作所以不會有雜音。
圓滑度	機械式的感覺。	像是把聲音連接起來，聽起來較圓滑流暢。

第10週

左手強化 加強手指的伸展性

每日彈奏！ | VIDEO 0:00~ | ♩=100

伸展每根手指的基礎練習

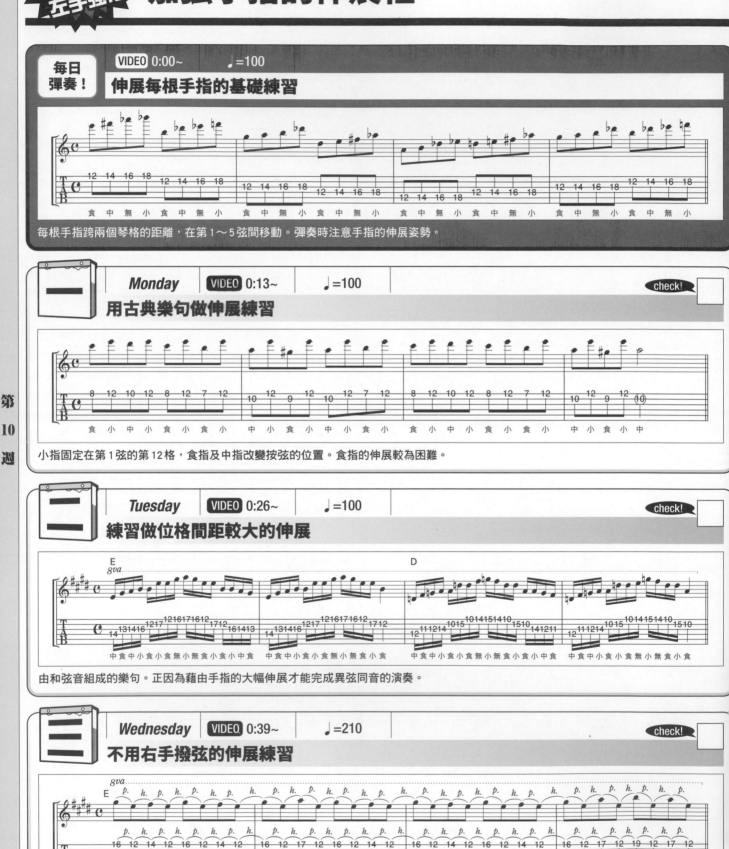

每根手指跨兩個琴格的距離，在第1~5弦間移動。彈奏時注意手指的伸展姿勢。

Monday | VIDEO 0:13~ | ♩=100 | check!

用古典樂句做伸展練習

小指固定在第1弦的第12格，食指及中指改變按弦的位置。食指的伸展較為困難。

Tuesday | VIDEO 0:26~ | ♩=100 | check!

練習做位格間距較大的伸展

由和弦音組成的樂句。正因為藉由手指的大幅伸展才能完成異弦同音的演奏。

Wednesday | VIDEO 0:39~ | ♩=210 | check!

不用右手撥弦的伸展練習

在第1弦上做搥弦＆勾弦連音練習。若是無法順利彈好，可以考慮依此指型，先到格距較小的高把位上操作。等熟練後，再漸次往格距較大的低把位演練。就能練好手指的伸展力了！

第10週

為了彈琴而把手指撐開，這個動作叫做伸展。撐得越開就越難控制手指，也容易按錯，所以平常更是要好好鍛鍊。在彈下面的譜例之前，一定得先做手指的拉筋運動。彈奏時若是覺得不舒服，就停下來休息。抓到手指伸展動作的訣竅之後，就能讓自己更輕鬆地做手指大幅伸展的按弦動作。

check!

四 Thursday VIDEO 0:45~ ♩=100
劇痛～食指及小指的伸展練習

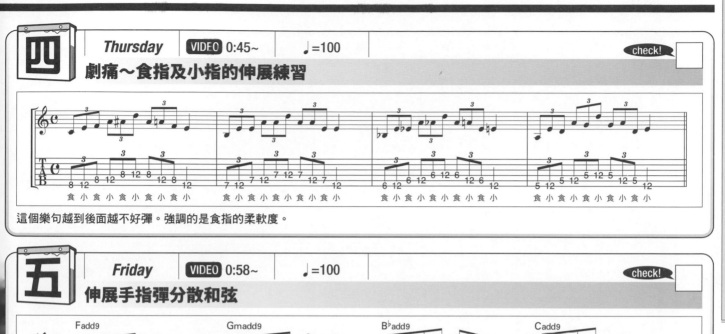

食 小 食 小 食 小 食 小 食 小　食 小 食 小 食 小 食 小 食 小　食 小 食 小 食 小 食 小 食 小　食 小 食 小 食 小 食 小 食 小

這個樂句越到後面越不好彈。強調的是食指的柔軟度。

五 Friday VIDEO 0:58~ ♩=100
伸展手指彈分散和弦

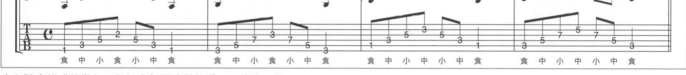

食 中 小 食 小 中 食　食 中 小 食 小 中 食　食 中 小 中 小 中 食　食 中 小 中 小 中 食

由和弦音組成的樂句。每個音都要清楚乾淨、不糊在一起！

六 Saturday VIDEO 1:11~ ♩=80
彈差一個八度的大調音階，是高難度的伸展樂句

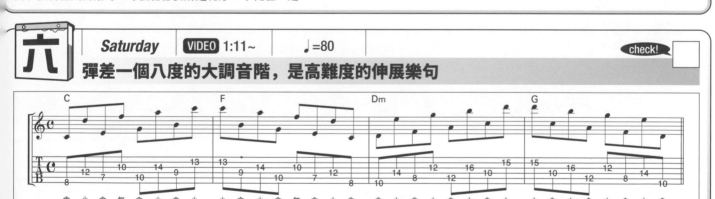

食 小 食 無 食 小 食 小　小 食 小 食 無 食 小 食　食 小 食 小 食 小 食 小　小 食 小 食 小 食 小 食

雖然只是彈大調音階，聽起來卻是很有技巧的演奏。建議在想營造出衝擊感時使用。

日 Sunday
關於左手的姿勢

　彈電吉他的推弦，大部分的人會用虎口整個握住琴頸的方式來做。但是在左手指按琴格距離較大的大幅伸展動作時，這樣反而會彈不好推弦（除非是手特別大的人）。如同照片，在需做手指大幅伸展按弦時，將拇指放在琴頸後方是最好的策略。而若是食指根部距離指板太遠，不僅在Live演奏時欠缺安定性，彈顫音及推弦的把位移動時也會更花時間。所以一般會將食指根部～第二關節的部分靠在琴頸的下方，讓左手姿勢的穩定度提高（超伸展的時候則例外）。

照片1：將拇指放在琴頸後方的姿勢。

左手強化

右手強化 熟悉各種悶音（Mute）方法

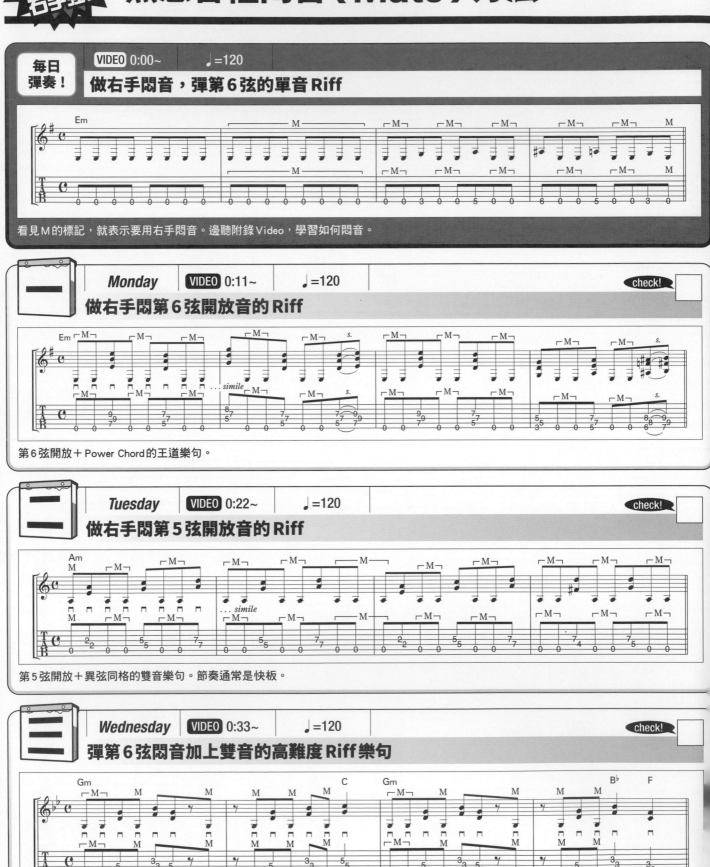

每日 彈奏！	VIDEO 0:00~	♩=120

做右手悶音，彈第6弦的單音 Riff

看見 M 的標記，就表示要用右手悶音。邊聽附錄 Video，學習如何悶音。

| 一 | *Monday* | VIDEO 0:11~ | ♩=120 | check! |

做右手悶第6弦開放音的 Riff

第6弦開放＋Power Chord 的王道樂句。

| 二 | *Tuesday* | VIDEO 0:22~ | ♩=120 | check! |

做右手悶第5弦開放音的 Riff

第5弦開放＋異弦同格的雙音樂句。節奏通常是快板。

| 三 | *Wednesday* | VIDEO 0:33~ | ♩=120 | check! |

彈第6弦悶音加上雙音的高難度 Riff 樂句

由 G 和弦音所構成的 Riff。手夠大的人也可以用拇指按第6弦。

在音樂上，Mute是暫時消除聲音，也就是不發出任何聲音的意思。但是在彈吉他時就不一樣了，悶音指的是用右手手刀的部分（或左手手指）輕輕碰弦，撥刷弦時仍會發出一種悶悶的聲音。不只是Hard Rock的吉他Riff，在彈吉他Solo時也經常用到，是能夠添加音色變化的一種技巧。從右手悶音開始，本週我們來挑戰各種不同的悶音！

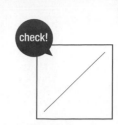

check!

四 *Thursday* VIDEO 0:43~ ♩=120 check!

悶住某個特定音的吉他Solo

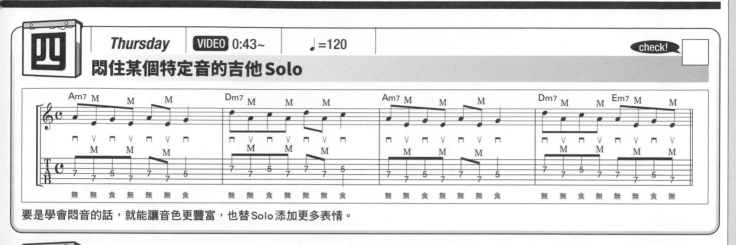

要是學會悶音的話，就能讓音色更豐富，也替Solo添加更多表情。

五 *Friday* VIDEO 0:54~ ♩=120 check!

用右手拇指靠在弦上做完全悶音

撥弦進行的同時，用右手拇指碰弦悶音。

六 *Saturday* VIDEO 1:05~ ♩=120 check!

刷和弦時的悶音

彈木吉他經常會用到的技巧。用右手的手刀部分碰弦做悶音刷奏。

日 *Sunday*

右手悶音的基本姿勢

右手悶音的基本姿勢

將右手手刀的部分放在琴橋上方，就是右手悶音的基本姿勢了。右邊為悶第6弦的照片。首先，手掌的部分微微朝向第6弦的方向。然後將手放鬆，手掌的下半部輕壓在琴橋上。

此時手掌不必用力。否則彈有搖座的吉他，音準會產生失真。總之只要輕輕放在上面就可以了，試著慢慢去拿捏力道。

大約是手掌的一半

照片1：右手悶音的基本姿勢

右手強化

左手強化 終極關節按弦

每日彈奏！　VIDEO 0:00~　♩=80

用關節按第 3 & 4 弦的基礎練習

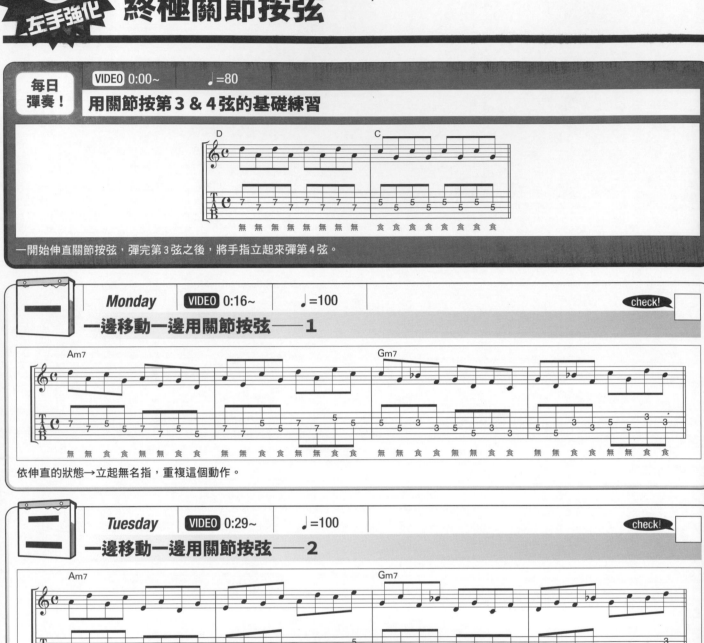

一開始伸直關節按弦，彈完第 3 弦之後，將手指立起來彈第 4 弦。

一　*Monday*　VIDEO 0:16~　♩=100　check!

一邊移動一邊用關節按弦——1

依伸直的狀態→立起無名指，重複這個動作。

二　*Tuesday*　VIDEO 0:29~　♩=100　check!

一邊移動一邊用關節按弦——2

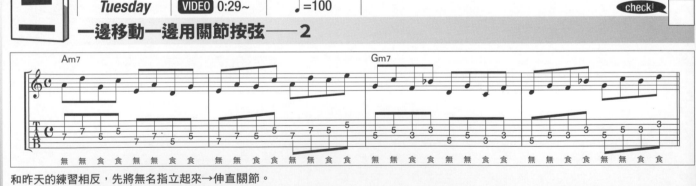

和昨天的練習相反，先將無名指立起來→伸直關節。

三　*Wednesday*　VIDEO 0:42~　♩=100　check!

用關節按弦彈三連音

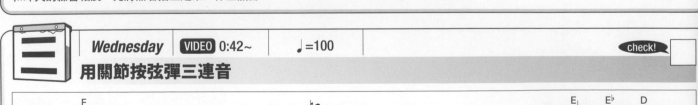
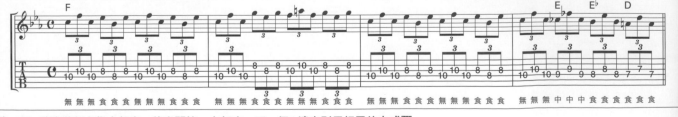

第一個 3 連音將無名指立起來→伸直關節→立起來，下一個 3 連音則用相反的方式彈。

第 12 週

用一根手指做異弦同格壓弦，並且不讓兩音的共鳴重疊在一起，就稱做關節按弦。這是一種藉由彎曲關節的動作來按弦的特殊手指運用方法。若不事先練習可能會覺得不太習慣。本週我們就藉由異弦同格及雙音演奏，來做各種關節按弦的練習。但是，在練習之前，請先參考星期日的專欄，確認一下做關節按弦時左手指的姿勢要領。

四 *Thursday* VIDEO 0:54~ ♩=110 check!

用關節按弦彈四連音

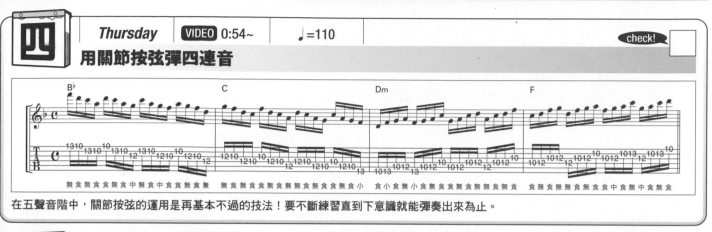

在五聲音階中，關節按弦的運用是再基本不過的技法！要不斷練習直到下意識就能彈奏出來為止。

五 *Friday* VIDEO 1:06~ ♩=120 check!

按三條弦的高難度樂句

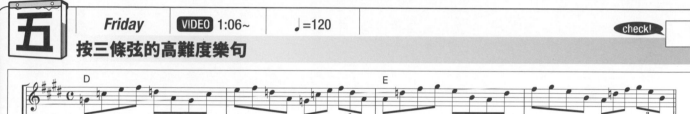

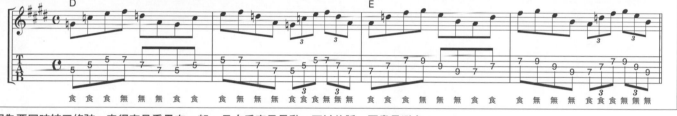

因為要同時按三條弦，音很容易重疊在一起，且左手容易晃動。可以的話，要盡量避免。

六 *Saturday* VIDEO 1:17~ ♩=160 check!

加入勾弦＆雙音彈奏的樂句

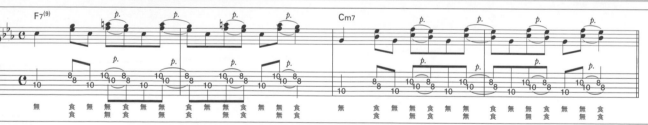

立起無名指按第4弦第10格，接著伸直關節按第2＆3弦第10格，再彈勾弦音。難度頗高的樂句！

日 *Sunday*

增加關節力量的柔軟体操

關節按弦的時候，如果整個左手指跟著前後晃動，就會變得很不穩定，按弦也容易失誤。所以只用彎曲第一指節的方式來按弦。照片所介紹的手指柔軟體操，在平時可以多做練習。拇指輪流抵住每一根手指，然後重複伸直、彎曲第一關節。當然，每個人能夠做到的程度不同，或許也有人即使嘗試了，還是沒辦法做這個動作，那麼彈奏異弦同格時，可以參考下列的其他方法。

◎用兩根手指按弦
◎按弦的同時用右手悶音
◎改變運指的方式……等各種方法

照片1：重複彎曲伸直的動作。

照片2：無名指以外的手指也試著練習。

左手強化

右手強化 學會控制強弱

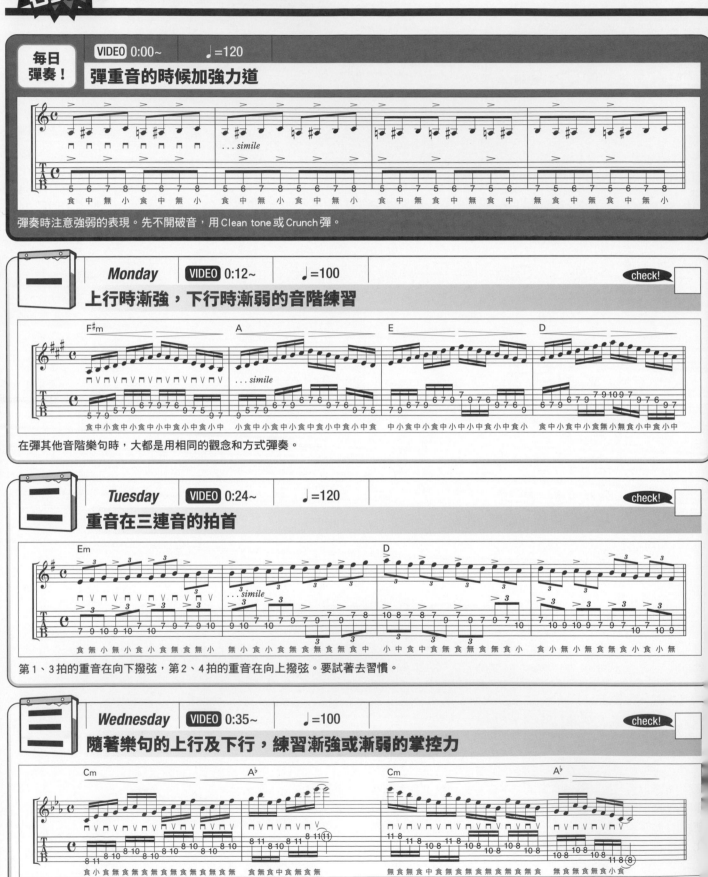

每日彈奏！ VIDEO 0:00~ ♩=120

彈重音的時候加強力道

彈奏時注意強弱的表現。先不開破音，用 Clean tone 或 Crunch 彈。

一 Monday VIDEO 0:12~ ♩=100 check!

上行時漸強，下行時漸弱的音階練習

在彈其他音階樂句時，大都是用相同的觀念和方式彈奏。

二 Tuesday VIDEO 0:24~ ♩=120 check!

重音在三連音的拍首

第1、3拍的重音在向下撥弦，第2、4拍的重音在向上撥弦。要試著去習慣。

三 Wednesday VIDEO 0:35~ ♩=100 check!

隨著樂句的上行及下行，練習漸強或漸弱的掌控力

以六個音為一音組改變音的強弱。右手保持輕鬆撥弦的狀態。

在古典樂當中，會用Fortissimo（強）、Pianissimo（弱）等各種記號來標示音樂的強弱，可說是相當重視樂曲的情感表現。而搖滾樂卻好像只用"這裡用力地彈"等形容來做簡單的情感表現説明。然而，就算是只用破音的音色，根據音的強弱、重音等不同，也會為音色帶來許多表情變化，甚至給人有驚異的效果表現！這正是本週的學習重點。練習時注意譜例上所標示的強弱記號！

四 *Thursday* VIDEO 0:48~ ♩=100

check!

把重音放在和弦音上

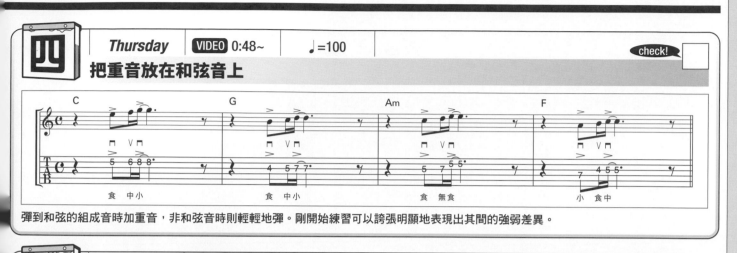

彈到和弦的組成音時加重音，非和弦音時則輕輕地彈。剛開始練習可以誇張明顯地表現出其間的強弱差異。

五 *Friday* VIDEO 1:00~ ♩=100

check!

用不同力道彈奏相同的音

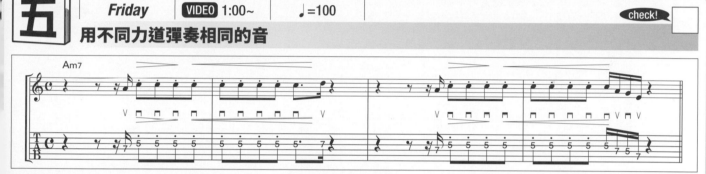

試著讓右手的斷音明顯一點。並藉由撥弦力度的大小，讓音聽起來有強弱之分。

六 *Saturday* VIDEO 1:13~ ♩=120

check!

彈 Power Chord 加上強弱

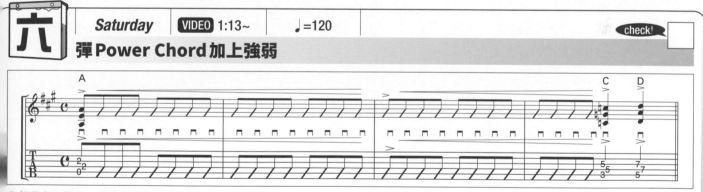

全都是向下撥弦，配合漸強記號漸次地加強力度來彈奏。

日 *Sunday*

如何藉由設定音箱的音色，增強演奏者的強弱對比性

"破音開太大，聲音的顆粒會變糊！"是否有前輩這樣跟你說過？要是破音開得太大，如同Ex-1的圖示，不管是大力還是小力彈奏，聽起來都會是一樣的音色。音的強弱對比不明顯，則變得毫無空間感可言。若是設定成輕輕彈奏時好像在彈Clean tone，就能根據音的強弱產生不同的音色變化，而讓人留下深刻的印象。

此外，高音部分的設定也有一些技巧。吉他這種樂器，只要大力彈奏就會是接近高頻的音色，輕輕彈則是較甜的低頻音色（Ex-2）。如果一味地只是把聲音給彈出來，整段演奏將會沒有層次。試著讓聲音顆粒分明，一開始先彈普通的音色，然後再試著去彈奏出較明亮或較甜的音色。

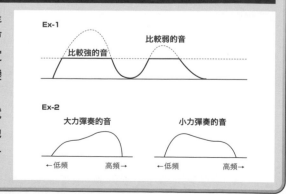

右手強化

第 14 週

音階練習 小調五聲音階的基本指型

每日彈奏！ VIDEO 0:00~ ♩=120

A小調五聲音階，根音在第6弦的指型

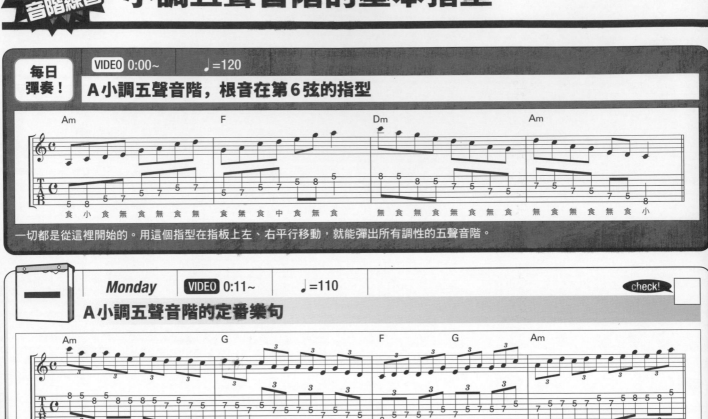

一切都是從這裡開始的。用這個指型在指板上左、右平行移動，就能彈出所有調性的五聲音階。

一 *Monday* VIDEO 0:11~ ♩=110 check!

A小調五聲音階的定番樂句

已經不知道在幾百首曲子裡出現過的句子，沒錯它就是這麼熱門！

二 *Tuesday* VIDEO 0:23~ ♩=80 check!

加入滑音彈A小調五聲音階，根音在第6弦的指型

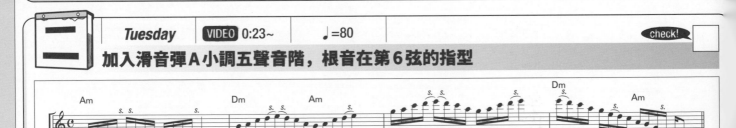

滑音時會經過Blues note降五音（♭5th），聽起來當然會有藍調的味道。

三 *Wednesday* VIDEO 0:39~ ♩=90 check!

彈和昨天相同，高八度的樂句

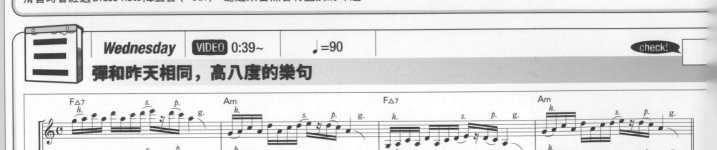

加入滑音奏法，保持相同的運指方式，就能彈出相同指型的低或高八度的樂句。

第 14 週

搖滾及藍調吉他Solo經常用到小調五聲音階。而其中最常用的，就屬根音在第6弦上的指型了。再來是根音在第5弦的指型。除此之外，也有藉著滑音等技巧向左右延伸出的五聲音階斜向指型，都要一併記起來。根據每個人手的大小，以及曲子調性的不同，左手運指方式會有所改變。星期日的專欄中，有上述的斜向音階指型圖可以參考。

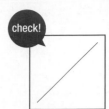

check!

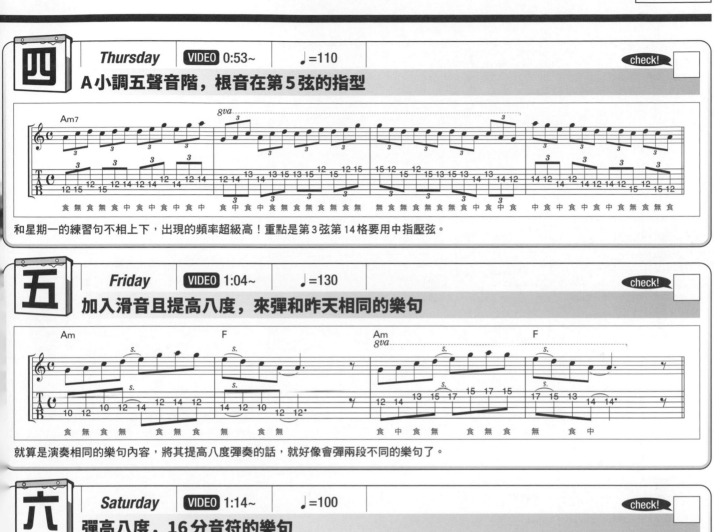

四 *Thursday* VIDEO 0:53~ ♩=110 check!

A小調五聲音階，根音在第5弦的指型

和星期一的練習句不相上下，出現的頻率超級高！重點是第3弦第14格要用中指壓弦。

五 *Friday* VIDEO 1:04~ ♩=130 check!

加入滑音且提高八度，來彈和昨天相同的樂句

就算是演奏相同的樂句內容，將其提高八度彈奏的話，就好像會彈兩段不同的樂句了。

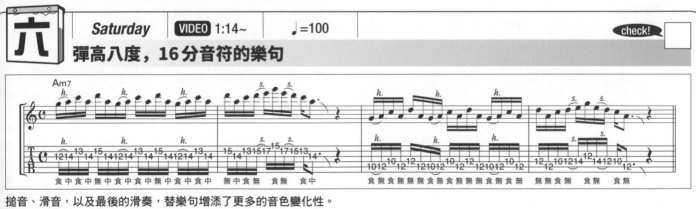

六 *Saturday* VIDEO 1:14~ ♩=100 check!

彈高八度，16分音符的樂句

搥音、滑音，以及最後的滑奏，替樂句增添了更多的音色變化性。

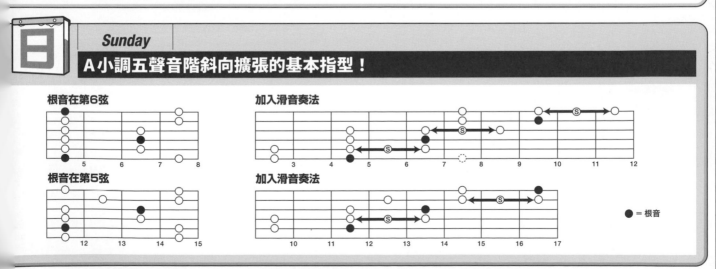

日 *Sunday*

A小調五聲音階斜向擴張的基本指型！

根音在第6弦　　　　　　　　加入滑音奏法

根音在第5弦　　　　　　　　加入滑音奏法

● = 根音

音階練習

音階練習 所有小調五聲音階的指型

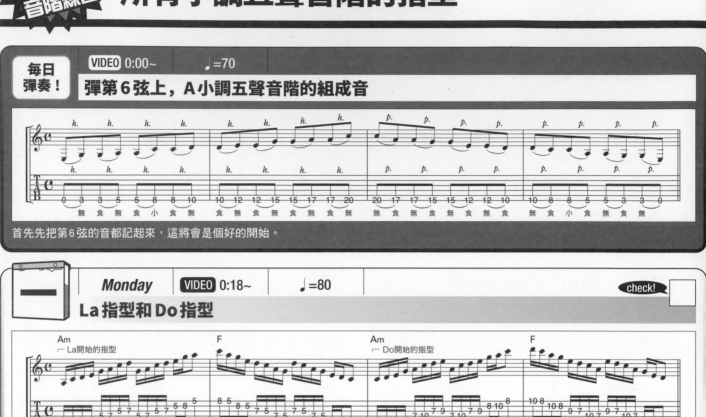

| 每日彈奏！ | VIDEO 0:00~ | ♩=70 |

彈第6弦上，A小調五聲音階的組成音

首先先把第6弦的音都記起來，這將會是個好的開始。

| 一 | *Monday* | VIDEO 0:18~ | ♩=80 | check! |

La指型和Do指型

從Do開始的指型，也可以用小指來替代無名指壓弦。

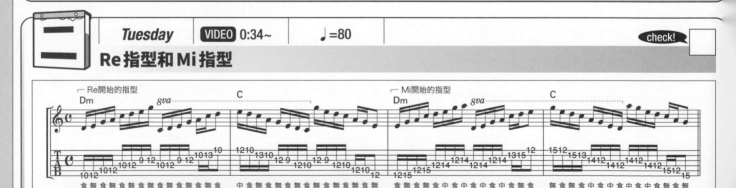

| 二 | *Tuesday* | VIDEO 0:34~ | ♩=80 | check! |

Re指型和Mi指型

從Re開始的指型，是根音在第5、第6弦以外最常用的指型。要記起來！

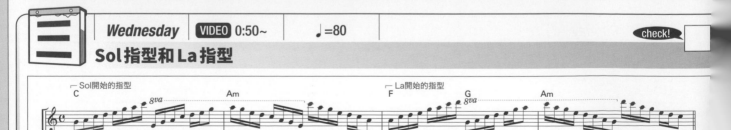

| 三 | *Wednesday* | VIDEO 0:50~ | ♩=80 | check! |

Sol指型和La指型

由於高把位的格距較小，可以用中指來替代原無名指所壓的琴格。

第15週

說到小調五聲音階，大家最熟悉的便是上一週所介紹，根音在第 5 及第 6 弦的基本指型。但是除此之外，還有其他的指型。本週的學習目標，是學會彈奏指板上所有的五聲音階指型。請參考星期日專欄的指型圖，幫助自己熟悉所有五聲音階內音的位置。

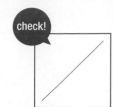

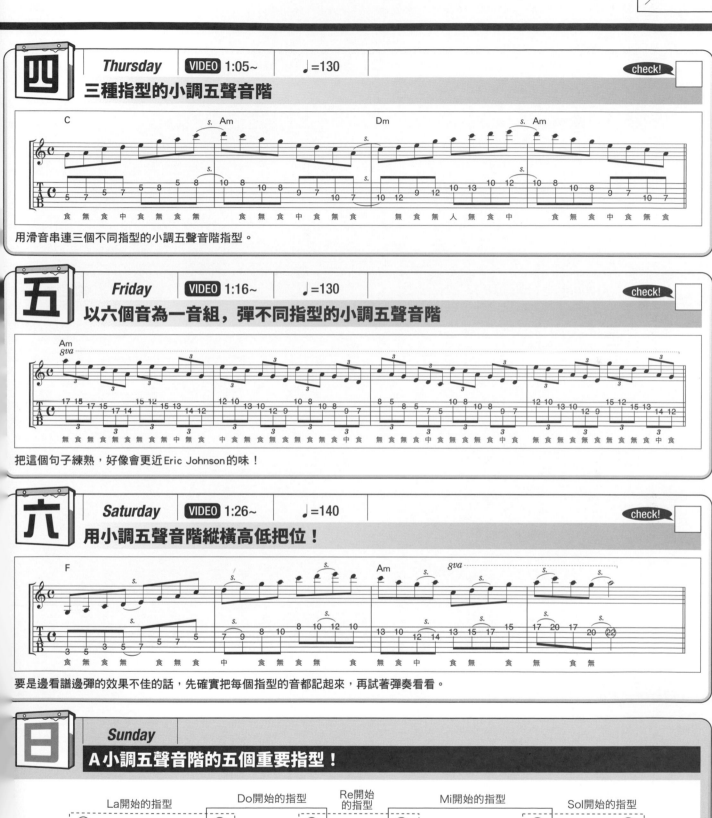

Thursday VIDEO 1:05~ ♩=130 check!

三種指型的小調五聲音階

用滑音串連三個不同指型的小調五聲音階指型。

Friday VIDEO 1:16~ ♩=130 check!

以六個音為一音組，彈不同指型的小調五聲音階

把這個句子練熟，好像會更近 Eric Johnson 的味！

Saturday VIDEO 1:26~ ♩=140 check!

用小調五聲音階縱橫高低把位！

要是邊看譜邊彈的效果不佳的話，先確實把每個指型的音都記起來，再試著彈奏看看。

Sunday

A小調五聲音階的五個重要指型！

La開始的指型　Do開始的指型　Re開始的指型　Mi開始的指型　Sol開始的指型

左手強化　來做推弦運動

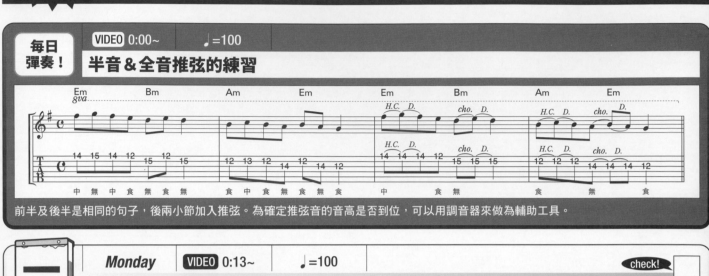

每日彈奏！ VIDEO 0:00~　♩=100

半音＆全音推弦的練習

前半及後半是相同的句子，後兩小節加入推弦。為確定推弦音的音高是否到位，可以用調音器來做為輔助工具。

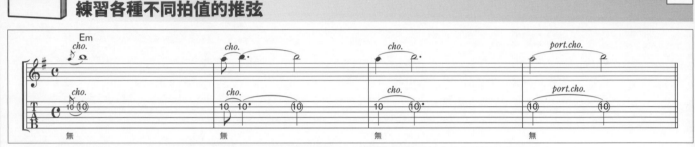

Monday VIDEO 0:13~　♩=100　check!

練習各種不同拍值的推弦

認識各種不同拍值的推弦技法。第4小節的長音推弦要依拍值的標示，緩慢地推到第3拍時，才到目的音呦！

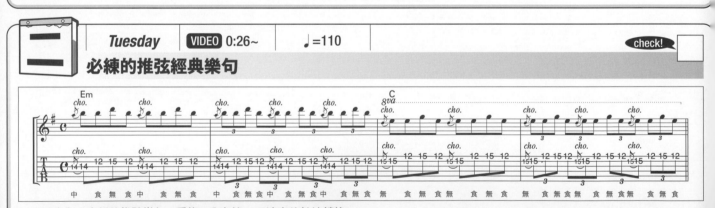

Tuesday VIDEO 0:26~　♩=110　check!

必練的推弦經典樂句

以四個音為一音組的推弦樂句。重複8分音符→三連音的拍法轉換。

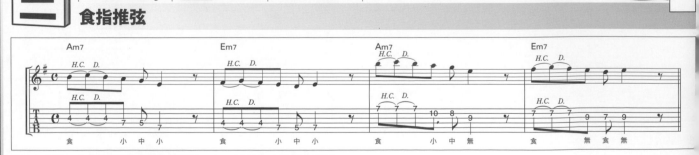

Wednesday VIDEO 0:38~　♩=120　check!

食指推弦

第1~2小節，食指根部的側面靠在琴頸下方，以其為支點進行推弦。

想要熟練推弦技巧，就只有不斷地練習。本週將以半音及全音推弦為練習重點，教大家基本的推弦技巧。除了練習推弦，有關吉他弦的規格設定也不能忽略。一開始，第1弦用009或010的弦就可以了。如果還是無法順利做好推弦音，不妨檢查一下弦距是否太高。

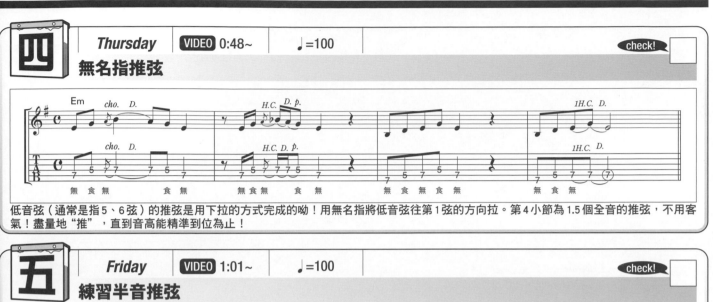

低音弦（通常是指5、6弦）的推弦是用下拉的方式完成的呦！用無名指將低音弦往第1弦的方向拉。第4小節為1.5個全音的推弦，不用客氣！盡量地"推"，直到音高能精準到位為止！

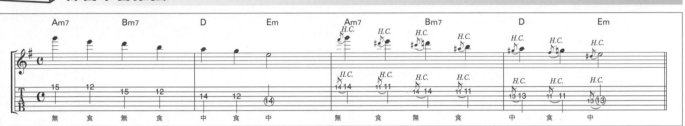

前半及後半是相同的句子，後兩小節是將音格彈較前兩小節音低一格琴格，再加入半音推弦得到和第1、2小節音同音高的練習。

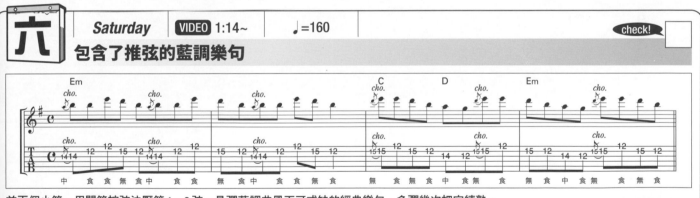

前兩個小節，用關節按弦法壓第1、2弦。是彈藍調曲風不可或缺的經典樂句，多彈幾次把它練熟。

一推弦音就消失了……該怎麼辦？

要是遇到這種情況，就先確認按弦的手指。參考右邊的圖片，心裡想著"我要推弦！"的時候，很容易在無意中把手指的關節伸直。這麼一來，就沒辦法確實按好琴格音，聲音自然也跟著消失了。推弦有許多不同的方式，也會根據所彈奏的樂句而變換姿勢。但是無論是哪一種推弦，用指尖按弦這點絕對不會改變。所以不管是推弦之前還是之後都一定要用指尖按弦，這就是推弦的鐵則。

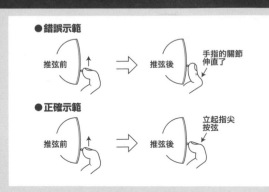

左手強化

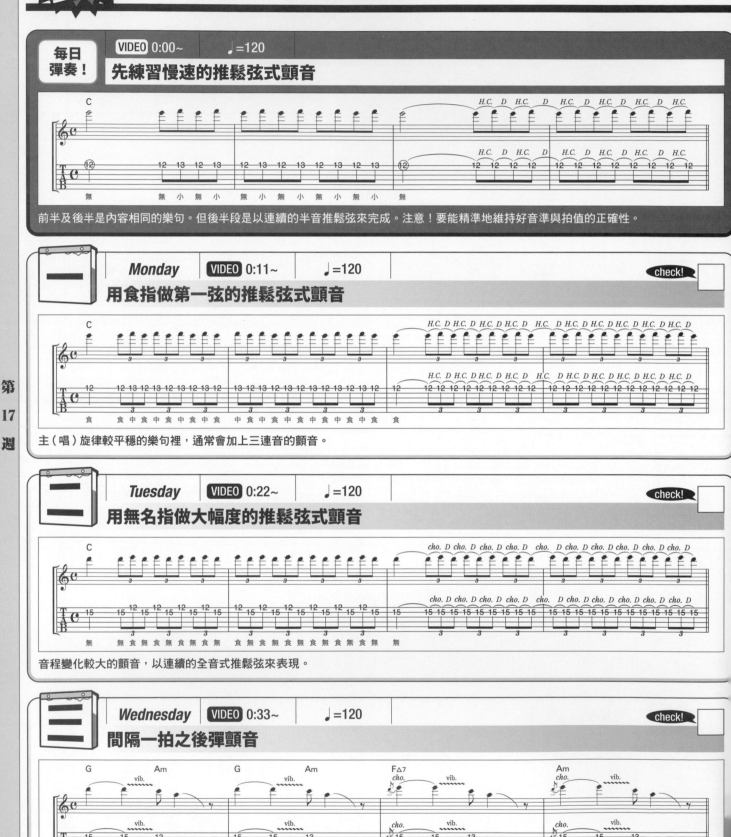

左手強化 **必殺技！顫音道場**

每日彈奏！ VIDEO 0:00~ ♩=120

先練習慢速的推鬆弦式顫音

前半及後半是內容相同的樂句。但後半段是以連續的半音推鬆弦來完成。注意！要能精準地維持好音準與拍值的正確性。

Monday VIDEO 0:11~ ♩=120 check!

用食指做第一弦的推鬆弦式顫音

主（唱）旋律較平穩的樂句裡，通常會加上三連音的顫音。

Tuesday VIDEO 0:22~ ♩=120 check!

用無名指做大幅度的推鬆弦式顫音

音程變化較大的顫音，以連續的全音式推鬆弦來表現。

Wednesday VIDEO 0:33~ ♩=120 check!

間隔一拍之後彈顫音

在撥出撥弦音一拍後，再開始做一拍的顫音。像是在唱歌的感覺。

情熱情十足地用手指推動琴弦，顫音是搖滾吉他 Solo 裡一定會用到的技巧。彈古典吉他時，通常是用和吉他弦平行的角度，以左右顫動整個左手的方式來做顫音。但是在電吉他的彈奏時，則是以持續地推鬆弦來完成。由於在做這個動作的時候，手容易在不知不覺當中加快推放速度，所以剛開始練習要盡可能放輕鬆地、勻稱地去彈。也可以把自己的演奏錄下來，用耳朵去反覆確認顫音的速度及幅度，相信會有很大的幫助。

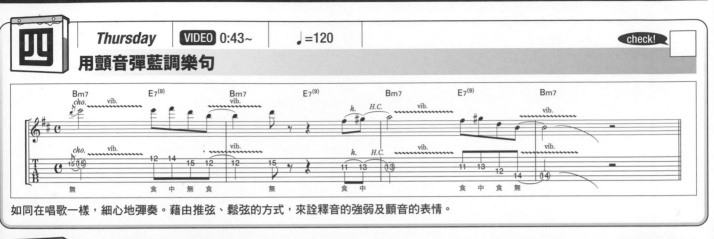

如同在唱歌一樣，細心地彈奏。藉由推弦、鬆弦的方式，來詮釋音的強弱及顫音的表情。

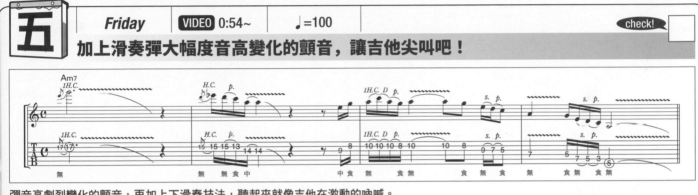

彈音高劇烈變化的顫音，再加上下滑奏技法，聽起來就像吉他在激動的吶喊。

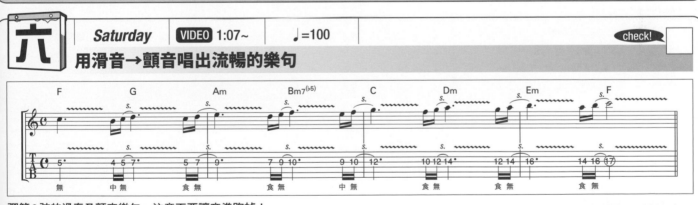

彈第3弦的滑奏及顫音樂句，注意不要讓音準跑掉！

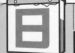

注意顫音時的力道！

在還不習慣彈推鬆弦式顫音之前，經常會彈到一半聲音就不見了，或是在要結束的時候莫名其妙推鬆速度突然變快。雖然也能將他解釋成"音樂有許多種表現方式"，或說"那是個人特色"等等。但如果單只是因左手穩定度的不足所造成，那問題就大了！右方的圖表，模擬了彈奏顫音時的顫動情況。如果左手力氣不夠，顫音就會嘎然而止。而若是因急著想彈下一段樂句，那麼在快要結束時，顫動速度就容易突然加快。原則上，推鬆弦式顫音在推鬆弦的穩定度上，一定得維持勻稱的週期。請重新檢視一下自己是否有做到上述的所有重點！

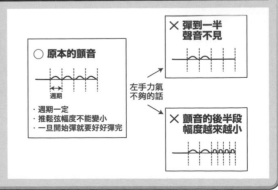

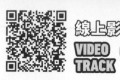

音階練習 小調五聲音階的推弦王道樂句

每日彈奏！ | VIDEO 0:00~ | ♩=120

練習推弦＆鬆弦

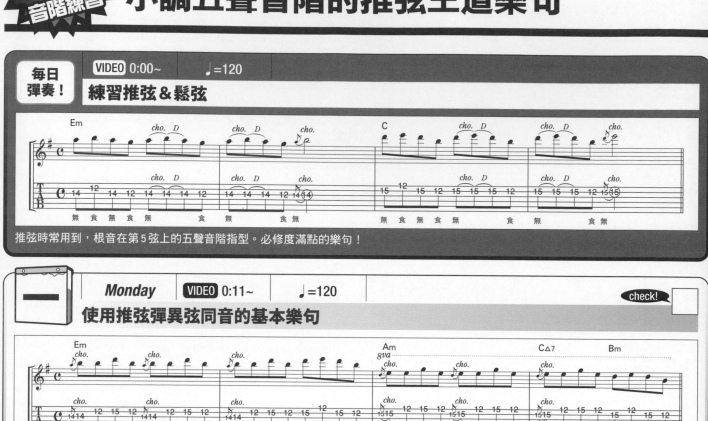

推弦時常用到，根音在第5弦上的五聲音階指型。必修度滿點的樂句！

Monday | VIDEO 0:11~ | ♩=120 | check!

使用推弦彈異弦同音的基本樂句

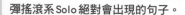

彈搖滾系Solo絕對會出現的句子。

Tuesday | VIDEO 0:22~ | ♩=110 | check!

即使是相同的樂句，只要改變節奏就可以了

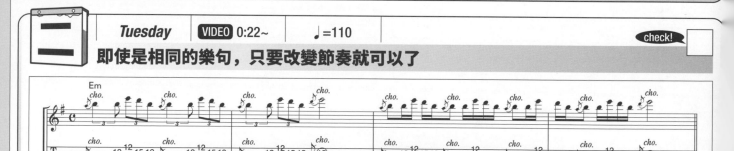

後兩個小節改以彈16分音符的方式，彈和前半部內容相同的音。小心節奏感不要亂掉。

Wednesday | VIDEO 0:34~ | ♩=110 | check!

練習1/4音推弦

目標音音準是介於E7和弦m3rd和△3rd的中間的1/4推弦，這是Blues Note的降五音（♭5）藍調音。

所謂的推弦，在一開始其實是想要用吉他模仿人聲。相較於鋼琴只能以半音為音程的變化單位發聲，吉他推弦所能產生的音程變化細膩度，絕非鋼琴所能比擬。正由於這一點，在和人聲的互動（Call & response）上，吉他能做出更棒的樂音效果。本週要來練習在五聲音階樂句中融入推弦的技法。在彈奏這些樂句時，請確定你已經確切掌握上上週的練習內容，才能有效完成本週的練習目標。

四　*Thursday*　VIDEO 0:45~　♩=100　check!

彈起來別有風味的推弦樂句

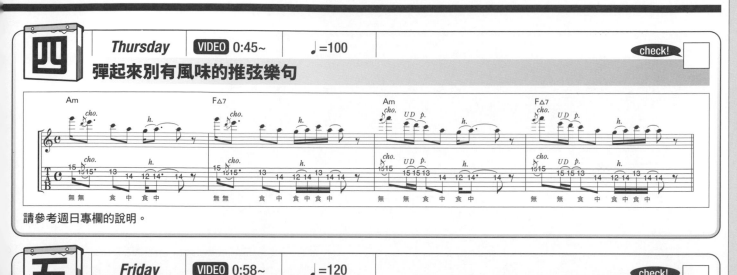

請參考週日專欄的說明。

五　*Friday*　VIDEO 0:58~　♩=120　check!

令人印象深刻的1.5個全音推弦

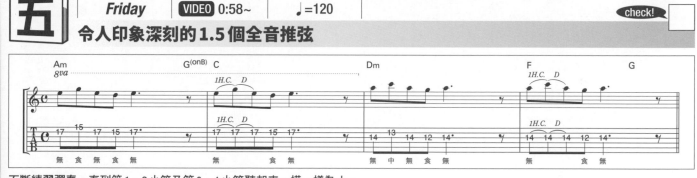

不斷練習彈奏，直到第1、2小節及第3、4小節聽起來一模一樣為止。

六　*Saturday*　VIDEO 1:09~　♩=140　check!

由各種推弦組合而成的實踐樂句

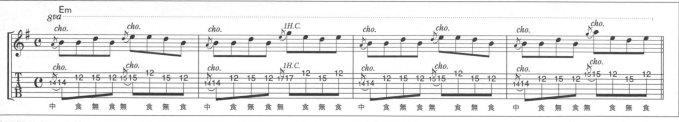

最困難的部分是第2小節的1.5個全音推弦連發，就連Michael Schenker也會受不了吧！

日　*Sunday*

星期四的樂句，這麼彈就對了！

彈星期四的練習樂句，其實是需要一些技巧的。首先，第1、2小節，先用無名指橫按第1、2弦，在完成第1弦音的彈撥後再立即將手指立起來按住第2弦。這麼做的話就能順利推弦。

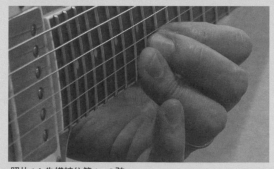

照片1：先橫按住第1、2弦。

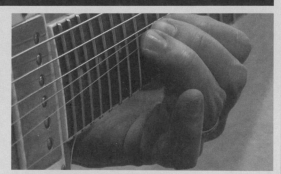

照片2：將手指立起來同時推第2弦。

第19週

音階練習 不同調性的小調五聲音階

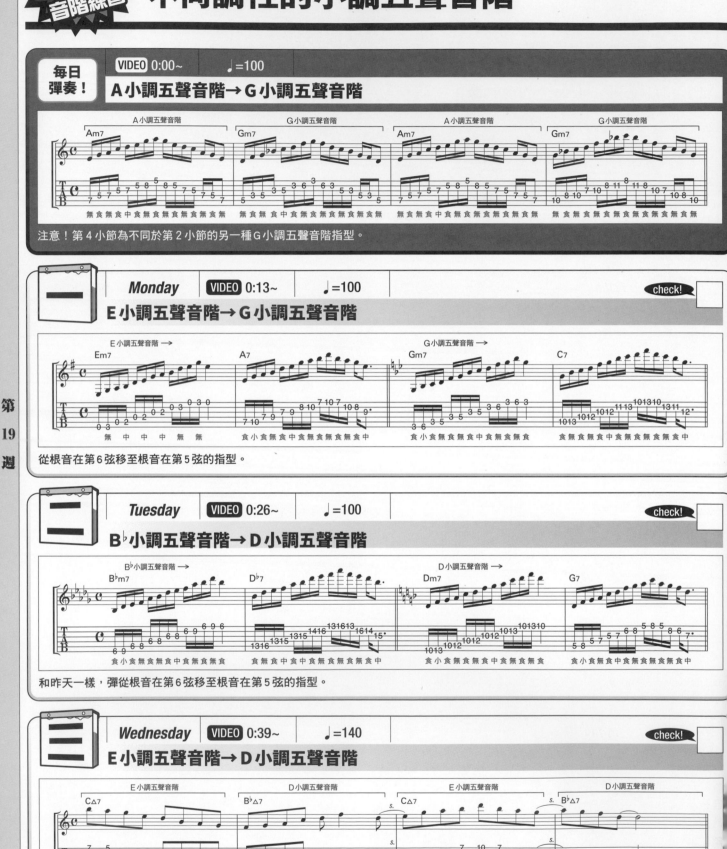

每日彈奏！ VIDEO 0:00~ ♩=100

A小調五聲音階→G小調五聲音階

注意！第4小節為不同於第2小節的另一種G小調五聲音階指型。

Monday VIDEO 0:13~ ♩=100 check!

E小調五聲音階→G小調五聲音階

從根音在第6弦移至根音在第5弦的指型。

Tuesday VIDEO 0:26~ ♩=100 check!

B♭小調五聲音階→D小調五聲音階

和昨天一樣,彈從根音在第6弦移至根音在第5弦的指型。

Wednesday VIDEO 0:39~ ♩=140 check!

E小調五聲音階→D小調五聲音階

在大七和弦上彈較根音高大三度音(=兩個全音)的小調五聲音階,是很帥氣的音階進行。

相信大家在學習小調五聲音階時，都是從 C 大調（＝ A 小調）開始的。這是因為用這調性説明起來比較容易理解。但在實際上彈奏時，也會用到其他的調性。所以本週，我們要為那些"我只會彈 A 小調五聲音階"的人，介紹其他調性的小調五聲音階，以及同調的小調五聲音階不同指型（把位）的彈法。

四 *Thursday* VIDEO 0:48~ ♩=100 check!

彈 G 小調五聲音階及 C 小調五聲音階

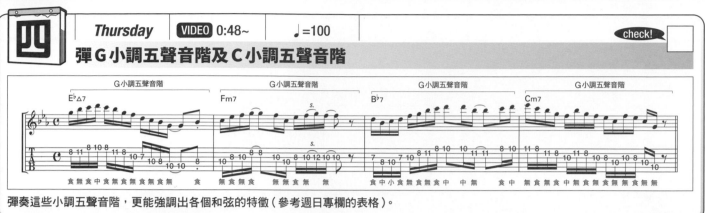

彈奏這些小調五聲音階，更能強調出各個和弦的特徵（參考週日專欄的表格）。

五 *Friday* VIDEO 1:01~ ♩=100 check!

彈 C♯小調五聲音階及 F♯小調五聲音階

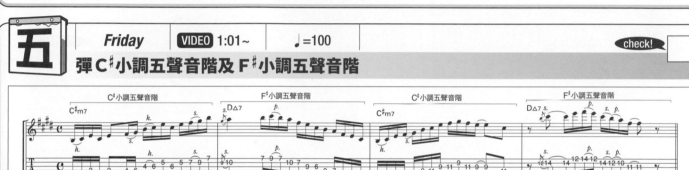

在指板上到處移動的樂句。要在彈奏時一邊再次確認各個音階的指型位置。

六 *Saturday* VIDEO 1:14~ ♩=100 check!

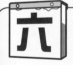

彈 B→A、G→F 的小調五聲音階

音階是以下行方式移動，指型卻是相反地往高把位上行，高難度的五聲音階樂句。

日 *Sunday*

小調五聲音階的使用時機

若是無法對應和弦彈奏不同調性的小調五聲音階，會讓自己陷入無論任何曲目都彈奏相同吉他 Solo 的窘境。所以最好能夠學習記住在某個調性之中，調性內的各和弦可以用那些小調五聲音階來對應。右方的圖表所列出的，就是在 C 調的順階七和弦中，能強調出對應各和弦的和弦感的小調五聲音階一覽表。雖說藉由上述的概念，所串接的各小調五聲音階，縱沒有和弦伴奏，仍能讓人感受到和弦還在進行的感覺。只不過要即興演奏並不是件容易的事，琴友仍是得多加練習才行。

強調和弦感的小調五聲音階使用範例（Key=C）

和弦	小調五聲音階
Bm7(♭5)	A 小調五聲音階、D 小調五聲音階
Am7	A 小調五聲音階
G7	E 小調五聲音階
F△7	A 小調五聲音階
Em7	E 小調五聲音階
Dm7	A 小調五聲音階、D 小調五聲音階
C△7	E 小調五聲音階、B 小調五聲音階

音階練習

線上影音
VIDEO TRACK 20

etc 綜合練習 **各式各樣的推弦**

每日彈奏！	VIDEO 0:00~	♩=100

小指按住第1弦，彈雙音推弦

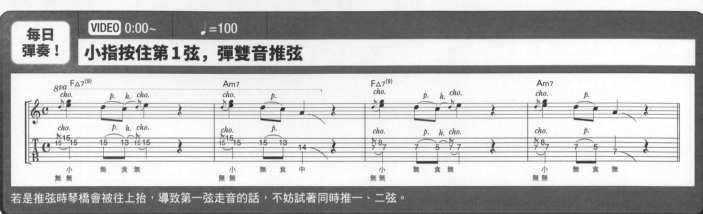

若是推弦時琴橋會被往上抬，導致第一弦走音的話，不妨試著同時推一、二弦。

| 一 | *Monday* | VIDEO 0:13~ | ♩=120 | check! |

熟練1/4音推弦

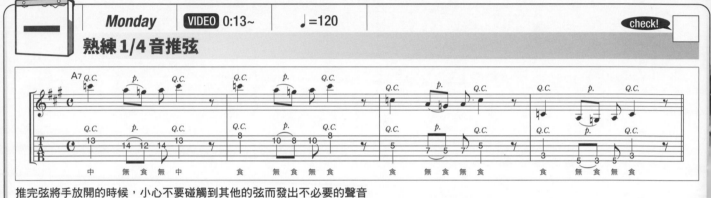

推完弦將手放開的時候，小心不要碰觸到其他的弦而發出不必要的聲音

| 二 | *Tuesday* | VIDEO 0:24~ | ♩=100 | check! |

用食指做全音推弦

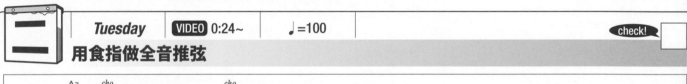
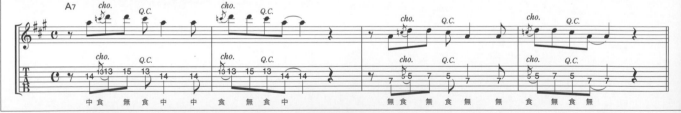

如果無法快速且正確的推弦，會造成聽不見推音的情形。不要客氣盡量地推！

| 三 | *Wednesday* | VIDEO 0:36~ | ♩=140 | check! |

異弦同格的雙音推弦

雖然指定用無名指和小指按弦，若是做得到的人也可以只用無名指來按，訣竅是用雙音中的低音聲部來做出狂野的攻勢。

推弦也有各種不同的技巧，除了一般的推弦之外，本週我們還要挑戰和聲推弦，以及推弦→顫音＆撥弦的合併技等彈法。另外，使用大搖座的琴友們，在彈和聲推弦的時候，要確認一下琴橋是否有被往上抬。如果琴橋被往上抬起，沒有推弦的音的音高也會跟著下降。

check!

四　*Thursday*　VIDEO 0:46~　♩=120　check!

滑音＋1.5個全音推弦的合併技

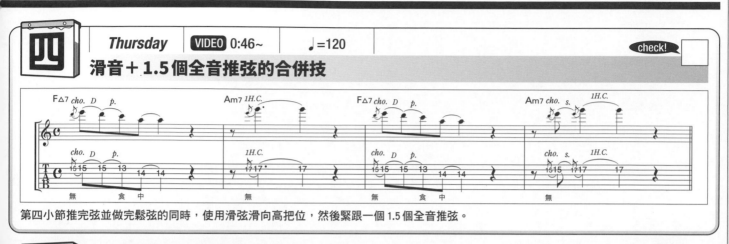

第四小節推完弦並做完鬆弦的同時，使用滑弦滑向高把位，然後緊跟一個1.5個全音推弦。

五　*Friday*　VIDEO 0:57~　♩=80　check!

用推弦彈鄉村風的樂句

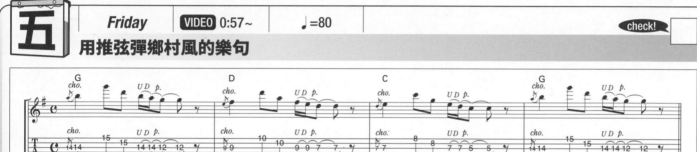

第一拍的第3弦推弦，將弦往上推之後一直不放，繼續彈第二拍的音，使其與第一拍音共鳴。直到第三拍才讓第3弦回到原本的位置。

六　*Saturday*　VIDEO 1:12~　♩=120　check!

推弦→顫音

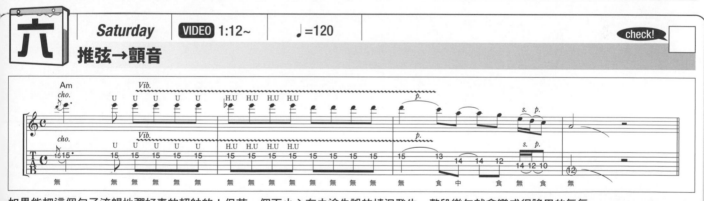

如果能把這個句子流暢地彈好真的超帥的！但若一個不小心有中途失誤的情況發生，整段樂句就會變成很詭異的氣氛⋯⋯。

日　*Sunday*

複習各種推弦技巧

名　稱	標　記	解　說
全音推弦	cho.	將音程推高一個全音(兩格琴格)
半音推弦	H.C	將音程推高一個半音(一格琴格)
1.5個全音推弦	1H.C	將音程推高1.5個全音(三格琴格)
1/4音推弦	Q.C	將音程推高(約)1/4個全音
和聲推弦	cho.	推一條或兩條弦，推弦之後兩音的音程形成和聲效果
雙音推弦	W.C	彈兩條弦，但只推其中一條。推弦的音和所彈的音，是相同的音高
預先推弦	U	先推完弦右手才撥弦
鬆弦	D	推弦之後讓弦回到原本的位置
延遲推弦	Port.C	放慢推弦速度

綜合練習

節奏感強化 混和了不同音符的樂句

每日彈奏！	VIDEO 0:00~	♩=110

順序是4分音符→8分音符→三連音→16分音符

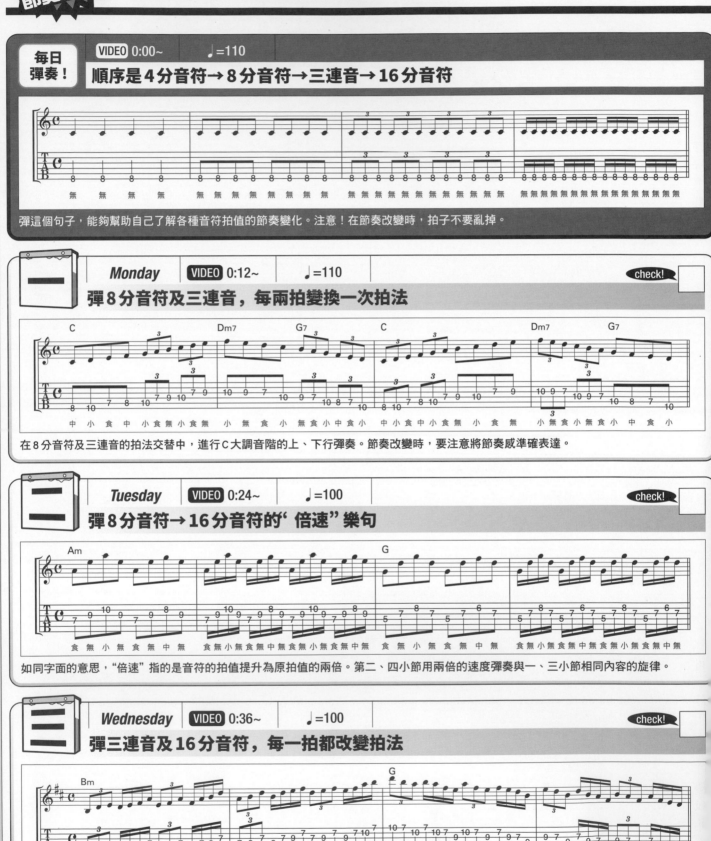

彈這個句子，能夠幫助自己了解各種音符拍值的節奏變化。注意！在節奏改變時，拍子不要亂掉。

一	*Monday*	VIDEO 0:12~	♩=110	check!

彈8分音符及三連音，每兩拍變換一次拍法

在8分音符及三連音的拍法交替中，進行C大調音階的上、下行彈奏。節奏改變時，要注意將節奏感準確表達。

二	*Tuesday*	VIDEO 0:24~	♩=100	check!

彈8分音符→16分音符的" 倍速"樂句

如同字面的意思，"倍速"指的是音符的拍值提升為原拍值的兩倍。第二、四小節用兩倍的速度彈奏與一、三小節相同內容的旋律。

三	*Wednesday*	VIDEO 0:36~	♩=100	check!

彈三連音及16分音符，每一拍都改變拍法

要彈好這個句子，必須具備相當的節奏穩定性。一開始先從較慢的速度開始練習。

如果是一直彈相同拍值的音符，那當然很簡單。但是在實際彈吉他Solo的時候，卻往往出現諸如三連音之後接著彈16分音符，等各種拍值混搭的情況。本週就是要來練習彈奏這樣的樂句。首先，請先準備好節拍器，然後從慢速開始練習。等到能夠正確彈奏樂句之後，再慢慢加快速度來練習。注意！在不同拍值的音符交替變換之時，也要維持節拍的穩定。

四 *Thursday* VIDEO 0:49~ ♩=80 check!

16分音符及五連音的加強練習

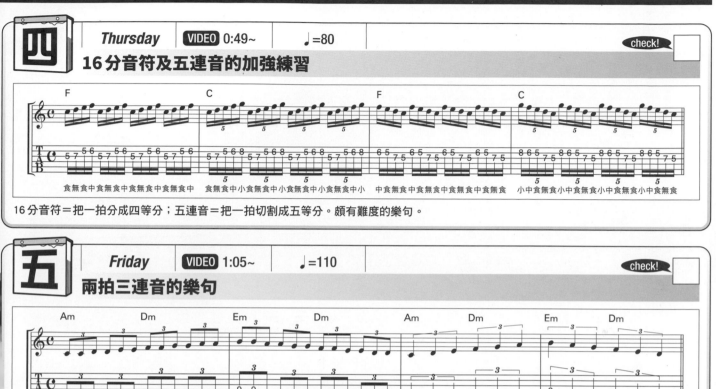

16分音符＝把一拍分成四等分；五連音＝把一拍切割成五等分。頗有難度的樂句。

五 *Friday* VIDEO 1:05~ ♩=110 check!

兩拍三連音的樂句

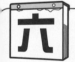

前兩個小節彈三連音，後兩個小節改彈兩拍三連音。兩拍三連音的拍子比較不好計算，要努力克服。

六 *Saturday* VIDEO 1:16~ ♩=110 check!

彈三連音→16分音符的音階練習

用三連音及16分音符彈A大調音階樂句。

日 *Sunday*

拍大腿的節奏練習

　今天要來介紹簡單的節奏練習。由於是用雙手拍打自己的大腿，不需要用到吉他，所以平常就可以多做這樣的練習。(a)從右手開始，(b)反過來從左手開始，(c)、(d)是在鼓樂的基本打點中稱作「複合跳擊(Paradiddle)」的一種打擊手法，練習時要保持雙手放鬆。(e)是加入三連音的節奏，因第3拍是奇數拍點，使得原是右手導拍的打順到第3拍拍首反轉成由左手導拍。

Ex-1 不同的拍法

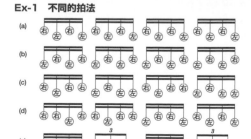

第22週

線上影音
VIDEO TRACK 22

節奏感強化 小心節奏暴衝!

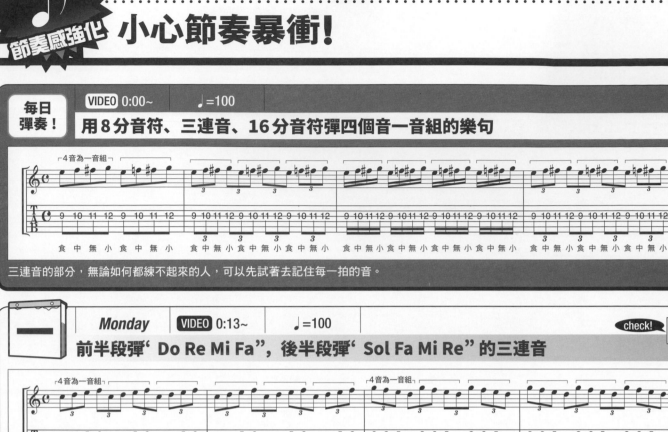

| 每日彈奏! | VIDEO 0:00~ | ♩=100 |

用8分音符、三連音、16分音符彈四個音一音組的樂句

三連音的部分,無論如何都練不起來的人,可以先試著去記住每一拍的音。

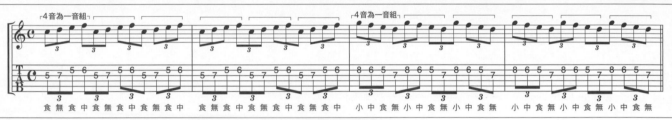

| **Monday** | VIDEO 0:13~ | ♩=100 | check! |

前半段彈"Do Re Mi Fa",後半段彈"Sol Fa Mi Re"的三連音

練習時要對節拍器,並且用腳打拍子。在習慣之前,可以先用超慢的速度彈奏。

| **Tuesday** | VIDEO 0:26~ | ♩=100 | check! |

以四個音為一音組,彈上升→下降的音階

前半段是四連音比較容易彈奏,後半段彈三連音則難度提高。

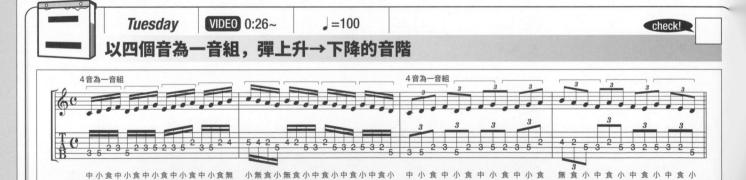

| **Wednesday** | VIDEO 0:39~ | ♩=100 | check! |

彈五個音為一音組的樂句

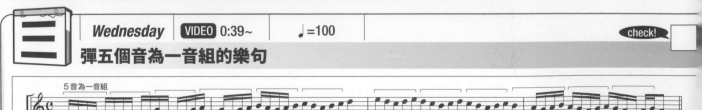

用四連音彈"Mi Re Do Re Mi","Fa Mi Re Mi Fa",五個音一音組的樂句。在四連音拍感的律動中要插入五音為一音組的彈奏,確實是件不容易的事。

第22週

check!

　舉例來說，用每拍四連音重複彈 "Do Re Mi Fa" 這四個音很簡單對吧，但要是改用每拍三連音彈的話，是不是變得很困難？也就是說，因拍符結構由偶拍點轉為奇拍點容易導致節奏的不穩定。本週就來練習節奏容易亂掉，用三連音彈奏四音一音組的樂句。完成一整個星期的練習之後，你的節奏感將會有明顯的進步！

四　*Thursday*　VIDEO 0:52~　♩=120　check!

加入了搥弦＆勾弦的實踐樂句

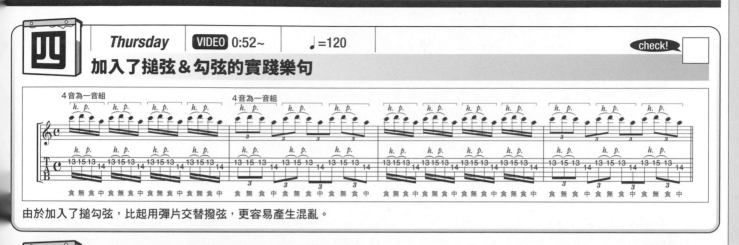

由於加入了搥勾弦，比起用彈片交替撥弦，更容易產生混亂。

五　*Friday*　VIDEO 1:02~　♩=110　check!

用16分音符彈五個音為一音組的樂句

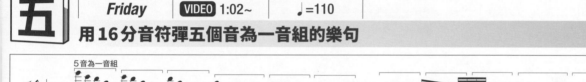

以五個音為一音組，音程差距較大的樂句。旋律性的反差效果會讓聽的人印象深刻，務必要把這個句子給記起來！

六　*Saturday*　VIDEO 1:14~　♩=80　check!

用六連音彈四個音一音組的速彈樂句

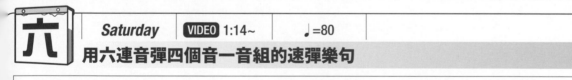

以四個音為一音組，跑完三次正好是兩拍六連音。而以兩拍為一個節奏計算單位來計算，正是彈好本樂句的訣竅所在。

日　*Sunday*

邊走邊念的節奏練習

　就算手邊正好沒有吉他也可以做節奏練習，只要試著練習提升自己的節奏感，到真正彈奏吉他時也自然就能得心應手。那麼，接著就要介紹如何練習好節奏感的方法。首先，在走路的時候（人在走路的時候似乎特別有節奏感），用16分音符的拍感，重複念著 "要是節奏亂掉的話就完蛋了"。在上級篇雖然口條多出一個字，這點不必在意。用這個方法在訓練節奏感的同時，還能訓練自己的口條呢（雖然這跟節奏感練習無關……）。

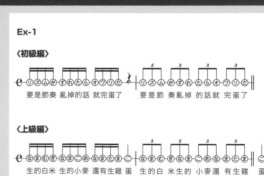

節奏感強化 **反拍的樂句**

每日彈奏！ | VIDEO 0:00~ | ♩=140

練習彈8分音符的反拍

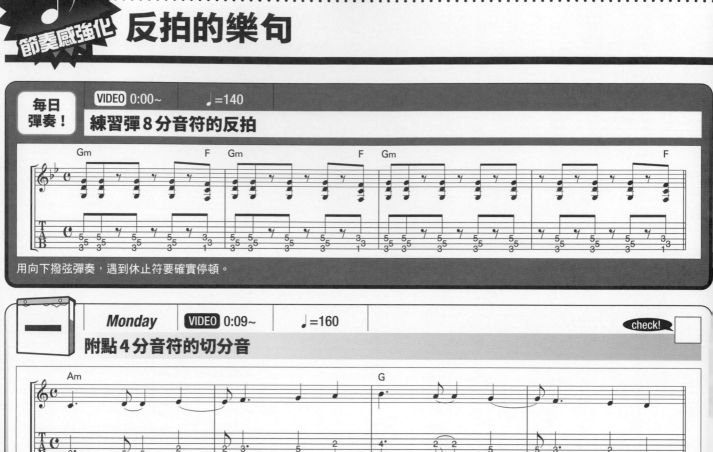

用向下撥弦彈奏，遇到休止符要確實停頓。

Monday | VIDEO 0:09~ | ♩=160 | check!

附點4分音符的切分音

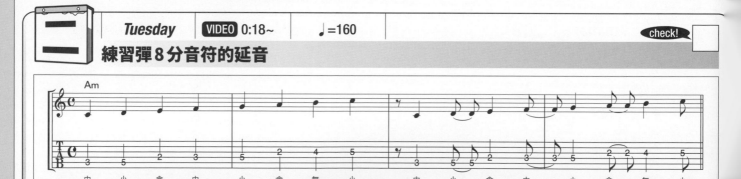

由於沒有休止符，較難抓準節奏，先從慢速開始練習。

Tuesday | VIDEO 0:18~ | ♩=160 | check!

練習彈8分音符的延音

前半段彈普通的 Do Re Mi Fa，後兩個小節加入8分音符的延音，比想像中難度更高。

Wednesday | VIDEO 0:26~ | ♩=160 | check!

彈加入8分休止符的樂句

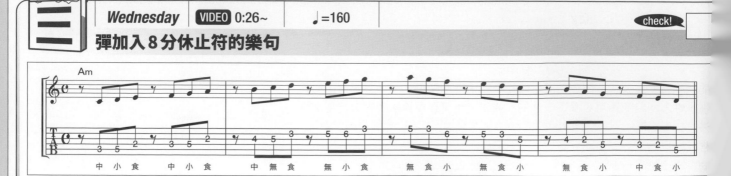

休止符前面的音的音值，千萬小心不要拖拍。邊用右手做休止符時的消音邊彈，就能確實斷句。

第 23 週

想要擁有良好的節奏感，那就不能忽略反拍練習。本週要來練習各式各樣的反拍樂句，從最基本的8分音符的反拍，接著是16分音符的反拍，到Shuffle節奏的反拍。請各位多花一點時間跟耐心去學習！從超級慢的速度開始練起，穩紮穩打才能練就一身好節奏感。

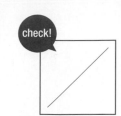

四 *Thursday* | VIDEO 0:34~ | ♩=160 | check!

彈8分音符反拍的和弦伴奏

右手撥弦的方法不同，聽起來的味道也會不一樣。可以試著用全下或全上撥弦彈奏看看。

五 *Friday* | VIDEO 0:43~ | ♩=110 | check!

練習彈16分音符的反拍

這裡用全下撥弦彈奏。禁止用空刷來做為維持節奏穩定的依賴。

六 *Saturday* | VIDEO 0:54~ | ♩=120 | check!

彈Shuffle節奏的反拍

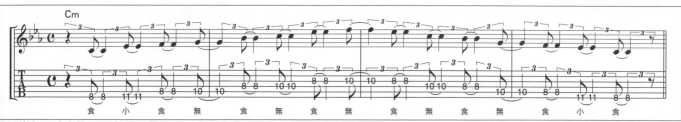

除了樂句三連音第1、2拍點及最後2、3拍點為休止符外，都是每拍第3拍點反拍撥弦，然後延音連結下一拍1、2拍點的切分樂句。延音的拍值要確實延長。

日 *Sunday*

關於空刷

　　用交替撥弦彈8分音符的節奏，只要掌握好在向下撥弦時空刷動作，就能夠正確彈奏反拍。刷弦時右手保持一定的擺動幅度，有助於掌握節奏的穩定性。而且，不單只是下→上的撥弦法，也可以反過來練習上→下的彈法。但是，上述的概念不是絕對的單一準則，也有例外的情形。像是必須根據樂句的律動來調整音色變化，或者是在反拍的時候不能向上，而要用向下撥弦等等。所以想完全依靠空刷來彈反拍或許是行不通的。建議可以輕輕擺動身體來打節拍，並且盡量縮小刷弦時右手的擺動幅度。

Ex-1 用空刷彈反拍的練習 ("嗯"是空刷時的配合口語)

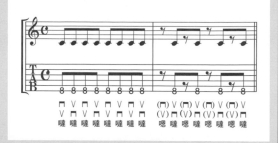

節奏感強化

線上影音
VIDEO
TRACK 24

節奏感強化 活用節拍器

每日 彈奏！	VIDEO 0:00~	♩=110

每2分音符響聲一次

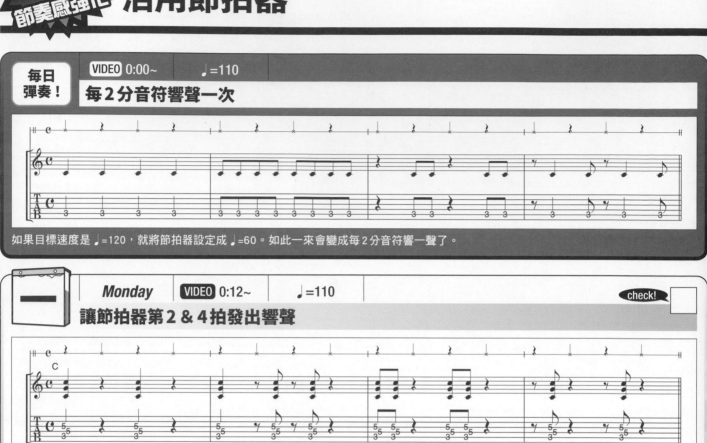

如果目標速度是♩=120，就將節拍器設定成♩=60。如此一來會變成每2分音符響一聲了。

一	*Monday*	VIDEO 0:12~	♩=110	check!

讓節拍器第2&4拍發出響聲

以打擊鼓組而言，小鼓通常會落在第2&4拍。請一邊想像鼓的節奏，一邊彈奏此樂句。

二	*Tuesday*	VIDEO 0:24~	♩=110	check!

節拍器每1小節只響一聲，彈搖滾風Riff

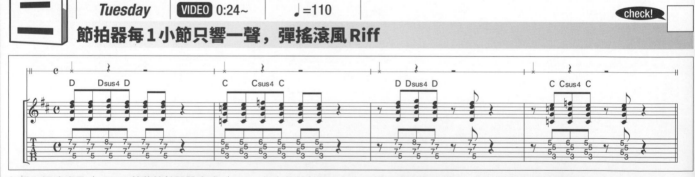

如果目標速度是♩=120，就將節拍器設定成♩=30。但有些節拍器可能無法調成這麼慢的速度。可以的話就使用編曲機（Sequencer）。

三	*Wednesday*	VIDEO 0:36~	♩=110	check!

將節拍器調成8分音符反拍才響

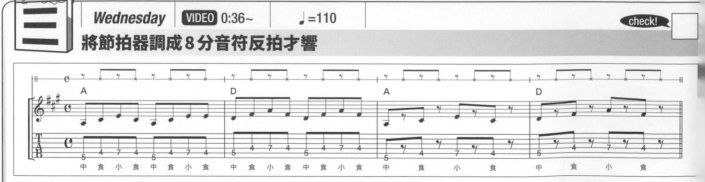

若你的彈奏拍點準確，後兩個小節在每個彈奏音間，可以清楚聽見節拍器的聲響。可以不斷重複彈奏後兩小節直到熟練為止。

平時用節拍器練習，大多會以4分音符作為基準拍。但是本週我們要來挑戰更多不同的設定。像是將節拍器調成8分音符的反拍，第1＆3拍的反拍時響聲等，甚至是困難度極高16分音符的反拍上才發出聲響，然後邊聽節拍器的節奏邊彈奏。其實樂句本身並不困難，所以可以先專注在節奏的穩定練習上。

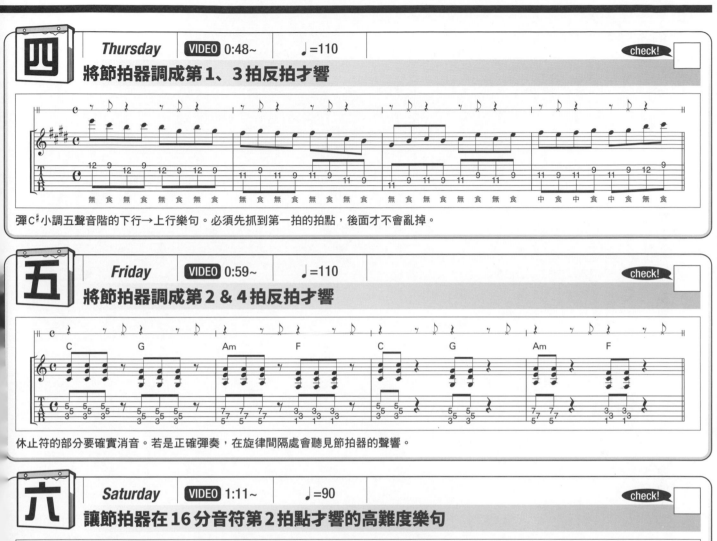

四　Thursday　VIDEO 0:48~　♩=110　check!

將節拍器調成第1、3拍反拍才響

彈C#小調五聲音階的下行→上行樂句。必須先抓到第一拍的拍點，後面才不會亂掉。

五　Friday　VIDEO 0:59~　♩=110　check!

將節拍器調成第2＆4拍反拍才響

休止符的部分要確實消音。若是正確彈奏，在旋律間隔處會聽見節拍器的聲響。

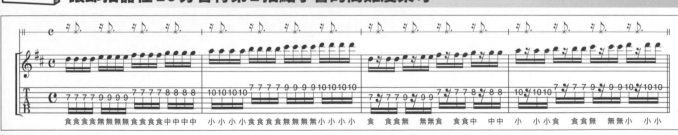

六　Saturday　VIDEO 1:11~　♩=90　check!

讓節拍器在16分音符第2拍點才響的高難度樂句

後兩個小節，不彈節拍器響的那拍點。連這句都學會了，可以被稱作是名符其實的節奏達人！

日　Sunday

活用編曲機

　節拍器不僅價格便宜，而且體積小攜帶容易。但是有一點卻不太聰明！那就是一旦將節拍器設定成反拍，就連進入正式彈奏之前的倒數聲響也會變成是落在反拍上。要如同附錄Video中，做到一開始用正拍倒數，進入正式彈奏時是反拍發出聲響的話，就非用編曲機不可了。另外，雖然本週所做的都是將節拍器設定在固定的拍點上，就能夠彈奏的練習。但偶爾在樂句中，也會出現拍點變化繁複的節奏，這時候若是有一台編曲機就方便許多！而最近編曲機的價格好像也越來越便宜了，大家可以參考一下，是否可以買一台來用用。

一般節拍器設定成反拍才發聲時，倒數的聲響也是反拍

編曲機在倒數的時候可以設定成正拍

節奏感強化

左手強化 練習快速變換和弦

每日彈奏！ VIDEO 0:00~ ♩=80

彈低把位的和弦進行

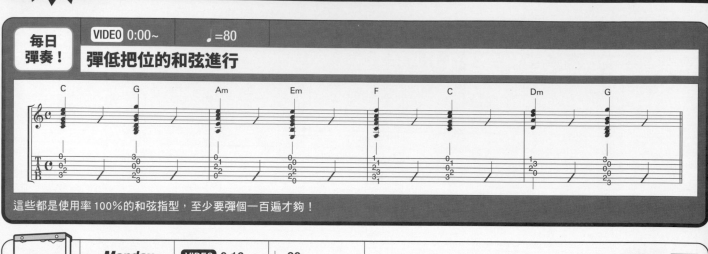

這些都是使用率100%的和弦指型，至少要彈個一百遍才夠！

一 *Monday* VIDEO 0:16~ ♩=80 check!

彈A大調，低把位的和弦進行

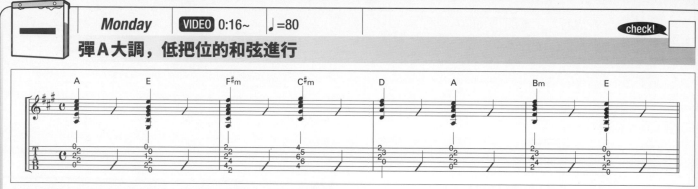

和每日彈奏的和弦進行模式相同，只是降了三個key，用A調來彈。

二 *Tuesday* VIDEO 0:32~ ♩=120 check!

彈根音在第5 & 6弦的封閉和弦

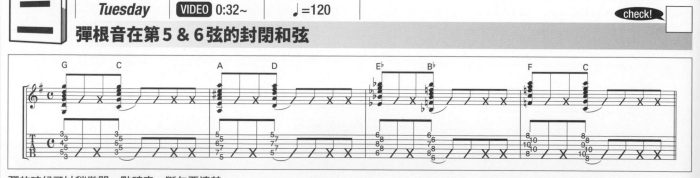

彈的時候可以稍微開一點破音，斷句要清楚。

三 *Wednesday* VIDEO 0:42~ ♩=120 check!

彈簡化和弦的和弦變換

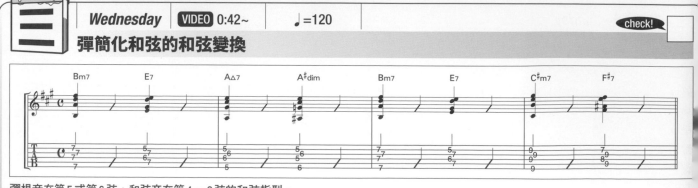

彈根音在第5或第6弦，和弦音在第4～2弦的和弦指型。

明明知道和弦按法，卻沒辦法順利彈奏。原因是換和弦的速度不夠快，相信這樣的人不少。本週要來彈各種不同樂風的和弦進行，並且試著在練習當中，逐漸加快左手變換和弦的速度。變換和弦是必須同時移動多根手指的行為，藉此，也能夠訓練手指的獨立性。想彈好吉他 Solo 的人，也得好好練習才行！

四 *Thursday* | VIDEO 0:53~ | ♩=120 | check!

食指和小指不動，彈節奏刷弦的樂句

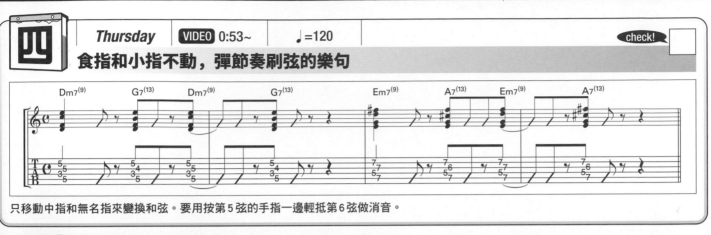

只移動中指和無名指來變換和弦。要用按第5弦的手指一邊輕抵第6弦做消音。

五 *Friday* | VIDEO 1:04~ | ♩=100 | check!

用把位相近的和弦指型彈順階和弦

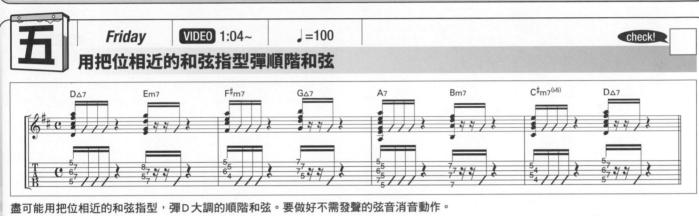

盡可能用把位相近的和弦指型，彈D大調的順階和弦。要做好不需發聲的弦音消音動作。

六 *Saturday* | VIDEO 1:17~ | ♩=110 | check!

挑戰高難度的和弦變換

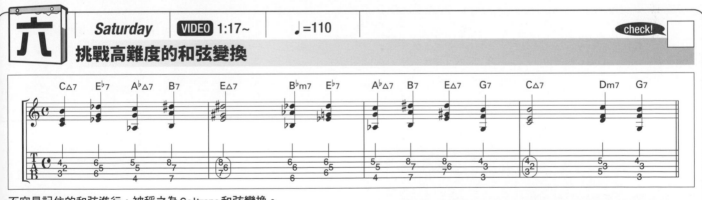

不容易記住的和弦進行，被稱之為Coltrane和弦變換。

日 *Sunday*

關於和弦變換，如何做有效率的練習

　　覺得自己變換和弦的速度太慢了，想要加快速度，卻不知道該怎麼做才好？ 要是在變換和弦拍點上花了太多的時間，就會一直拖拍，結果怎麼樣都無法流暢地彈奏出樂句。其實，要能流暢地變換和弦的訣竅，就在於前一拍的拍值先不要按到滿，唯有這麼做，才能夠挪出"時間的縫隙"來變換和弦。接著，藉由不斷的練習，在熟練之後，左手變換和弦的速度就會越來越快，而讓"時間的縫隙"近幾消失於無形。

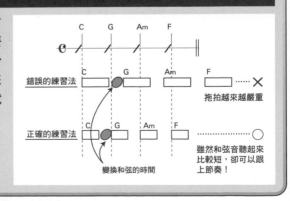

CUTTING 練習刷和弦

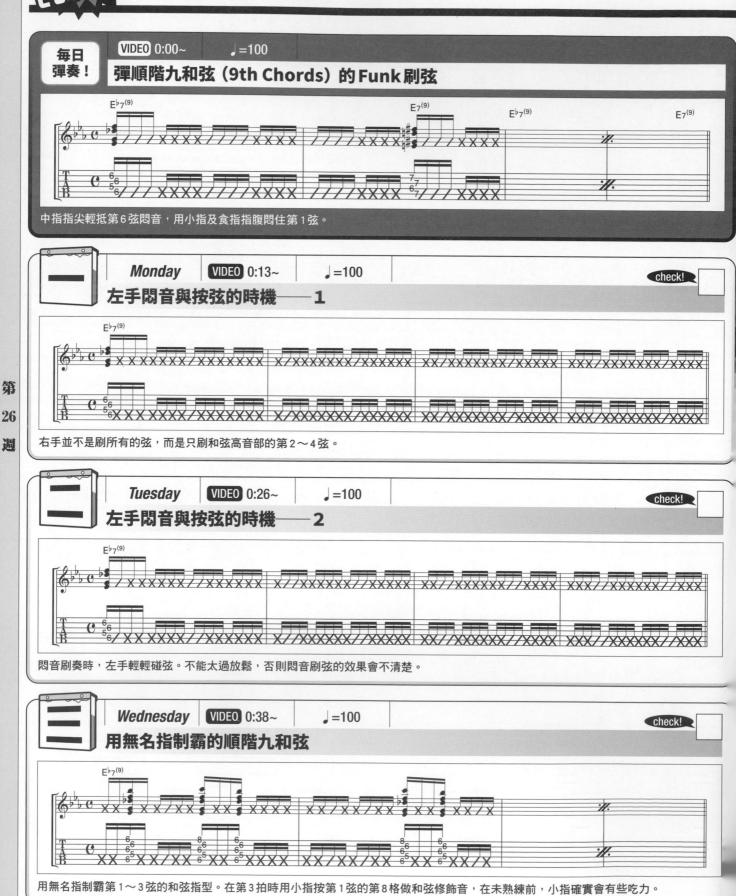

每日 彈奏！ VIDEO 0:00~ ♩=100

彈順階九和弦（9th Chords）的 Funk 刷弦

中指指尖輕抵第6弦悶音，用小指及食指指腹悶住第1弦。

一 *Monday* VIDEO 0:13~ ♩=100 check!

左手悶音與按弦的時機——1

右手並不是刷所有的弦，而是只刷和弦高音部的第2～4弦。

二 *Tuesday* VIDEO 0:26~ ♩=100 check!

左手悶音與按弦的時機——2

悶音刷奏時，左手輕輕碰弦。不能太過放鬆，否則悶音刷弦的效果會不清楚。

三 *Wednesday* VIDEO 0:38~ ♩=100 check!

用無名指制霸的順階九和弦

用無名指制霸第1～3弦的和弦指型。在第3拍時用小指按第1弦的第8格做和弦修飾音，在未熟練前，小指確實會有些吃力。

在各種吉他彈奏技巧當中，節奏刷弦尤為重要。因為在實際演奏的時候，刷和弦的機會遠比彈 Solo 的機會要來得多！本週就從最為基本，16 分音符的和弦悶音刷奏開始介紹起。刷和弦的時候記得右手一定要放輕鬆，彈片拿淺一點。這樣才能刷出清亮的和弦聲。

check!

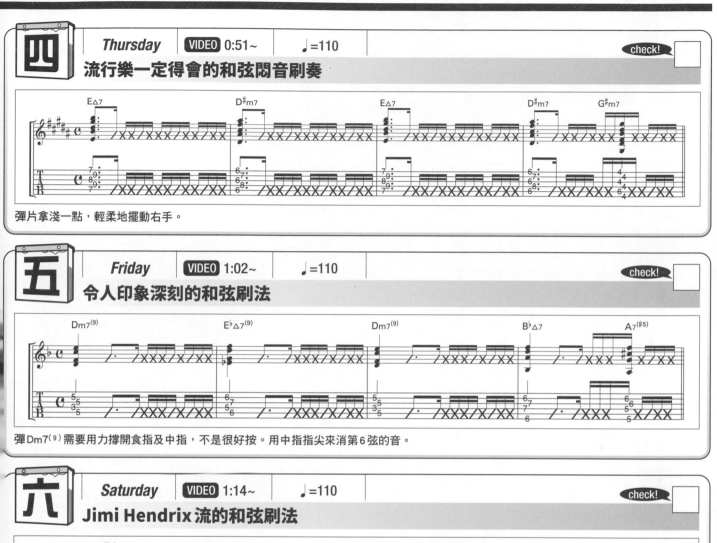

四 Thursday　VIDEO 0:51~　♩=110　check!

流行樂一定得會的和弦悶音刷奏

彈片拿淺一點，輕柔地擺動右手。

五 Friday　VIDEO 1:02~　♩=110　check!

令人印象深刻的和弦刷法

彈 Dm7(9) 需要用力撐開食指及中指，不是很好按。用中指指尖來消第 6 弦的音。

六 Saturday　VIDEO 1:14~　♩=110　check!

Jimi Hendrix 流的和弦刷法

打開一點點破音，狂野地彈奏吧！

日 Sunday

刷和弦的最佳按弦姿勢

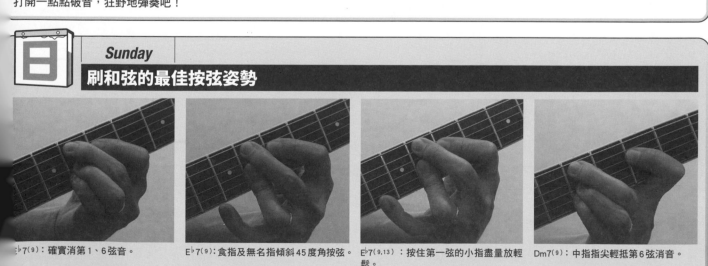

E♭7(9)：確實消第 1、6 弦音。

E♭7(9)：食指及無名指傾斜 45 度角按弦。

E♭7(9,13)：按住第一弦的小指盡量放輕鬆。

Dm7(9)：中指指尖輕抵第 6 弦消音。

Cutting

練習彈單音 Cutting

每日彈奏！ VIDEO 0:00~　♩=100

彈第3弦的單音 Cutting 樂句

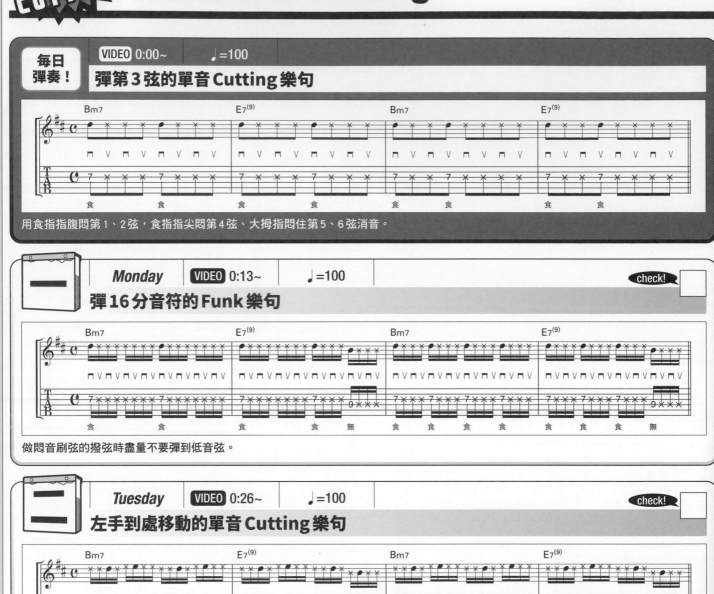

用食指指腹悶第1、2弦，食指尖悶第4弦、大拇指悶住第5、6弦消音。

Monday VIDEO 0:13~　♩=100　check!

彈16分音符的 Funk 樂句

做悶音刷弦的撥弦時盡量不要彈到低音弦。

Tuesday VIDEO 0:26~　♩=100　check!

左手到處移動的單音 Cutting 樂句

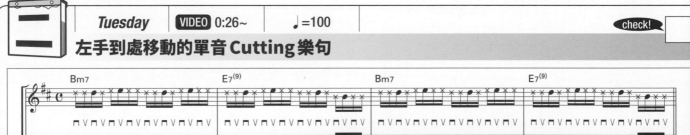

悶音刷奏時，用左手非實音按弦的其他手指搭在弦上進行消音。

Wednesday VIDEO 0:38~　♩=100　check!

彈藍調風的樂句

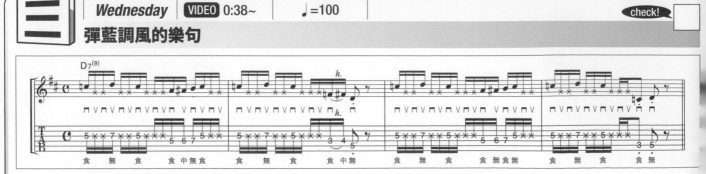

第2、4小節的第4拍，撥弦時盡量不要彈到高音弦。

和刷和弦一樣擺動右手，左手則悶掉不需發聲的弦，這就是所謂的單音 Cutting。而單音 Mute Cutting 則是在彈奏的同時，右手放在琴橋上悶音。無論是以上的哪一種，練習的重點都是將右手放輕鬆，並且撥弦的動作要乾淨。

check!

四 | *Thursday* | VIDEO 0:50~ | ♩=110 | | check!

將右手掌緣放在琴橋上悶音，彈單音 Cutting 的樂句

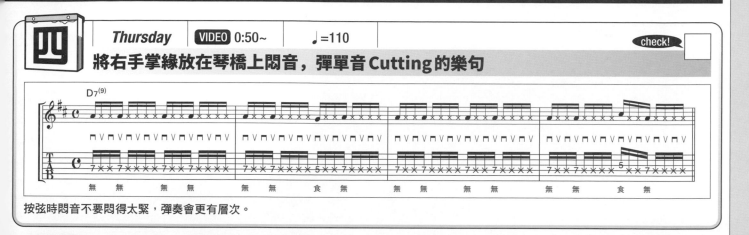

按弦時悶音不要悶得太緊，彈奏會更有層次。

五 | *Friday* | VIDEO 1:02~ | ♩=110 | | check!

加入搥弦，富變化性的樂句

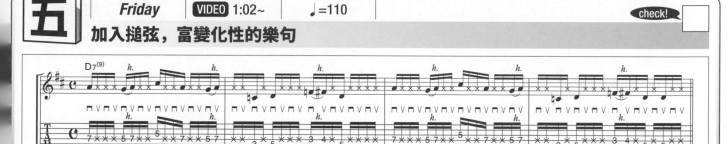

搥弦時，就算不做消音動作也沒關係。

六 | *Saturday* | VIDEO 1:14~ | ♩=110 | | check!

以和弦組成音為中心的流行樂風樂句

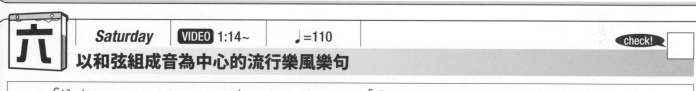
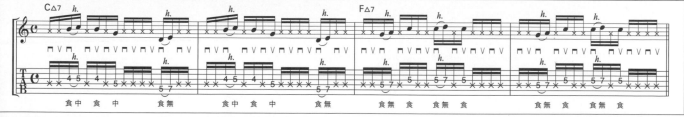

加上強弱，配合右手做不同程度的悶音，能讓樂句更有表情。

 | *Sunday*

關於單音 Cutting 的悶音

　彈單音Cutting的樂句，如果左手沒有確實做好悶音動作，不需發出實音的弦會發出不必要的雜音。接著，介紹悶音的方法。

　彈第3弦第7格的單音Cutting時，左手的姿勢（照片1）。用食指指腹悶第1、2弦，食指指尖悶第4弦、大拇指則悶住第5、6弦做消音動作。沒有用到的手指則在悶音刷弦時，輕放在弦上幫助悶音。（照片2）

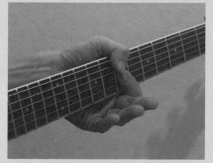
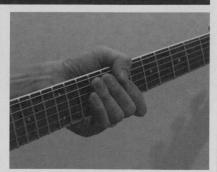

照片1：除了要彈的那條弦以外，悶住其他弦。　照片2：用空出來的手指悶音。

第 28 週

CUTTING 彈各種節奏刷弦

每日 彈奏！	VIDEO 0:00~	♩=110

刷和弦及單音 Cutting 交替的練習樂句

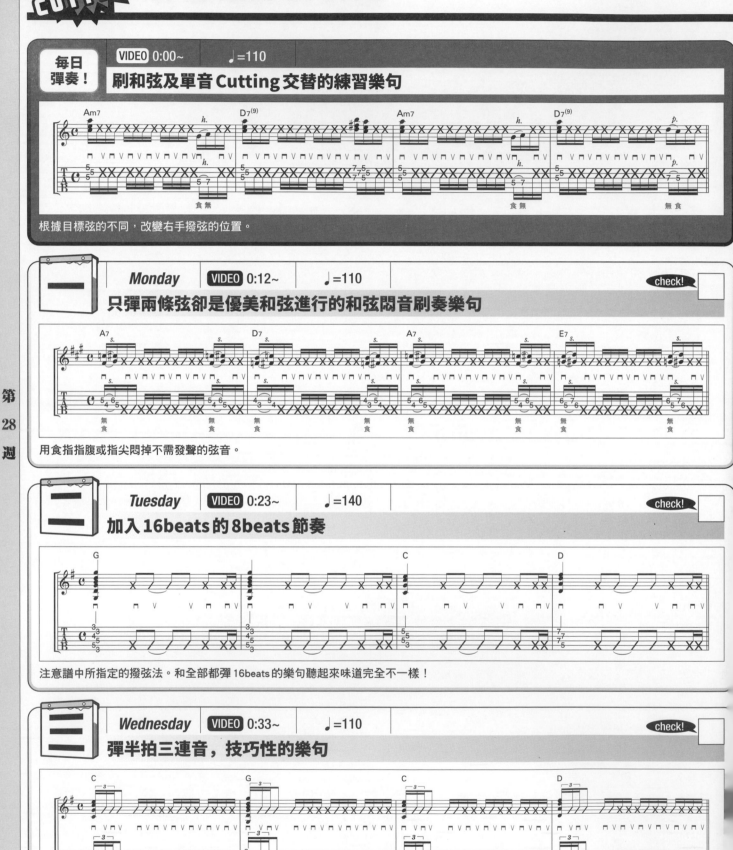

根據目標弦的不同，改變右手撥弦的位置。

一	*Monday*	VIDEO 0:12~	♩=110	check!

只彈兩條弦卻是優美和弦進行的和弦悶音刷奏樂句

用食指指腹或指尖悶掉不需發聲的弦音。

二	*Tuesday*	VIDEO 0:23~	♩=140	check!

加入 16beats 的 8beats 節奏

注意譜中所指定的撥弦法。和全部都彈 16beats 的樂句聽起來味道完全不一樣！

三	*Wednesday*	VIDEO 0:33~	♩=110	check!

彈半拍三連音，技巧性的樂句

右手撥弦過於用力，反而會跟不上節奏，且音會糊在一起。重點是放輕鬆＆乾淨俐落！

在實際的演奏，會碰到既刷和弦又彈單音Cutting，或是右手刷8分音符與16分音符交替的節奏等各式各樣的組合。所以本週要來練習，從頭到尾並非只有一種刷法的樂句。甚至連高難度的半拍三連音都登場了！想要彈好這些樂句，必須花時間好好練習。建議跟著節拍器，從慢速開始彈奏。

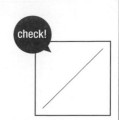

四 *Thursday*　VIDEO 0:44~　♩=95　check!

刷和弦&單音Cutting的實踐樂句

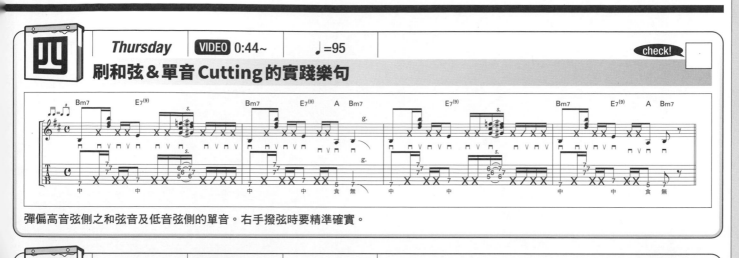

彈偏高音弦側之和弦音及低音弦側的單音。右手撥弦時要精準確實。

五 *Friday*　VIDEO 0:57~　♩=120　check!

彈八度音奏法的Cutting樂句

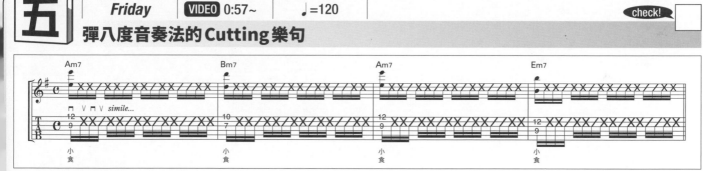

用中指確實悶住低音弦。

六 *Saturday*　VIDEO 1:08~　♩=115　check!

彈異弦同格的Riff

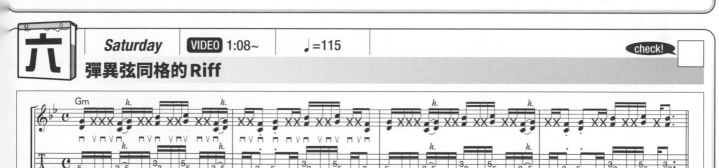

彈奏時斷句要清楚，把這個句子練好你就是Cutting達人了！

日 *Sunday*

右手撥弦時，區分高音弦及低音弦側

為了要彈奏出斷句明顯的Cutting，必須根據目標弦的不同來改變右手撥弦的位置(參考右圖)。若是只彈低音弦，右手便無須擺動至下方高音弦的區塊，只到一半就可以將手往回撥。學會這個技巧之後，無論是哪種Cutting樂句都能俐落地彈奏。

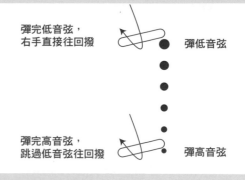

彈完低音弦，
右手直接往回撥　●彈低音弦

彈完高音弦，
跳過低音弦往回撥　彈高音弦

Cutting

線上影音
VIDEO
TRACK **29**

etc 綜合練習 衝擊！打弦技法

每日彈奏！ | VIDEO 0:00~ | ♩=100

用右手拇指，左手中指＆無名指打弦

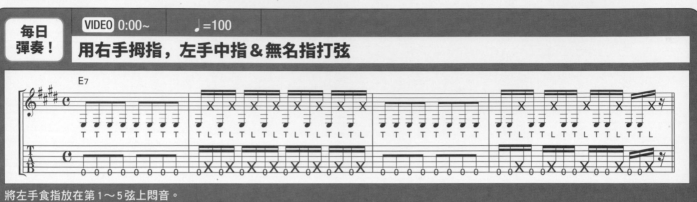

將左手食指放在第1～5弦上悶音。

一 *Monday* | VIDEO 0:13~ | ♩=100 | check!

加入右手食指挑弦的打弦樂句

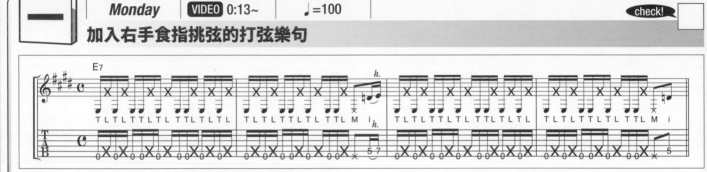

用雙手的打弦創造出節奏感。右手食指在挑弦時不須過於用力。

二 *Tuesday* | VIDEO 0:25~ | ♩=120 | check!

用左手打弦，右手拇指打弦＆食指挑弦

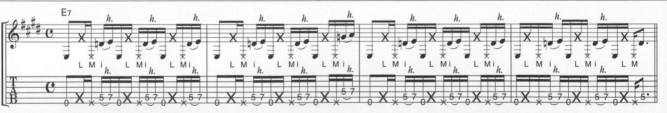

音色聽來繽紛的樂句。從慢速開始練習！

三 *Wednesday* | VIDEO 0:36~ | ♩=125 | check!

右手食指挑第6弦，令人興奮的樂句

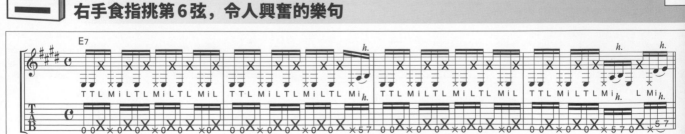

一般來說，食指挑弦多用於第4、5弦上。用食指挑第6弦，聽起來更具技巧性。

365日的電吉他練習計劃！

T＝右手拇指打弦，L＝左手拍弦（將手放在弦上悶音），
M＝右手拇指打弦（將手放在弦上悶音），i＝右手食指的挑弦。

說到打弦（Slapping），或許大家會立刻聯想到這是貝 Bass 吉他獨有的技法，但其實也能在吉他彈奏。只是由於吉他弦和弦之間的間距較小，一開始可能比較困難，但只要習慣了就會越來越上手。Slap 包含了用右手拇指敲弦（＝ Thumping）及食指挑弦（＝ Popping）的動作，有時也會用到左手來做拍弦動作。"打弦是基本奏法之外，一種點綴式的炫技彈法"，讓我們抱著這樣的平常心態挑戰看看吧！（譯者按：打弦技法在日本是以 Chopper 這個英文字做為命名，而在歐美及台灣則慣以 Slapping 這字定義）

 Thursday | VIDEO 0:46~ | ♩=125 | check!

加入滑音，炫麗的打弦樂句

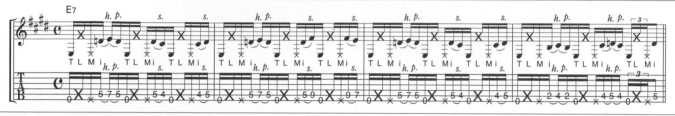

最後的半拍三連音簡短俐落，要是太用力彈，拍子肯定會亂掉。

 Friday | VIDEO 0:57~ | ♩=120 | check!

進攻式的打弦樂句

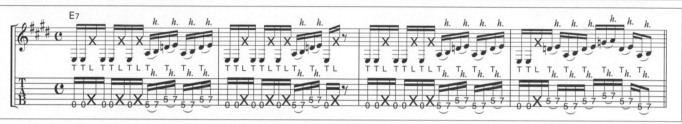

不用右手食指勾弦，而是用右手拇指做 Thumping 後，左手做搥弦音，衝擊威十足！

Saturday | VIDEO 1:07~ | ♩=140 | check!

彈開放第 6 弦的超級打弦樂句

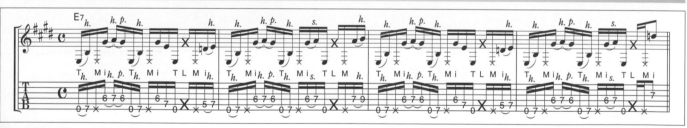

難度不高的樂句。但旋律音程差距較大，讓人聽起來印象深刻。

Sunday

彈奏時用眼睛確認！

右手打弦，有用拇指敲弦讓弦打擊指板後立刻離開（聽得出音程）和將打擊完的拇指放在弦上悶音兩種。

用食指勾起琴弦讓弦打擊指板發出聲音 稱之為挑弦（Popping）。

也可以用左手的食指或無名指來做打弦。

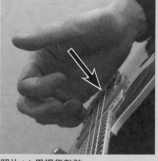

照片 1：用拇指敲弦。

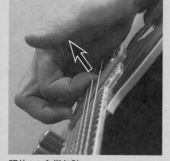

照片 2：食指勾弦。

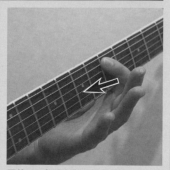

照片 3：左手食指＆無名指打弦。

綜合練習

右手強化 **跨弦撥弦法**

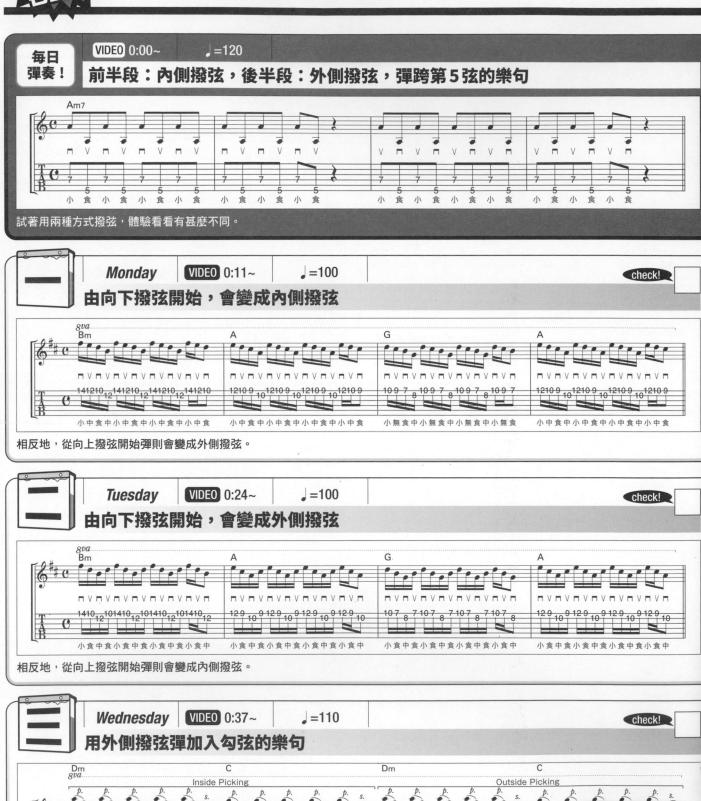

每日彈奏！ VIDEO 0:00~ ♩=120

前半段：內側撥弦，後半段：外側撥弦，彈跨第5弦的樂句

試著用兩種方式撥弦，體驗看看有甚麼不同。

Monday VIDEO 0:11~ ♩=100 check!

由向下撥弦開始，會變成內側撥弦

相反地，從向上撥弦開始彈則會變成外側撥弦。

Tuesday VIDEO 0:24~ ♩=100 check!

由向下撥弦開始，會變成外側撥弦

相反地，從向上撥弦開始彈則會變成內側撥弦。

Wednesday VIDEO 0:37~ ♩=110 check!

用外側撥弦彈加入勾弦的樂句

加入勾弦後，右手撥弦變得超簡單！

即使彈奏相同的樂句，用不同的撥弦法彈，右手彈奏的感覺將完全不一樣！基本上，一般還是會以交替撥弦為主，但是在遇到要跨弦的時候，用跨弦撥弦法（Inside & Outside picking）彈會比較輕鬆。所謂的跨弦撥弦，有內側（Inside picking）及外側撥弦（Outside picking）兩種。這兩種撥弦法仍以交替撥弦為原則，只不過是改變向上＆向下撥弦的順序（參考週日專欄）而已。

check!

四 *Thursday* VIDEO 0:48~ ♩=110 check!

前半段：內側撥弦，後半段：外側撥弦，彈相同的樂句

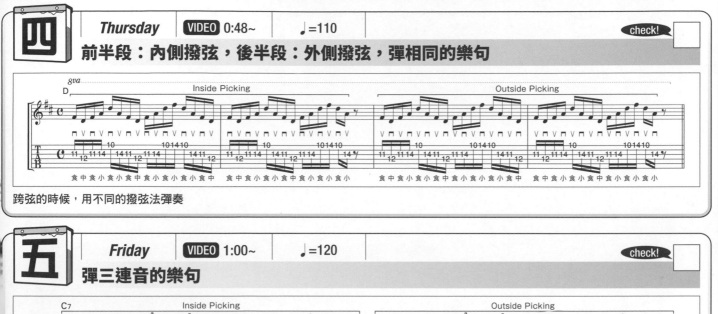

跨弦的時候，用不同的撥弦法彈奏

五 *Friday* VIDEO 1:00~ ♩=120 check!

彈三連音的樂句

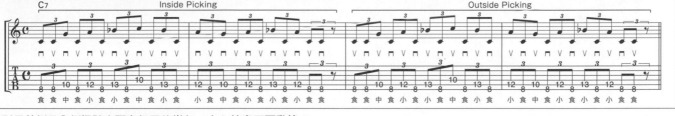

分別用外側及內側撥弦來彈奏相同的樂句。小心節奏不要亂掉！

右手強化

六 *Saturday* VIDEO 1:11~ ♩=120 check!

適合用外側撥弦彈的樂句

跨第2弦時，用內側撥弦彈會很容易拉扯到弦。所以，才會建議用外側撥弦來彈基本樂句。當然，若是兩種撥弦法都會彈那就再好不過了！

日 *Sunday*

比較內側撥弦與外側撥弦的不同

參考右圖。在彈兩條弦的時候，由兩弦內側向外撥弦是內側撥弦，由兩弦外側向內側撥弦則是外側撥弦。彈相鄰的兩條弦，不管是用哪一種撥弦法都不會有太大的差別。若是跨弦彈奏，用內側撥弦法去彈容易碰到中間的弦而產生雜音。但是可以的話，♩＝120的16分音符以下的速度，還是兩種撥弦法都試著練習彈看看！

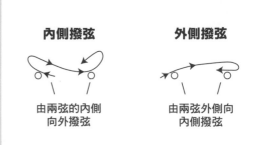

內側撥弦　　　**外側撥弦**

由兩弦的內側　　由兩弦外側向
向外撥弦　　　　內側撥弦

右手強化 加快撥弦速度

每日彈奏! | VIDEO 0:00~ | ♩=100

彈半拍三連音

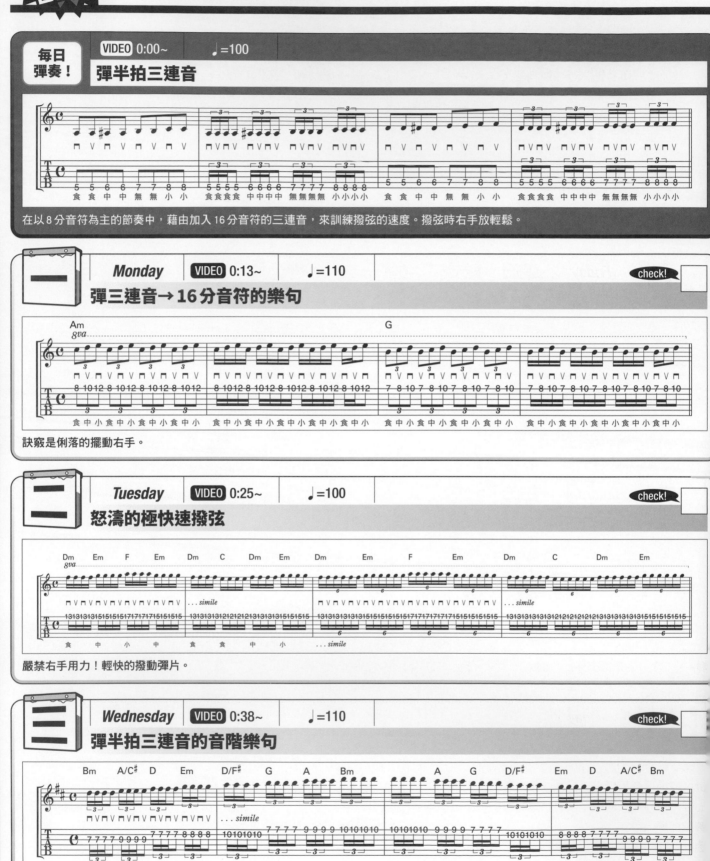

在以 8 分音符為主的節奏中,藉由加入 16 分音符的三連音,來訓練撥弦的速度。撥弦時右手放輕鬆。

一 | *Monday* | VIDEO 0:13~ | ♩=110 | check!

彈三連音→16分音符的樂句

訣竅是俐落的擺動右手。

二 | *Tuesday* | VIDEO 0:25~ | ♩=100 | check!

怒濤的極快速撥弦

嚴禁右手用力!輕快的撥動彈片。

三 | *Wednesday* | VIDEO 0:38~ | ♩=110 | check!

彈半拍三連音的音階樂句

基本上撥動彈片的幅度要小。在反拍的向上撥弦拍點,動作稍微大一點點的話會更有節奏感。

想要快速撥弦，就一定要將彈片擺動的幅度（Picking stroke）控制在最小。右手像是快抽筋一樣用力撥弦，也許可以硬是把速度加快。但是緊繃了肌肉要在弦上移動或做出強弱表現就會變得困難許多。若是用順角度彈，由於阻力大，彈片撥弦時"滯留"在弦上的時間會變長。建議選擇較尖的彈片，用近乎平行的角度觸弦，才是上上策。練習放鬆你的右手，並且縮小撥動彈片幅度。

check!

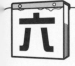
四 *Thursday* | **VIDEO** 0:49~ | ♩=110
check!

彈第4拍是六連音的樂句

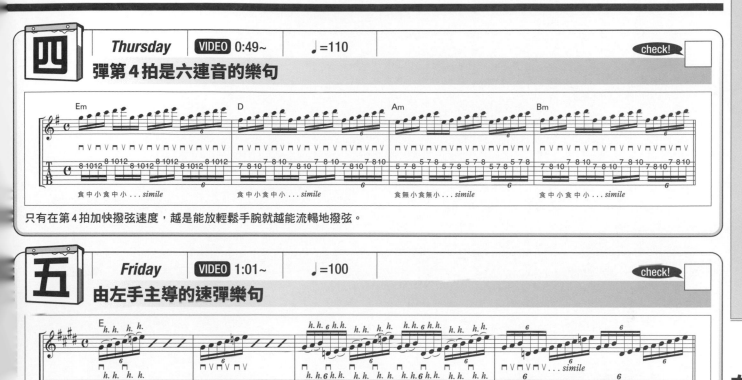

只有在第4拍加快撥弦速度，越是能放輕鬆手腕就越能流暢地撥弦。

五 *Friday* | **VIDEO** 1:01~ | ♩=100
check!

由左手主導的速彈樂句

加入搥弦技法，集中意識在左手撥弦運指的同時，右手就得到暫緩頻繁撥弦的頻率了。

六 *Saturday* | **VIDEO** 1:14~ | ♩=120
check!

前半段：搥弦＆勾弦　後半段：右手撥弦

和星期五相同，練習把注意力集中在左手搥、勾弦動作的樂句。

日 *Sunday*

探討右手撥弦的角度

　　每個人在彈奏時，撥弦的角度多少不同。理論上來講，用平行角度觸弦可以減少擺動的幅度，比較適合速彈（參照圖表）。但要注意若是彈片觸弦太深，容易拉扯到弦。而用傾斜的角度觸弦，讓彈片的邊緣摩擦弦，則會產生不一致的音色。也就是說，平行角度並非萬能。不但有刻意把彈片的邊緣弄粗糙，用垂直角度撥弦的吉他手，甚至有用逆角度撥弦的超速彈吉他手也不少呢！唯一不變的是，無論用哪一種角度撥弦，都要放鬆你的右手。

平行角度	極端的順角度
撥弦幅度較小，可以彈出乾淨的音色。缺點是右手太用力的話，容易拉扯到弦，產生的音色變化也較單調。0.7mm左右的彈片柔軟度佳，但也有人用到2mm左右的厚度。	較難彈出銳利的音色。而前端較尖的彈片，雖能彈出銳利音色，但在用平行角度刷和弦時，卻又無法發出柔軟的音色。所以必須依照自己的需求使用適合的彈片。

右手強化

67

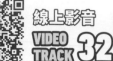
速彈特訓週

每日彈奏！ | VIDEO 0:00~ | ♩=110

以搥弦＆勾弦為練習主題的樂句

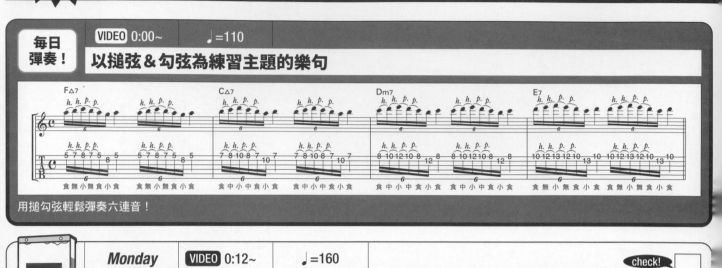

用搥勾弦輕鬆彈奏六連音！

一 | *Monday* | VIDEO 0:12~ | ♩=160 | check!

彈搥弦的速彈樂句

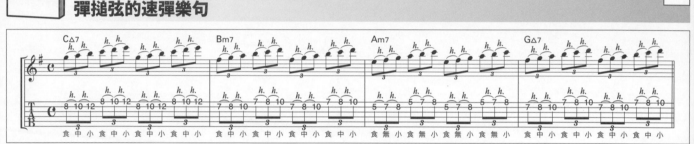

試著讓彈片撥弦的音量小於搥弦的音量，轉移自己的注意力在左手的搥勾弦動作上。

二 | *Tuesday* | VIDEO 0:20~ | ♩=120 | check!

穿插了六連音的樂句

彈六連音時，右手撥弦幅度要盡量地縮小。

三 | *Wednesday* | VIDEO 0:31~ | ♩=130 | check!

配合強弱彈上升＆下降樂句

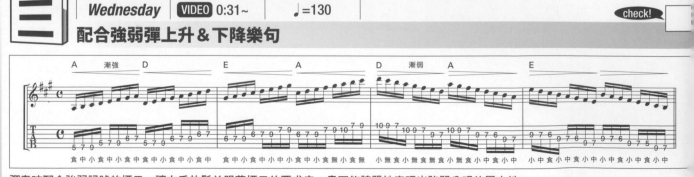

彈奏時配合強弱記號的標示，讓右手放鬆並跟著標示的要求走。盡可能誇張地表現出強弱分明的層次性。

雖然拼命卯起來練習，最後一定能得到電光石火般的速彈能力。但若是能懂得如何配合樂句適切地轉換合宜的彈法，也就不必這麼辛苦了。本週要來介紹，不需要拼了小命也能學會的速彈練習方法。重點是把注意力放在左手。藉由左手的搥弦＆勾弦動作，然後再漸漸加快彈奏的速度，右手就會在不知不覺當中跟著變快。

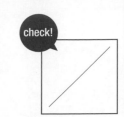

check!

四 **Thursday** ｜VIDEO｜ 0:41~ ♩=140 check!

用搥弦＆勾弦彈小調五聲音階

彈D小調五聲音階→C小調五聲音階的音階樂句。右手輕輕撥弦，流暢地彈奏。

五 **Friday** ｜VIDEO｜ 0:50~ ♩=105 check!

只彈第1弦的速彈樂句

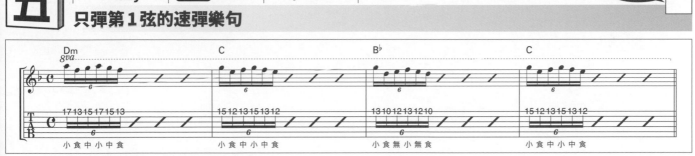

右手不須做移弦動作，應該可以彈得很乾淨的音色。

六 **Saturday** ｜VIDEO｜ 1:02~ ♩=160 check!

加上中指撥弦的速彈樂句

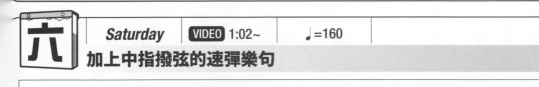

除了彈片之外，再加上用中指撥弦，速彈就變得簡單多了。對於改善右手的撥弦姿勢也有很大的幫助！

日 **Sunday**

在桌面上練習撥弦

今天要來介紹，確認自己右手撥弦的姿勢是否正確的方法。這個方法不需要用到吉他，所以無論在哪裡都可以練習。如同照片，將右手擺在桌上，試著模擬撥弦動作看看。

盡可能做小幅度的擺動，並且確認右手處於放鬆的狀態。拿起吉他時，也用相同的感覺彈奏，應該就能流暢的撥弦了。

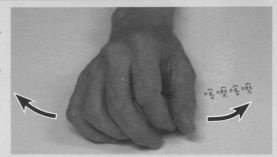

照片1：左右擺動，發出喀嚓喀嚓的聲音。體會右手放鬆撥弦的感覺。

第 33 週

線上影音
VIDEO TRACK 33

etc 綜合練習 搥勾弦

每日彈奏！ | VIDEO 0:00~ | ♩=140

從頭到尾不用右手撥弦的樂句

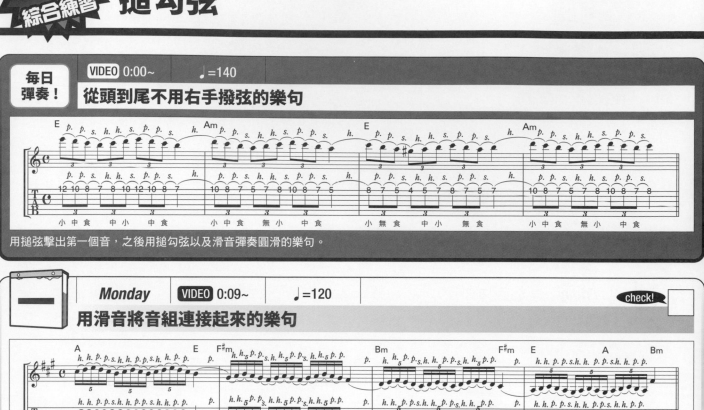

用搥弦擊出第一個音，之後用搥勾弦以及滑音彈奏圓滑的樂句。

一 *Monday* | VIDEO 0:09~ | ♩=120 | check!

用滑音將音組連接起來的樂句

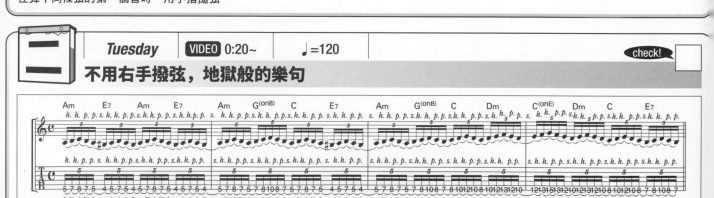

在彈不同條弦的第一個音時，用小指搥弦。

二 *Tuesday* | VIDEO 0:20~ | ♩=120 | check!

不用右手撥弦，地獄般的樂句

只有第一個音是用右手撥弦。因為是在最粗的第6弦上做搥勾、滑弦動作，左手指會比較費力。

三 *Wednesday* | VIDEO 0:31~ | ♩=140 | check!

用小指搥弦彈第一個音

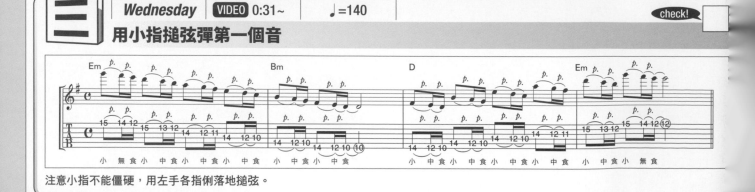

注意小指不能僵硬，用左手各指俐落地搥弦。

第33週

365日的電吉他練習計劃！

彈奏吉他時，若想把音流暢地連接起來，可以用搥弦＆勾弦、滑音等奏法來完成。注意在彈奏時，右手撥弦的音量要比左手的音量來的小。那麼本週要來練習彈搥弦＆勾弦以及滑音的樂句。首先，要先做手指的伸展運動後再開始彈奏。

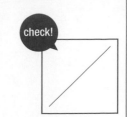

四 *Thursday* | VIDEO 0:40~ | ♩=90

音程差距較大的六連音速彈樂句

要在每一拍的節奏內彈滿六個音。

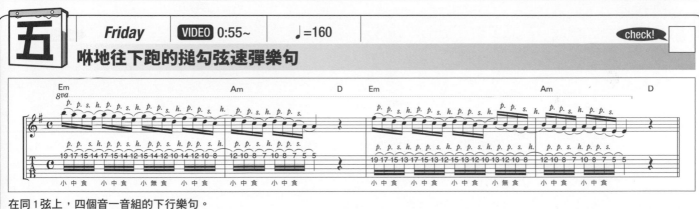

五 *Friday* | VIDEO 0:55~ | ♩=160

咻地往下跑的搥勾弦速彈樂句

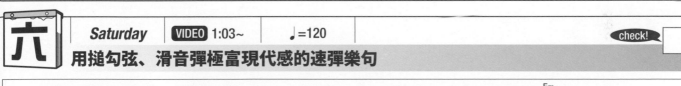

在同1弦上，四個音一音組的下行樂句。

六 *Saturday* | VIDEO 1:03~ | ♩=120

用搥勾弦、滑音彈極富現代感的速彈樂句

將許多經典樂句串接，極具變化的內容。先把樂句記起來再開始彈奏。

Sunday

擅長搥勾弦的吉他手列傳

　　若是普通的人類根本不可能辦到！能發揮手指絕佳延展性來彈奏搥勾弦的吉他手，正是 Allan Holdworth 其人。那獨具個人風格的演奏，無法被歸屬在任何流派之下。另外，在這裡還要推薦 Greg Howe 與 Richie Kotzen 所出的合輯。流麗的爵士樂風以及縱橫搖滾界的兩位吉他手，右手撥弦的功力自然不在話下。然而，在看了彈奏的影像之後，實在讓人無法不去注意他們強韌的左手！

『Best：Against The Clock』
Allan Holdworth

『PROJECT』
Richie Kotzen & Greg Howe

綜合練習

第34週

音階練習 多利安調式 & 米索利地安調式

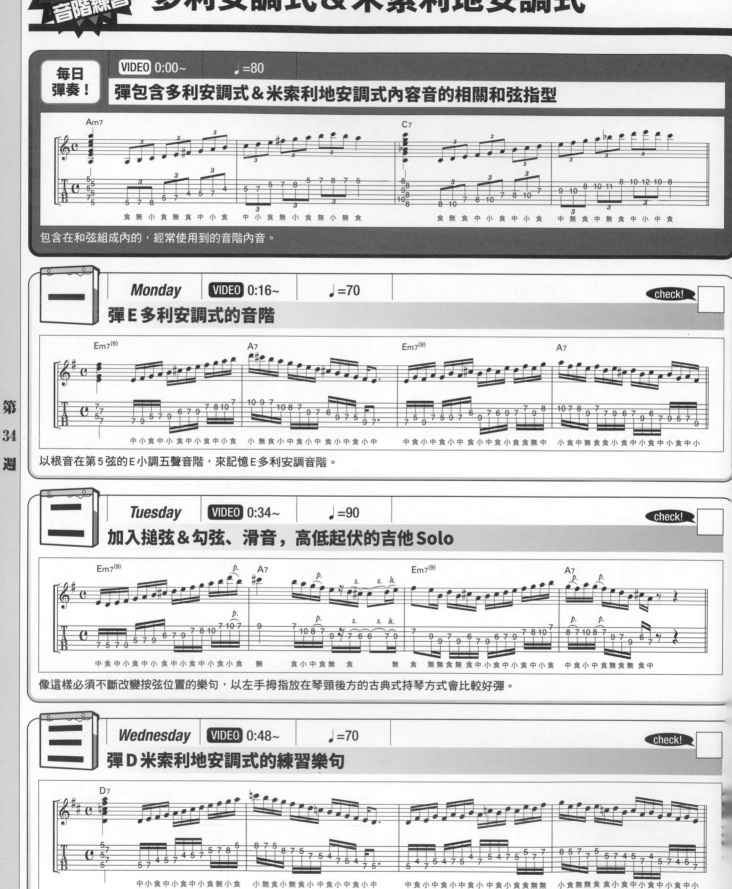

每日彈奏！ VIDEO 0:00~ ♩=80

彈包含多利安調式 & 米索利地安調式內容音的相關和弦指型

Am7 ... C7 ...

食無小食無食中小食　中小食無小食無小無食　食無食中小食中小食　中無食中無食中小中食

包含在和弦組成內的，經常使用到的音階內音。

一 *Monday* VIDEO 0:16~ ♩=70 check!

彈 E 多利安調式的音階

Em7(9) ... A7 ... Em7(9) ... A7 ...

中小食中小食中小食中小食　小無食小中食小中食小中食小中　中食小中食小中食小中食小食食無中　小食中無食食小食中小食中小食中小

以根音在第5弦的E小調五聲音階，來記憶E多利安調音階。

二 *Tuesday* VIDEO 0:34~ ♩=90 check!

加入搥弦 & 勾弦、滑音，高低起伏的吉他 Solo

Em7(9) ... A7 ... Em7(9) ... A7 ...

中食中小食中小食中小食中小食小食　無　食小中食無　食　無　食　無無食無食中小食中小食中小食　中食小中食無食無食中

像這樣必須不斷改變按弦位置的樂句，以左手拇指放在琴頸後方的古典式持琴方式會比較好彈。

三 *Wednesday* VIDEO 0:48~ ♩=70 check!

彈 D 米索利地安調式的練習樂句

D7 ...

中小食中小食中小食無小食　小無食小無食小中食小中食小中　中食小中食小中食小中食食無無　小食無無食食小食中小食中小食中小

記住D7的和弦指型及和弦音來記音階內容。

365日的電吉他練習計劃！

除了最基本的小調五聲音階以外，再來必須學會的就是多利安調式（Dorian Mode）及米索利地安調式（Mixolydian Mode）兩型音階及其混用方式。由於這兩個調式的音相當的多，要一下子全部背下來幾乎是不可能的。建議可以與其和弦指型併用並一起記住。在彈某個和弦指型時，確認在相同的和弦把位上能用到哪些音階的指型，然後再慢慢將它們記起來。還有也別忘了區分大調及小調音階！

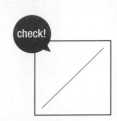

四 *Thursday*　VIDEO 1:06~　♩=90　check!

彈 D 米索利地安調式的實踐樂句

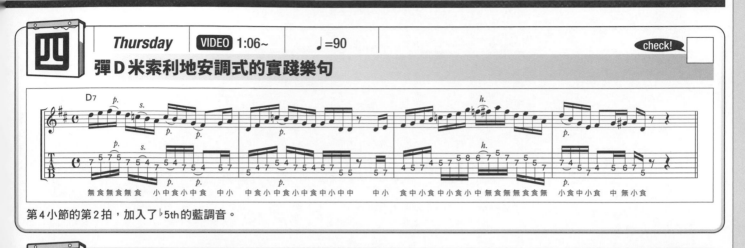

第 4 小節的第 2 拍，加入了♭5th 的藍調音。

五 *Friday*　VIDEO 1:20~　♩=100　check!

A→B 多利安調式，音程差距較大的樂句

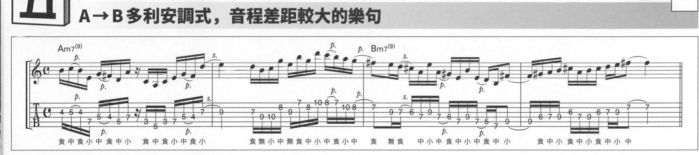

在各個弦上移動，技巧性的樂句，難度較高。

六 *Saturday*　VIDEO 1:33~　♩=100　check!

C→F 米索利地安調式的 Funky 樂句

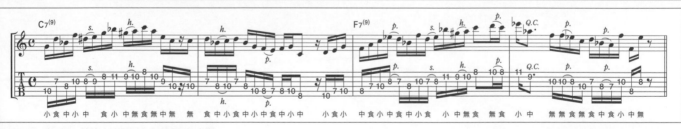

加入 m3rd 的音，替樂句增添不少藍調的味道！

日 *Sunday*

小調&大調音階、多利安調&米索利地安調

多利安調式&米索利地安調式是應用範圍很廣的音階，只要記起來之後就會覺得很簡單了。多利安調式是從大調音階的第二個音起始的音階（如果是 C 大調 那就是從 D 開始）。米索利地安調式則是從第五個音開始（C 大調的話那就是從 G 開始）。下列的表格，整理出和各個調式音階與大調、小調音階組成的異同之處。

大調音階	1	9	△3	11	5	13		△7
米索利地安調	1	9	△3	11	5	13	m7	
小調音階	1	9	m3	11	5	♭13	m7	
多利安調	1	9	m3	11	5	13	m7	

音階練習

第 **35** 週

音階練習 **加入延伸音的小調五聲音階**

每日彈奏！ VIDEO 0:00~ ♩=80

從A小調五聲音階到A多利安調式

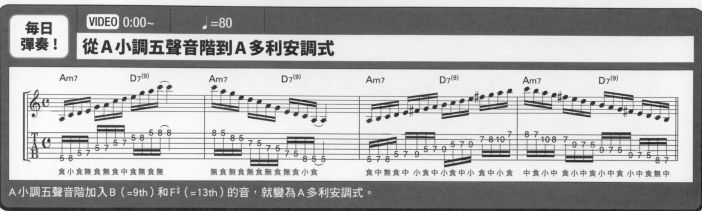

A小調五聲音階加入B（=9th）和F♯（=13th）的音，就變為A多利安調式。

Monday VIDEO 0:16~ ♩=90 check!

彈A多利安調式，音程相距較大的樂句

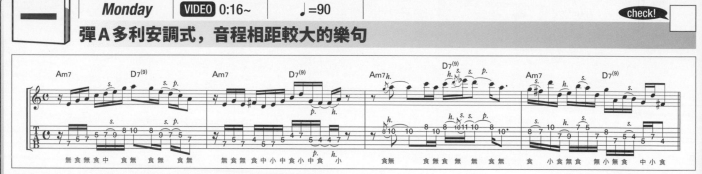

在第3小節，第1弦第11格的E♭音登場。這是Am7和弦的藍調音（＝♭5th）。

Tuesday VIDEO 0:30~ ♩=90 check!

從D小調五聲音階到D多利安調式

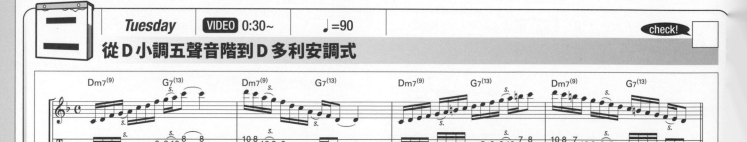

在第五弦根音型的D小調五聲音階指型中，加入E（=9th）及B（=13th）的音就變成D多利安調式。

Wednesday VIDEO 0:44~ ♩=100 check!

彈D多利安調式的實踐樂句

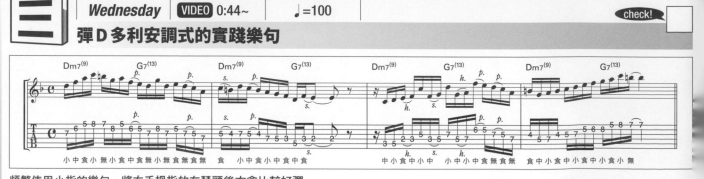

頻繁使用小指的樂句。將左手拇指放在琴頸後方會比較好彈。

在搖滾風的吉他Solo，小調五聲音階絕對是不可或缺的彈奏元素。在以小調五聲音階為主的吉他Solo中，若適時加進各種不同的音階演奏，就能營造出氣勢十足的主段Solo。最後，在結尾再度回到五聲音階，以造就前後呼應的完美演出。本週要來介紹，在五聲音階加入延伸音之後，怎樣轉為不同音階的過程。

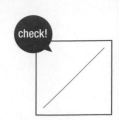

四 *Thursday* | VIDEO 0:57~ | ♩=160 | check!

在 C 小調五聲音階，加入△ 3rd，13th，♭5th 的音

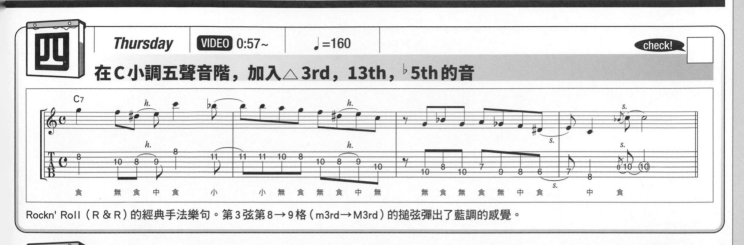

Rockn' Roll（R＆R）的經典手法樂句。第 3 弦第 8→9 格（m3rd→M3rd）的搥弦彈出了藍調的感覺。

五 *Friday* | VIDEO 1:05~ | ♩=160 | check!

在 C 小調五聲音階，加入和弦音的樂句

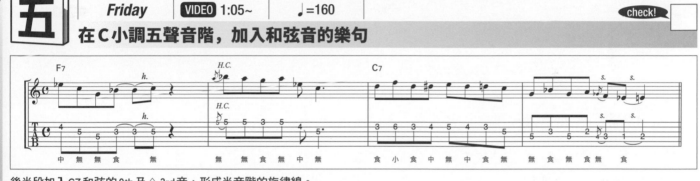

後半段加入 C7 和弦的 9th 及△ 3rd 音，形成半音階的旋律線。

六 *Saturday* | VIDEO 1:14~ | ♩=100 | check!

彈 C 小調五聲音階的爵士風 Solo

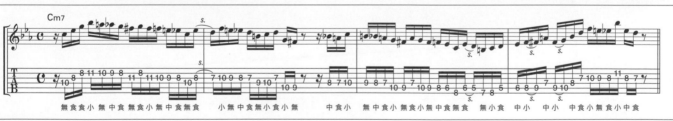

對 Cm7 而言，B 音為△ 7th 的非和弦音。加入 B 音後，形成有點類似旋律小調味的旋律感。

日 *Sunday*

小調五聲音階與延伸音所組成的音階

搖滾吉他 Solo 經常用到五聲音階，然而只要在大調＆小調五聲音階之中各加入兩個音，就能將五聲音階活化成多利安、旋律小調等調式。請參考下表。

小調五聲音階	1			m3		11		5			m7	
多利安調				9							13	
小調音階				9				♭13			↓	
旋律小調（上行）	↓			9	↓		↓				13	△7
大調五聲音階	↓			9		△3			↓		13	

音階練習

75

第36週

音階練習 大調&小調五聲音階的使用時機

每日彈奏！ | VIDEO 0:00~ | ♩=120

C大調音階→C小調音階的基礎練習

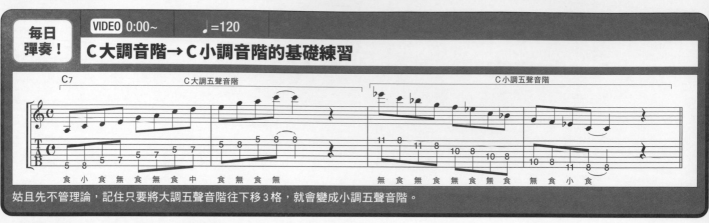

姑且先不管理論，記住只要將大調五聲音階往下移3格，就會變成小調五聲音階。

Monday | VIDEO 0:11~ | ♩=120 | check!

流暢地在五聲音階內做大小調做轉換

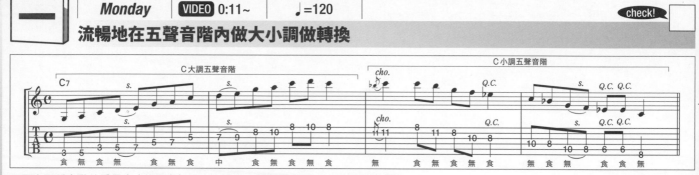

只要在兩種音階的重疊音（共同音）部分做轉換，就能順利完成兩種指型的連接。

Tuesday | VIDEO 0:22~ | ♩=100 | check!

每小節變換一種指型

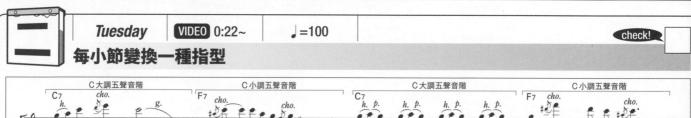
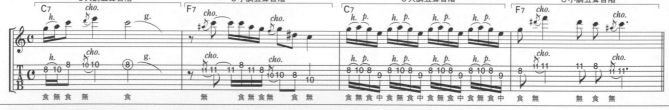

一直改變指型簡直要忙不過來了。但是在實際彈奏時經常會出現這種狀況！

Wednesday | VIDEO 0:35~ | ♩=120 | check!

G大調五聲音階→G小調五聲音階的藍調樂句

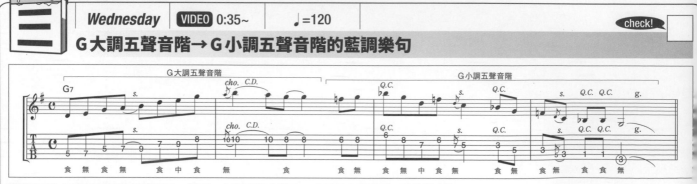

順利完成'兩種指型連接的訣竅是，轉到G小調五聲音階時，改用無名指按第2弦的第8格。

第36週

大致上來說，大調五聲音階聽起來明快、開朗，而小調五聲音階聽起來顯得憂鬱。藍調吉他手們在彈奏 Solo 時，經常活用這些特徵作為選擇音階的依據。如此一來聽的人也比較不容易膩。本週就來練習五聲音階大小調的轉換。

 Thursday ｜VIDEO｜ 0:45~ ♩=100 check!

移動至G小調五聲音階根音在第5弦的指型

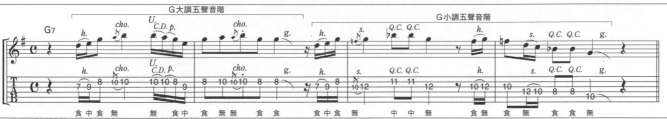

善用 1/4 推弦，讓你的吉他唱出悠揚的藍調旋律。

Friday ｜VIDEO｜ 0:58~ ♩=100 check!

彈大調＆小調五聲音階的混和樂句

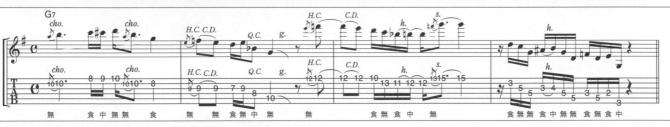

將大小調五聲音階做出完美的連結，Stuff 這個團可說是最佳範本。

 Saturday ｜VIDEO｜ 1:10~ ♩=100 check!

彈大調＆小調五聲音階的鄉村風樂句

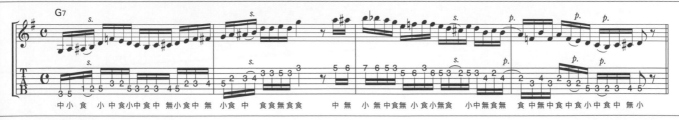

混合大小調五聲音階，再加上藍調音 (=♭5th)，為鄉村風樂句的基本款。

 Sunday

大調及小調五聲音階的組成音

想要同時彈大調及小調五聲音階，結果變成像是用 9th～11th 間四個半音階在彈奏旋律。不只是彈不出和弦感，甚至聽起來毫無章法（參考下圖）。建議可以如同本週的練習，以一個小節或是和弦為單位來交替彈奏大調＆小調五聲音階，以避免上述的情況發生。

小調五聲音階	1		m3		11		5		m7
大調五聲音階	1	9		△3			5	13	
小調&大調五聲音階	1	9	m3	△3	11		5	13	m7

音階練習

第 **37** 週

線上影音
VIDEO TRACK **37**

右手強化 **Shuffle 節奏的撥弦**

每日彈奏！	VIDEO 0:00~	♩=110

用三連音學 Shuffle 節奏

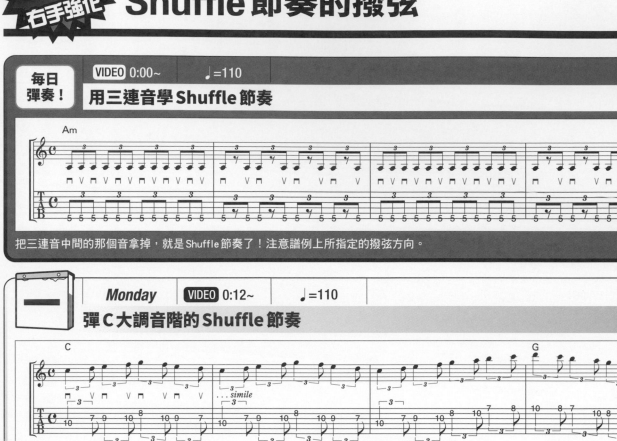

把三連音中間的那個音拿掉，就是 Shuffle 節奏了！注意譜例上所指定的撥弦方向。

一 *Monday*	VIDEO 0:12~	♩=110	check!

彈 C 大調音階的 Shuffle 節奏

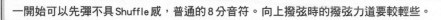

一開始可以先彈不具 Shuffle 感，普通的 8 分音符。向上撥弦時的撥弦力道要較輕些。

二 *Tuesday*	VIDEO 0:24~	♩=120	check!

彈 B 大調五聲音階的 Shuffle 節奏

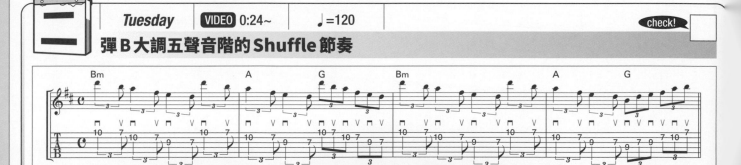

彈奏時邊用嘴巴念 "答一卡，答一卡"，能幫助自己抓住節奏。（ "一" 是拉長音的意思）

三 *Wednesday*	VIDEO 0:34~	♩=120	check!

彈 8 分音符→ Shuffle 的吉他 Riff

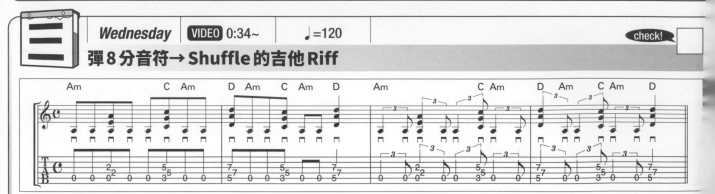

前半段和後半段旋律是一樣的，但是節奏不同。

開心地邊跳邊走，或者是搖鈴鼓、來回上下搖晃雪克杯等重心往下的動作，都會有個跳躍（Shuffle）的節奏感。撥弦其實也是將手由上往下擺動，比起拍感平均的節奏，說真的有點不規則還比較自然！若是能夠彈出跳躍的節奏，就表示你的右手已經相當放鬆。雖然有點難度，本週我們要來練習彈這樣的節奏。

check!

四 *Thursday* | VIDEO 0:45~ | ♩=95 | check!

右手放輕鬆，彈16分音符的Shuffle節奏

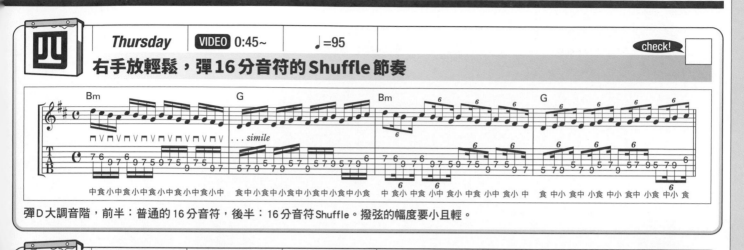

彈D大調音階，前半：普通的16分音符，後半：16分音符Shuffle。撥弦的幅度要小且輕。

五 *Friday* | VIDEO 0:59~ | ♩=100 | check!

彈輕快的16分音符

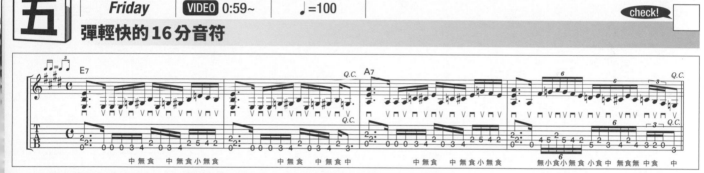

Extreme這個樂團的慣用節奏，16分音符的吉他Riff。注意後半段的六連音彈奏不要亂掉！

右手強化

六 *Saturday* | VIDEO 1:11~ | ♩=100 | check!

稍微有點跳躍的爵士風樂句

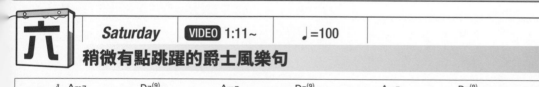

用稍微有點跳躍的節奏，彈搖擺風的吉他Solo。

日 *Sunday*

關於Shuffle的程度

基本上，Shuffle節奏就是將三連音中間的那一拍點給拿掉。但在實際演奏時，不僅會用到後半起拍的Shuffle節奏，也會一下子彈Shuffle一下子又不彈，幾乎都是憑感覺來決定。而這種感覺只能意會不能言傳啊！

在這裡建議可以使用沙鈴來體驗看看。如果沒有這種樂器，拿球或者是手機、電視遙控器也行（萬一摔壞的話一概不負責喔）。將它們握在手中，然後試著縱向甩動，應該也能做"答一卡，答一卡"的Shuffle節奏才對。橫向搖動由於不會受到重力的影響，也就沒有相同的效果了。

在甩動這些物品的同時，節奏漸漸變成不是規律性的不規則，這也是正常的。以上描述的正是所謂跳躍的節奏……請大家在日常生活當中，嘗試用各種方法去體會。

CUTTING 掌握 Shuffle 節奏

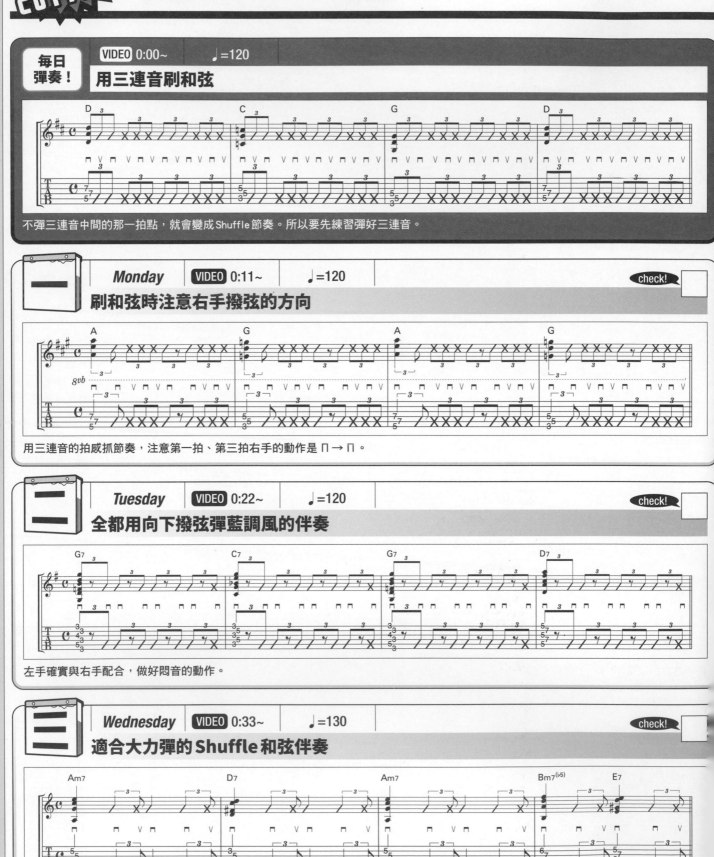

每日彈奏！ | VIDEO 0:00~ | ♩=120

用三連音刷和弦

不彈三連音中間的那一拍點，就會變成 Shuffle 節奏。所以要先練習彈好三連音。

Monday | VIDEO 0:11~ | ♩=120 | check!

刷和弦時注意右手撥弦的方向

用三連音的拍感抓節奏，注意第一拍、第三拍右手的動作是 ⊓ → ⊓。

Tuesday | VIDEO 0:22~ | ♩=120 | check!

全都用向下撥弦彈藍調風的伴奏

左手確實與右手配合，做好悶音的動作。

Wednesday | VIDEO 0:33~ | ♩=130 | check!

適合大力彈的 Shuffle 和弦伴奏

但悶音刷奏的部分要輕輕地彈，聽起來則會更有感覺。

如同上週所學，"答卡答卡"是普通的節奏；而"答一卡，答一卡"是跳躍的節奏（＝Shuffle節奏）。更準確地來説，我們稱8分音符的跳躍是Shuffle；16分音符的則叫Half-time Shuffle。彈Shuffle節奏，前提是右手一定要放輕鬆！如果彈奏時右手會覺得累的話，就表示手過度用力了。記住千萬要放 輕 鬆！

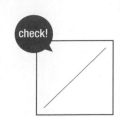

check!

四 *Thursday*　VIDEO 0:42~　♩=90　　check!

彈16分音符 Shuffle 的 Funky 刷弦樂句

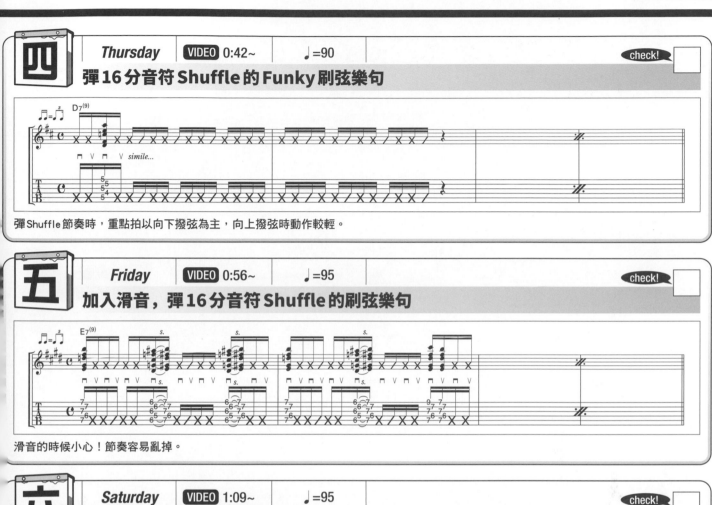

彈Shuffle節奏時，重點拍以向下撥弦為主，向上撥弦時動作較輕。

五 *Friday*　VIDEO 0:56~　♩=95　　check!

加入滑音，彈16分音符 Shuffle 的刷弦樂句

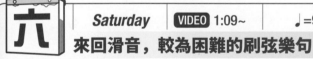

滑音的時候小心！節奏容易亂掉。

六 *Saturday*　VIDEO 1:09~　♩=95　　check!

來回滑音，較為困難的刷弦樂句

彈Shuffle的節奏，並且加入滑音，增加了許多困難度。

日 *Sunday*

刻意讓右手休息

無論如何就是學不會！沒辦法彈Shuffle節奏的人，可以在向下撥弦和向上撥弦的中間，試著將右手放在大腿上，讓右手稍作休息拖延一下時間，自然就能彈出Shuffle節奏。

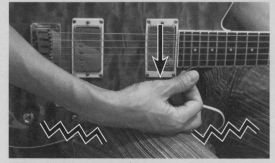

照片1：向下撥弦之後把右手放在大腿上，休息片刻。

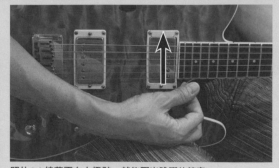

照片2：接著再向上撥弦，就能彈出跳躍的節奏。

Cutting

第 39 週

etc 綜合練習 藍調伴奏的基本手法

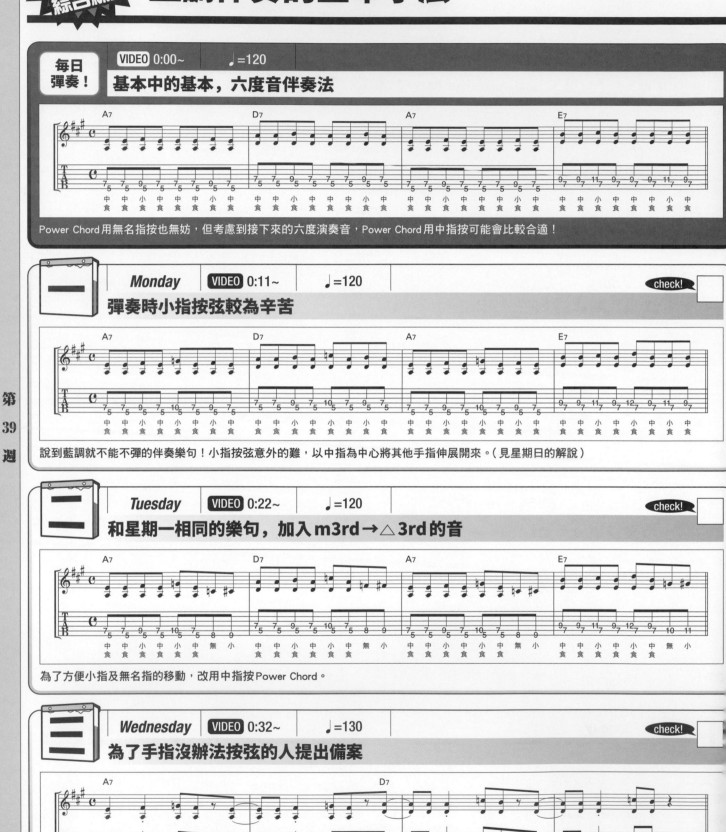

每日彈奏！	VIDEO 0:00~	♩=120

基本中的基本，六度音伴奏法

Power Chord用無名指按也無妨，但考慮到接下來的六度演奏音，Power Chord用中指按可能會比較合適！

Monday | VIDEO 0:11~ | ♩=120 | check!

彈奏時小指按弦較為辛苦

說到藍調就不能不彈的伴奏樂句！小指按弦意外的難，以中指為中心將其他手指伸展開來。（見星期日的解說）

Tuesday | VIDEO 0:22~ | ♩=120 | check!

和星期一相同的樂句，加入 m3rd→△3rd 的音

為了方便小指及無名指的移動，改用中指按Power Chord。

Wednesday | VIDEO 0:32~ | ♩=130 | check!

為了手指沒辦法按弦的人提出備案

"不管怎麼努力，小指就是沒辦法按到弦"，若是這樣的人就改用這種方式彈吧！

藍調的伴奏，其實有所謂既定的模式，或者可以說是會傾向於用某些固定的手法彈奏。本週要來練習彈正統藍調風的伴奏手法。對於小指沒有辦法伸展，而彈起來感到痛苦的人，也準備了其他的替代方案。目標是成為伴奏專家！

check!

四 *Thursday* [VIDEO] 0:42~ ♩=110

check!

用 Shuffle 節奏彈一定得會的伴奏樂句

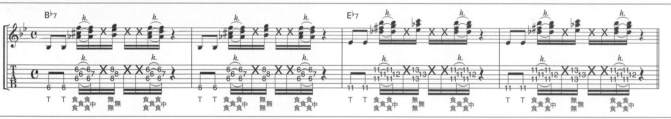

全都用向下撥弦。每一拍的第一個音都要做切音，以產生較強的節奏感！

五 *Friday* [VIDEO] 0:54~ ♩=110

check!

用拇指按第6弦，繽紛的節奏刷弦

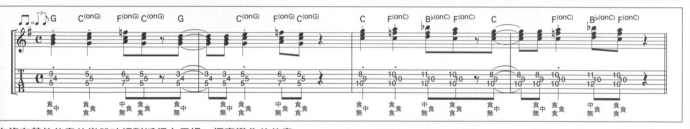

學會這句就稱得上是行家了。彈得緊湊一點聽起來會更厲害！

六 *Saturday* [VIDEO] 1:06~ ♩=140

check!

移動和弦音來彈背景伴奏

在沒有其他伴奏的樂器時絕對派得上用場，極富變化的伴奏。

日 *Sunday*

關於手的姿勢

我的手指倒也沒有特別短啊，但為什麼就是沒辦法好好按弦？這時候得先來檢查一下自己的姿勢！和照片1一樣中指傾斜的話，小指就很難伸展，甚至會造成疼痛。如同照片2，中指和指板呈現垂直的狀態，然後再以中指為中心，將其他手指伸展開來！手指若能夠自在地活動，應該就能好好的按弦了。

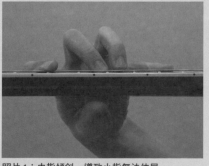
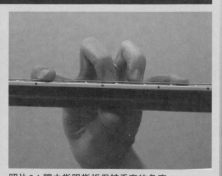

照片1：中指傾斜，導致小指無法伸展。　照片2：讓中指跟指板保持垂直的角度。

綜合練習

CUTTING 活用休止符的節奏刷弦

線上影音 VIDEO TRACK **40**

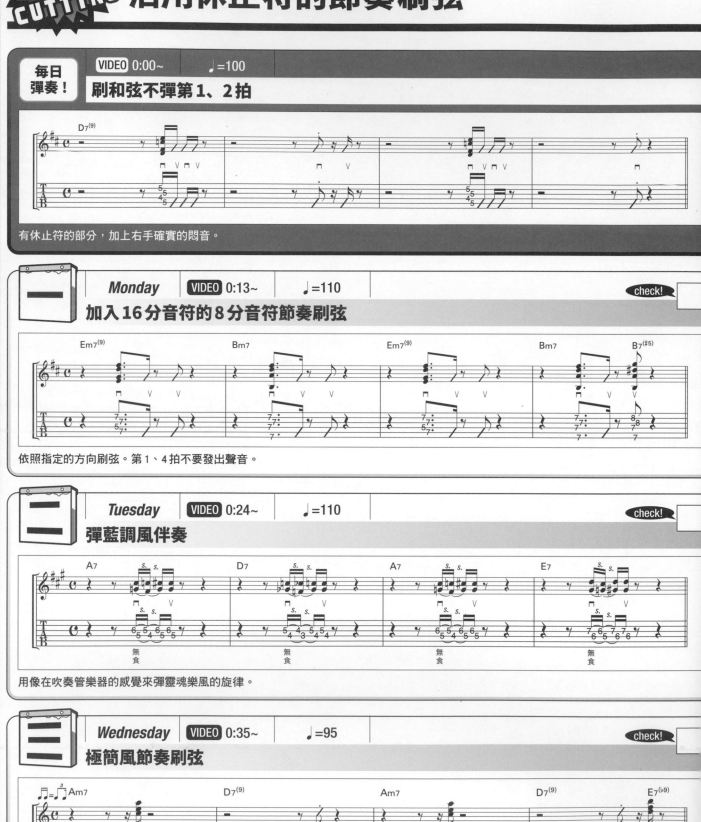

每日彈奏！ VIDEO 0:00~ ♩=100
刷和弦不彈第1、2拍

有休止符的部分，加上右手確實的悶音。

Monday VIDEO 0:13~ ♩=110 check!
加入16分音符的8分音符節奏刷弦

依照指定的方向刷弦。第1、4拍不要發出聲音。

Tuesday VIDEO 0:24~ ♩=110 check!
彈藍調風伴奏

用像在吹奏管樂器的感覺來彈靈魂樂風的旋律。

Wednesday VIDEO 0:35~ ♩=95 check!
極簡風節奏刷弦

為了彈出味道來，全都用向上撥弦彈。

第40週

365
84 **365日的電吉他練習計劃！**

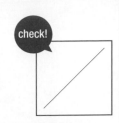

樂團演奏的精髓，在於各種樂器之間的交流與互動。就算不斷地刷弦或用悶音刷奏把旋律填滿，若是缺乏高潮迭起的效果表演也就顯得不精彩。作為一位吉他手應該仔細思考該彈奏那些音，並且在適當的時機休息，那麼在吉他演奏的空檔便能聽見其他樂器的聲音。"如何只彈必要的音？"這正是邁向專業吉他手之路的下一步。總之，先來練習在有休止符的地方確實做出停頓。

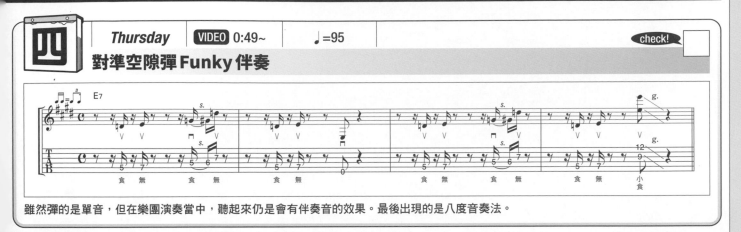

雖然彈的是單音，但在樂團演奏當中，聽起來仍是會有伴奏音的效果。最後出現的是八度音奏法。

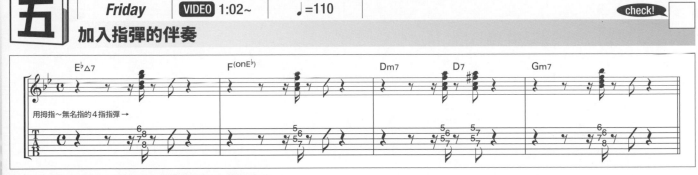

若是加入手指撥弦，就能同時彈奏兩弦以上的伴奏音。

目標是與其他樂器配合得宜，整體合而為一的演奏。

日 Sunday

左右手一起悶音

想要發揮休止符的功用，那麼就必須善用悶音的動作讓音瞬間停止。但若是想要不發出任何雜音，光靠左手悶音是不夠的！參考照片，將右手放在弦上確實悶音。

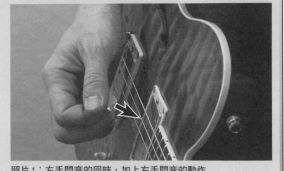

照片1：左手悶音的同時，加上右手悶音的動作

Cutting

線上影音 VIDEO TRACK 41

和聲技巧

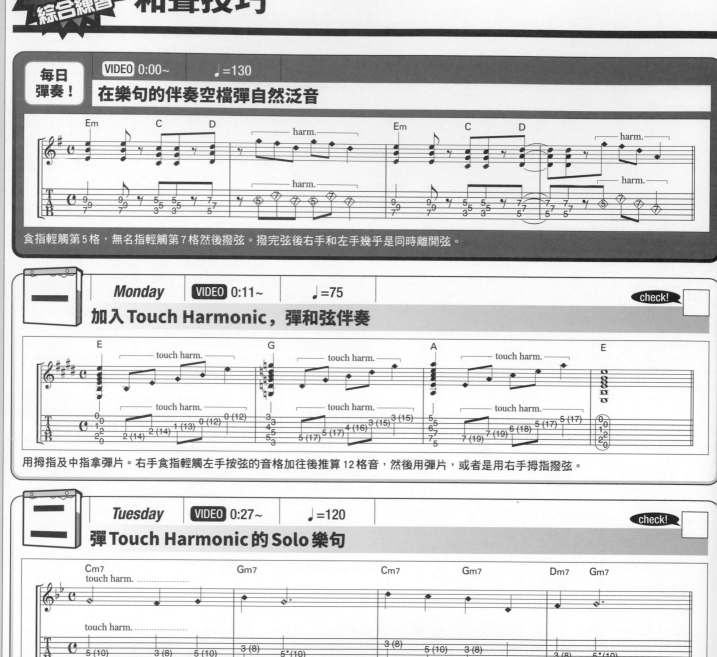

每日彈奏！ | VIDEO 0:00~ | ♩=130

在樂句的伴奏空檔彈自然泛音

食指輕觸第5格，無名指輕觸第7格然後撥弦。撥完弦後右手和左手幾乎是同時離開弦。

Monday | VIDEO 0:11~ | ♩=75 | check!

加入 Touch Harmonic，彈和弦伴奏

用拇指及中指拿彈片。右手食指輕觸左手按弦的音格加往後推算12格音，然後用彈片，或者是用右手拇指撥弦。

Tuesday | VIDEO 0:27~ | ♩=120 | check!

彈 Touch Harmonic 的 Solo 樂句

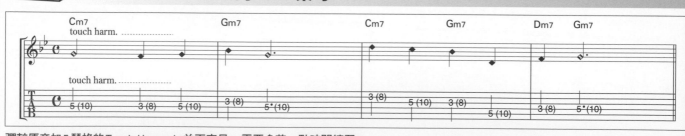

彈較原音加5琴格的 Touch Harmonic 並不容易，需要多花一點時間練習。

Wednesday | VIDEO 0:38~ | ♩=75 | check!

改變泛音點的位置，彈和弦演奏

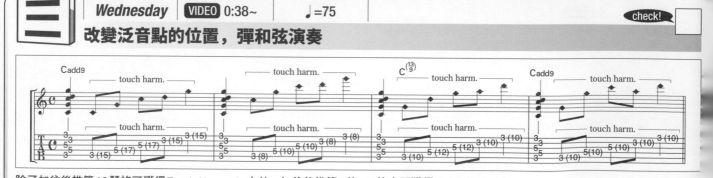

除了加往後推算12琴格可獲得 Touch Harmonic 之外，加往後推算5格、7格也可獲得 Touch Harmonic。

吉他有許多彈奏和聲的技巧。其中最受歡迎的是自然泛音（Natural Harmonic），左手手指輕輕觸弦，右手撥弦之後立刻將觸弦的左手指拿開。而在 Hard Rock 曲風裡常用的則是彈片人工泛音（Pick harmonic），撥弦時用右手的拇指側端和彈片一起觸弦。想要彈出漂亮的泛音，與其盲目的練習，更重要的是不如試著去掌握其中的訣竅。藉由本週的練習樂句來學會彈泛音吧！

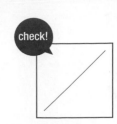

check!

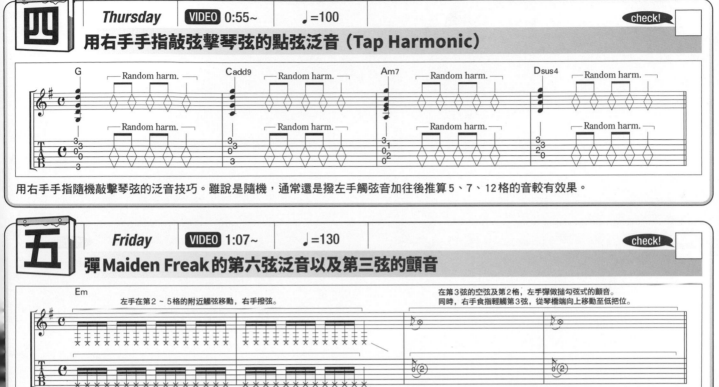

四 *Thursday* | VIDEO 0:55~ | ♩=100 | check!
用右手手指敲弦擊琴弦的點弦泛音（Tap Harmonic）

用右手手指隨機敲擊琴弦的泛音技巧。雖說是隨機，通常還是撥左手觸弦音加往後推算5、7、12格的音較有效果。

五 *Friday* | VIDEO 1:07~ | ♩=130 | check!
彈 Maiden Freak 的第六弦泛音以及第三弦的顫音

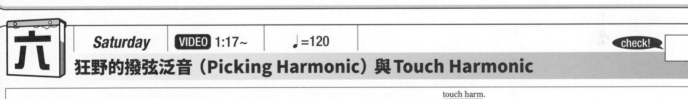

用極破的破音音色彈第六弦的第2～5格，在左手觸弦的同時右手撥弦。後半部左手彈第3弦的搥勾弦式顫音而右手邊向低把位移動。

六 *Saturday* | VIDEO 1:17~ | ♩=120 | check!
狂野的撥弦泛音（Picking Harmonic）與 Touch Harmonic

彈奏時需開破音＋拾音器切到後段。只要學會這個句子，你也能成為 Van Halen！

日 *Sunday*
圖解各式泛音

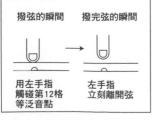

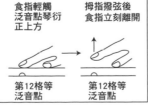

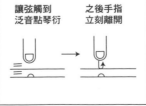

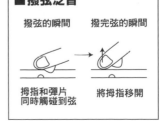

綜合練習

87

第 42 週

右手強化 提高撥弦的準確度

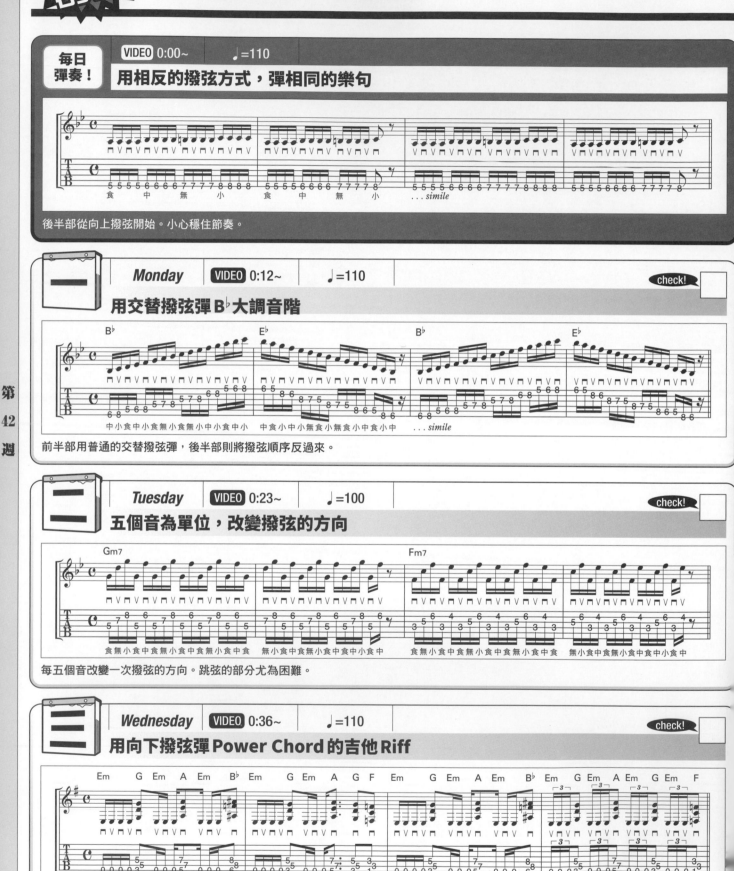

每日彈奏！ VIDEO 0:00~ ♩=110

用相反的撥弦方式，彈相同的樂句

食 中 無 小　食 中 無 小　...simile

後半部從向上撥弦開始。小心穩住節奏。

Monday VIDEO 0:12~ ♩=110　check!

用交替撥弦彈 B♭大調音階

中小食中小食無小食無小中小食中小　中食小中小無食小無食小中食小中　...simile

前半部用普通的交替撥弦彈，後半部則將撥弦順序反過來。

Tuesday VIDEO 0:23~ ♩=100　check!

五個音為單位，改變撥弦的方向

食無小食中無小食中食無小食中食　無小食中食無小食中食無小食中　食無小食中食無小食中食無小食中　無小食中食無小食中食中小食中

每五個音改變一次撥弦的方向。跳弦的部分尤為困難。

Wednesday VIDEO 0:36~ ♩=110　check!

用向下撥弦彈 Power Chord 的吉他 Riff

為了讓 Power Chord 的撥弦方向為向下，以致其他拍點的撥弦方式呈不規則變動，注意保持節奏的穩定。

想要提高撥弦的準確度，可以多練習自己不擅長的撥弦法，或者是彈奏勻稱拍值的速彈樂句也很有效。本週要來介紹一些，稍微有些與眾不同的撥弦練習。唯一不變的是，右手拿彈片時不需太過用力，然後用一種放鬆且柔軟的方式撥弦。這是提高準確度的先決條件！

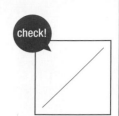

四　*Thursday*　VIDEO 0:48~　♩=110　check!

三連音→16分音符，撥弦容易混亂的樂句

因第一拍、第三拍彈三連音，使得交替撥弦的撥序，在第二拍、第四拍變成從向上撥弦開始。試著慢慢去習慣。

五　*Friday*　VIDEO 1:00~　♩=110　check!

三個音為單位，高音弦的速彈樂句

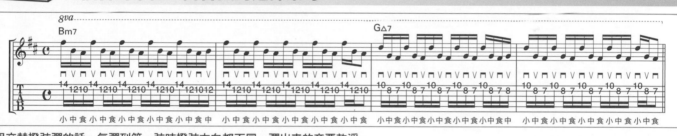

用交替撥弦彈的話，每彈到第一弦時撥弦方向都不同。彈出來的音要乾淨。

右手強化

六　*Saturday*　VIDEO 1:11~　♩=120　check!

彈高速的分解和弦樂句

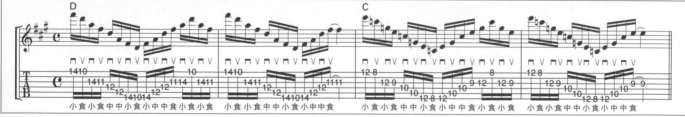

用交替撥弦彈，練習放鬆地撥弦。

日　*Sunday*

有關撥弦達人！

　　今天要來介紹的是 Jass Fusion 系的狂人。以右手悶音然後做強烈速彈聞名的吉他手 Al di Meola。他的 Live DVD『Super Guitar Trio and Friends』非看不可。其中共同演出的 Bireli Lagrene 也表現不凡。而爵士樂史上最佳吉他手之一的 George Benson，他的逆角度速彈簡直是神的領域。最後一位是新起的吉他手 Andreas Oberg，由於尚屬年輕知名度較低，建議可以上 Youtube 等觀賞他的影片。他的超高速撥弦已經到了出神入化的境界。這些人可說是超人類的怪物！但若是努力不懈地練習，或許你有天也能夠像他們一樣。

『Breezin'』
George Benson

etc 綜合練習　**掃撥弦入門**

每日彈奏！	VIDEO 0:00~	♩=130

練習用掃弦彈三連音和弦音

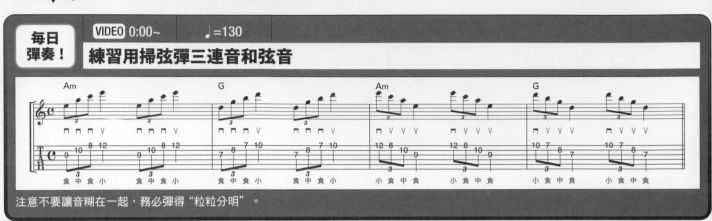

注意不要讓音糊在一起，務必彈得"粒粒分明"。

Monday	VIDEO 0:10~	♩=110	check!

掃撥弦結合勾弦

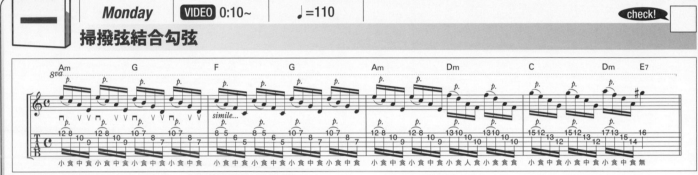

左手的勾弦再加上右手的掃撥弦，就能流暢地彈分解和弦。

Tuesday	VIDEO 0:22~	♩=100	check!

彈五個音為一音組的上行樂句

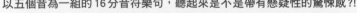

以五個音為一組的 16 分音符樂句，聽起來是不是帶有懸疑性的驚悚感?!

Wednesday	VIDEO 0:35~	♩=110	check!

半拍三連音的高速掃弦

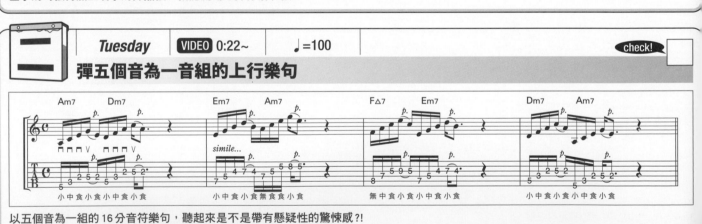

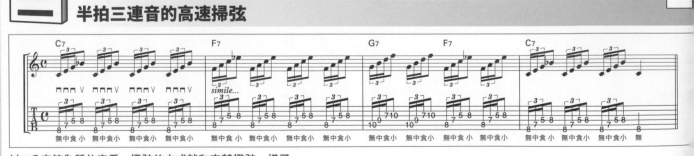

以 8 分音符為單位來看，撥弦的方式就和交替撥弦一樣了。

撥兩條以上的弦，不空刷、跳弦，而是直接將連續向下或回撥弦的動作連接起來，這就叫做掃弦。在音色顆粒、節奏的緊湊度上可能會輸給交替撥弦；但所產生的雜音較少、演奏的流暢度可就略勝前者一籌了。本週要來練習適合用掃撥弦彈的樂句。最好兩種撥弦法都試著去彈奏，然後去比較其中的差異。雖然有點囉嗦，還是要提醒大家，彈奏時記得輕輕拿住彈片就好。

四　*Thursday*　VIDEO 0:46～　♩=120　check!

跨第 1 ～ 5 弦做和弦音的下、上掃弦

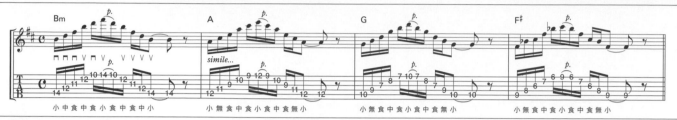

彈奏時順勢記住每個和弦的指型。

五　*Friday*　VIDEO 0:57～　♩=120　check!

在大七和弦的和弦音加上 9th 的音，組成時髦的旋律

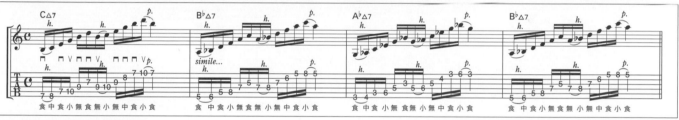

跨所有的弦，難度較高的樂句。

綜合練習

六　*Saturday*　VIDEO 1:08～　♩=130　check!

加上滑音，彈奏生動的掃弦

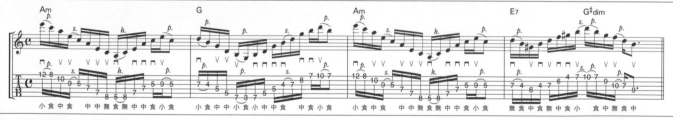

Hard Rock 的樂句，從慢速開始練習。

日　*Sunday*

有關彈片的角度＆深度

在弦上快速移動的掃弦，最注重的是音色與手的動作順不順。所以我們必須先來探討一下關於彈片觸弦的角度。照片一是將彈片拿得比較淺，用與弦平行角度（或者近乎平行的順角度）觸弦的樣子。這麼做可以彈出自然的音色，但由於撥弦的動作大，手容易搖晃，需要多花時間練習。照片二則將彈片拿得比較深的撥弦圖示。或許在彈 Clean tone 的時候，這樣的撥弦方式所產生的聲音顆粒會比較大，但在開破音的情況下，兩者的音色差異就不會太大。了解這兩種角度所撥出的音色差異之後，試著找出適合自己的彈奏方法並妥善運用。

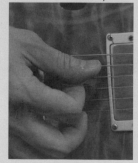

照片1：平行角度。

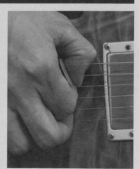

照片2：順角度。

線上影音
VIDEO TRACK 44

第44週

右手強化 加入指彈的撥弦

每日彈奏! | VIDEO 0:00~ | ♩=120

用彈片及中指交替撥弦

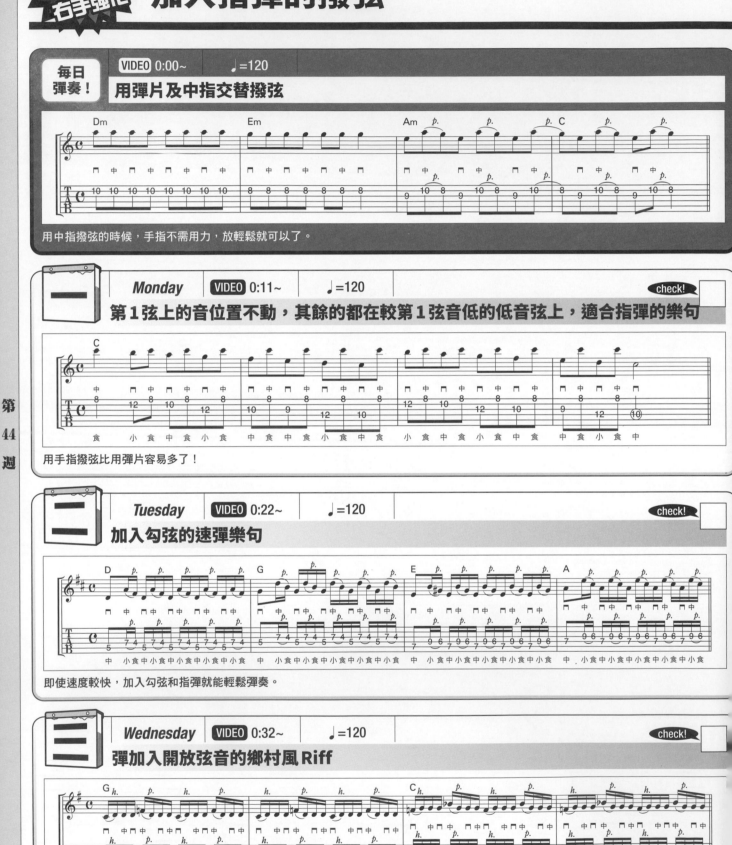

用中指撥弦的時候,手指不需用力,放輕鬆就可以了。

Monday | VIDEO 0:11~ | ♩=120 | check!

第1弦上的音位置不動,其餘的都在較第1弦音低的低音弦上,適合指彈的樂句

用手指撥弦比用彈片容易多了!

Tuesday | VIDEO 0:22~ | ♩=120 | check!

加入勾弦的速彈樂句

即使速度較快,加入勾弦和指彈就能輕鬆彈奏。

Wednesday | VIDEO 0:32~ | ♩=120 | check!

彈加入開放弦音的鄉村風Riff

活用關節按弦來按異弦同格音,彈速彈的樂句。

365日的電吉他練習計劃!

用手指撥弦，可以得到和彈片撥弦不一樣的音色，替樂句注入更豐富的情感，提升整體音樂性的表現能力。所以若是出現適合指彈的樂句，應該更積極的加入手指來彈奏。特別是遇到必須跨弦時，用手指撥弦就能夠輕易辦到。這個星期，要來做彈片加上手指撥弦的練習。

check!

四 Thursday VIDEO 0:43~ ♩=120 check!

用中指&無名指彈雙音樂句

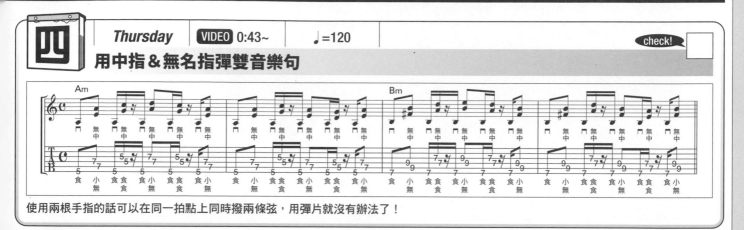

使用兩根手指的話可以在同一拍點上同時撥兩條弦，用彈片就沒有辦法了！

五 Friday VIDEO 0:54~ ♩=120 check!

⊓⊓→中指的撥弦方式

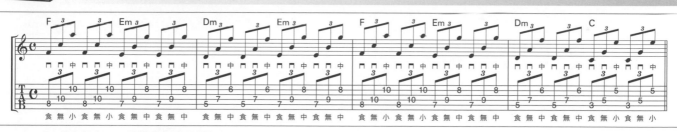

Eric Johnson 的名句之一，是難度頗高的樂句！

六 Saturday VIDEO 1:05~ ♩=120 check!

使用指彈方式彈高音弦的 Hard Rock 風樂句

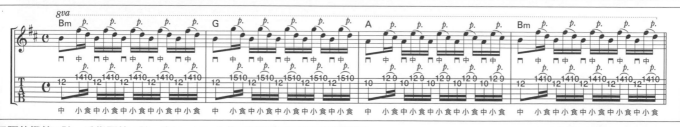

用彈片撥第2弦，手指彈第1弦。在 Hard Rock 曲風裡經常會出現的速彈樂句。

日 Sunday

用手指撥弦彈片該放哪裡？

從彈片撥弦改用手指撥弦時，有人會用嘴巴咬著彈片（沒辦法唱歌！），也有人將彈片放在大腿上（沒辦法站著彈！）。其實只要能夠自由活動手指，並沒有硬性規定要用哪一種作法。而現在要來介紹的是，就算拿著彈片也能夠用手指撥弦的方法。首先，如同照片1，用拇指將彈片推向無名指的根部。然後參考照片2，彎曲無名指夾住彈片。做這個動作，只需要花一秒鐘左右。請大家練習看看！

 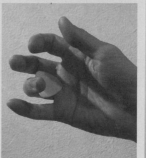

照片1：將彈片移到無名指的位置。　照片2：用無名指夾住彈片。

第 **45** 週

節奏感強化 彈各種節奏

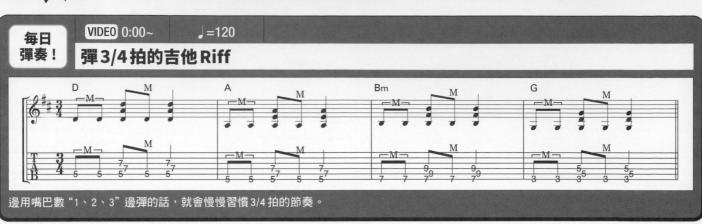

| 每日彈奏！ | VIDEO 0:00~ | ♩=120 |

彈 3/4 拍的吉他 Riff

邊用嘴巴數 "1、2、3" 邊彈的話,就會慢慢習慣 3/4 拍的節奏。

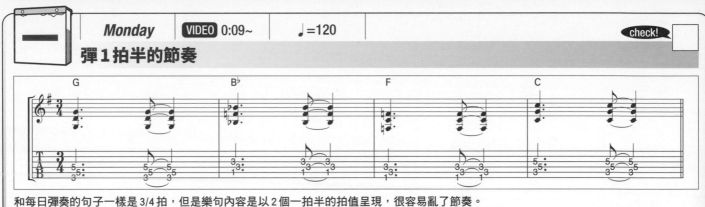

| *Monday* | VIDEO 0:09~ | ♩=120 | check! |

彈 1 拍半的節奏

和每日彈奏的句子一樣是 3/4 拍,但是樂句內容是以 2 個一拍半的拍值呈現,很容易亂了節奏。

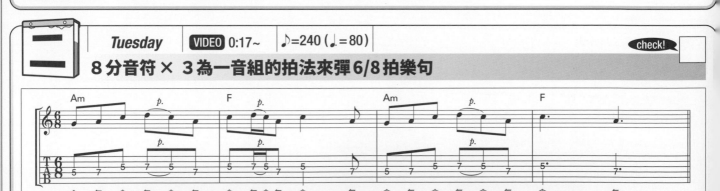

| *Tuesday* | VIDEO 0:17~ | ♪=240 (♩=80) | check! |

8 分音符 × 3 為一音組的拍法來彈 6/8 拍樂句

以 8 分音符 × 3 為一個單位。邊用嘴巴數 "答答答、答答答" 的拍法邊彈。

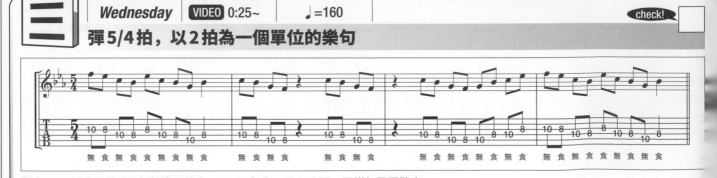

| *Wednesday* | VIDEO 0:25~ | ♩=160 | check! |

彈 5/4 拍,以 2 拍為一個單位的樂句

原本,5/4 拍本來就是不好算準的節奏,要以 2 拍為一單位來彈,更增加了困難度。

一般的流行歌曲多為 4/4 拍的節奏，但是也有 3/4 拍、7/8 拍等節奏的樂曲。要是平時不多做練習，遇到的時候根本不曉得該怎麼彈才好。本週將從 3/4 拍開始，然後彈 7/8 拍、9/8 拍等各種練習。最重要的是必須先認識這些節奏，才能準確的彈奏。

四 *Thursday* | VIDEO 0:35~ | ♪=320 (♩≒106)
彈和 3/4 拍相同的 9/8 拍

check!

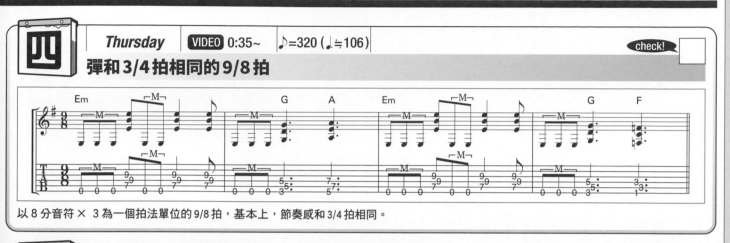

以 8 分音符 × 3 為一個拍法單位的 9/8 拍，基本上，節奏感和 3/4 拍相同。

五 *Friday* | VIDEO 0:45~ | ♩=160
混合 2/4 拍及 3/4 拍的變拍樂句

check!

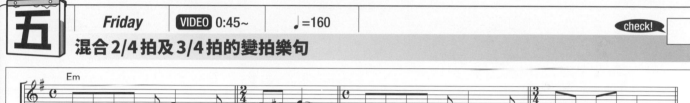
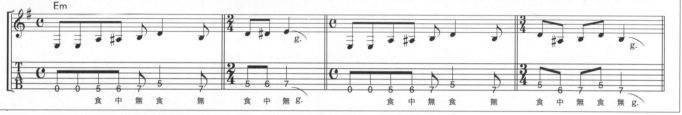

根據樂句的段落要求來改變節奏的吉他 Riff。訣竅是："與其死跟著拍子彈，不如先把句子給背起來！"

六 *Saturday* | VIDEO 0:52~ | ♪=240 (♩=80)
改變節奏彈相同的樂句

check!

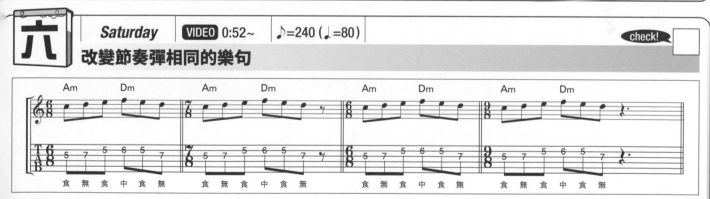

分別用 6/8 拍、7/8 拍、9/8 拍來彈相同內容的樂句。重點是，休止符的拍值要確實地數準並確實消音。

日 *Sunday*
12/8 拍和 4/4 拍是一樣的嗎？

　來看看右方的譜例。2/4 拍和 6/8 拍看起來都一樣(？)，那麼究竟什麼時候要用 2/4 拍，什麼時候要用 6/8 拍呢？若是以三連音為主的樂曲，在譜記時若將拍法設定成 2/4 拍，在寫譜時得不斷的畫三連音，真的是很麻煩…要是標示成 6/8 拍，寫譜方式就簡單多了！但是要注意，若以 6/8 拍法來記譜，每一拍的單位會變成 1.5 拍（附點四分音符）。而 3/4 拍和 9/8 拍、4/4 拍和 12/8 拍之間的關係也都是相同的道理。所以 9/8 和 12/8 拍的節奏，其實沒有看起來那麼複雜。

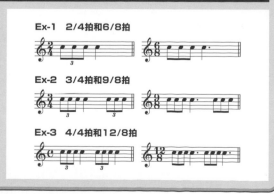

Ex-1　2/4 拍和 6/8 拍

Ex-2　3/4 拍和 9/8 拍

Ex-3　4/4 拍和 12/8 拍

節奏感強化

第 46 週

節奏感強化　認識各種曲風的節奏

每日彈奏！　VIDEO 0:00~　♩=110

爵士的 4 beats

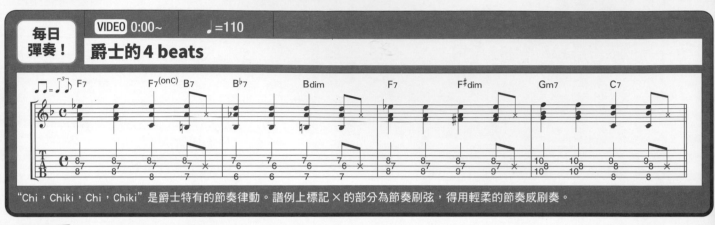

"Chi，Chiki，Chi，Chiki" 是爵士特有的節奏律動。譜例上標記 × 的部分為節奏刷弦，得用輕柔的節奏感刷奏。

Monday　VIDEO 0:12~　♩=100　check!

16 分音符的 Shuffle 律動

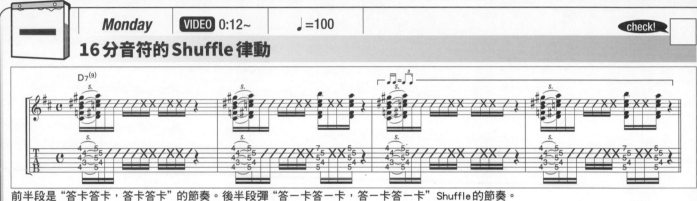

前半段是 "答卡答卡，答卡答卡" 的節奏。後半段彈 "答一卡答一卡，答一卡答一卡" Shuffle 的節奏。

Tuesday　VIDEO 0:24~　♩=180　check!

彈黑人音樂（Motown）的基本樂句

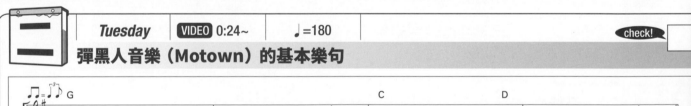

曾在 1960 ～ 70 年代風靡一時的黑人音樂，其中最經典的節奏例句。甚至連日本歌謠也經常使用。

Wednesday　VIDEO 0:32~　♩=70　check!

彈雷鬼曲風的節奏切分刷弦

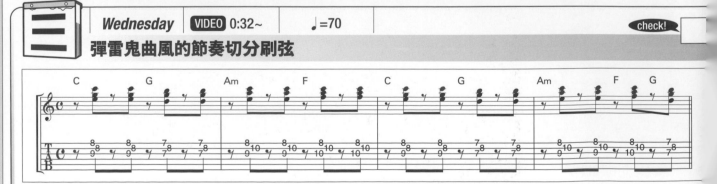

起源於牙買加，特殊的節奏形式。特徵是彈奏 8 分音符的反拍。

談到各種音樂曲風，幾乎都有其獨特的節奏。想要將其中的某一種鑽研透徹，勢必得花上好幾十年的時間！但是多去認識不同的曲風，對於往後的彈奏絕對是有益無害。本週要來介紹爵士的 4 beats，以及華爾滋（Waltz）、雷鬼（Reggae）等音樂的節奏，光是看譜也許無法領會其中的奧妙，請邊聽附錄 Video，邊用耳朵去感受各節奏的特徵。

四 *Thursday* | VIDEO 0:50~ | ♩=160 | check!
強調反拍的斯卡（Ska）節奏

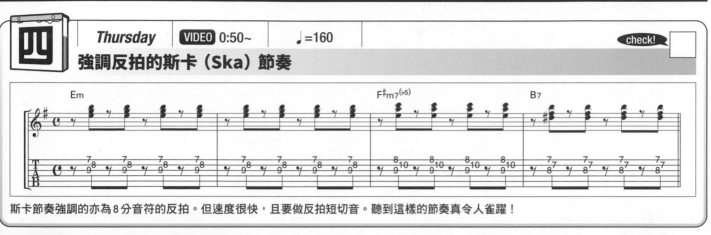

斯卡節奏強調的亦為 8 分音符的反拍。但速度很快，且要做反拍短切音。聽到這樣的節奏真令人雀躍！

五 *Friday* | VIDEO 0:58~ | ♩=120 | check!
彈華爾滋的節奏

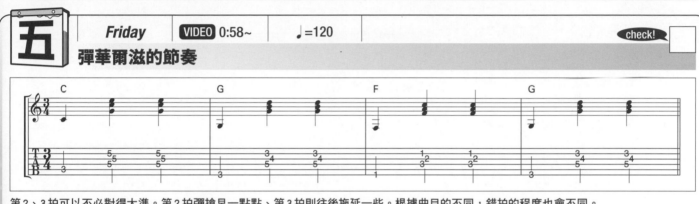

第 2、3 拍可以不必對得太準。第 2 拍彈搶早一點點、第 3 拍則往後拖延一些。根據曲目的不同，錯拍的程度也會不同。

六 *Saturday* | VIDEO 1:06~ | ♩=130 | check!
彈爵士吉他 Solo

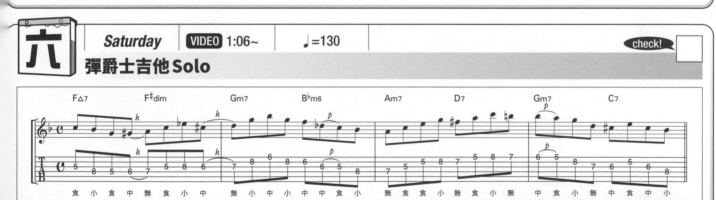

雖然爵士吉他伴奏會彈 Shuffle 節奏，但基本上 Solo 的部分不太會去做強烈的 Shuffle 節奏變化。只要稍微帶點近似 Shuffle 的慵懶感就可以了！

日 *Sunday*
爵士 Solo 通常是帶點不規則的慵懶 Shuffle ？

在搖滾樂，Solo 的節奏經常會配合伴奏的律動來彈，然而爵士曲風並非如此。即使伴奏彈的是 Shuffle 節奏，Jazz Solo 也不一定會彈相同的拍法。畢竟，跟著伴奏盡情舞動，聽起來似乎有點過於開心(?)，這樣就失去了爵士的慵懶味。右圖為 Jazz 鼓伴奏與吉他 Solo 的節奏示意圖。吉他 Solo 也並不是說完全沒 Shuffle 感，而是微妙的、並且根據樂句的需求，來改變其 Shuffle（或許可說是帶點近似慵懶的 Shuffle 感就好）的程度。此外，若是爵士伴奏彈三連音式的 Shuffle 節奏，一個不小心很容易變成三連音的速彈。那樣還不如用有點不搭的 16 分音符 Shuffle 感來彈，還比較有爵士的味道泥！

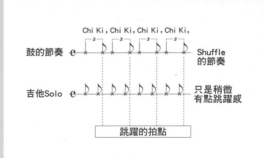

節奏感強化

音階練習 **挑戰變換音階**

| 每日彈奏！ | VIDEO 0:00~ | ♩=120 |

C大調音階→C小調音階

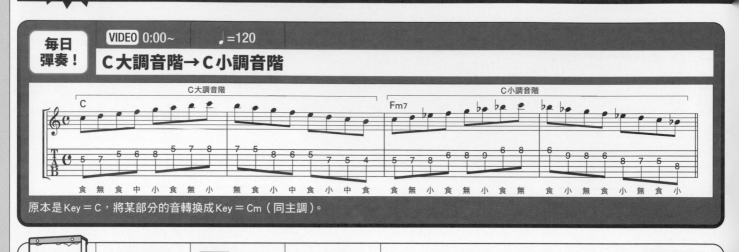

原本是 Key = C，將某部分的音轉換成 Key = Cm（同主調）。

| 一 | *Monday* | VIDEO 0:11~ | ♩=90 | check! |

A小調五聲音階→A和聲小調音階

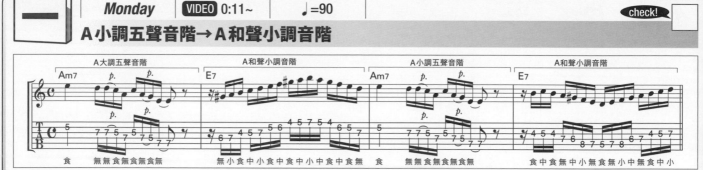

在和弦屬性極不穩定的 V 級 E7 和弦中（以 A 為 I 級來想），雖說也可以彈 A 小調五聲音階，但還是建議使用 A 和聲小調音階較好。

| 二 | *Tuesday* | VIDEO 0:25~ | ♩=90 | check! |

A多利安調式→C大調音階

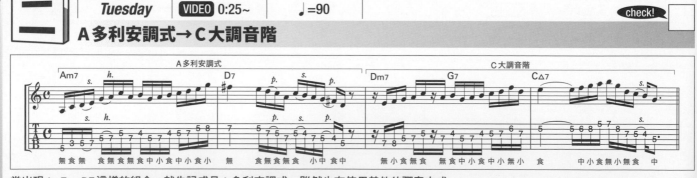

當出現 Am7→D7 這樣的組合，就先記成是 A 多利安調式。雖然也有使用其他的彈奏方式。

| 三 | *Wednesday* | VIDEO 0:39~ | ♩=100 | check! |

D多利安調式→F多利安調式

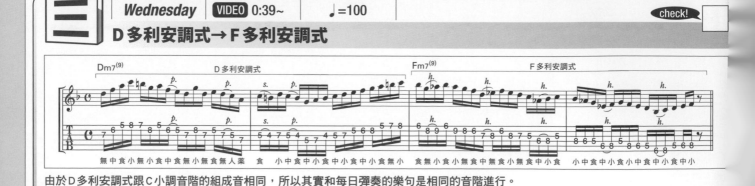

由於 D 多利安調式跟 C 小調音階的組成音相同，所以其實和每日彈奏的樂句是相同的音階進行。

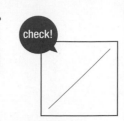

　在音樂世界當中有無數的音階存在，但是只有其中的少數能在彈奏吉他 Solo 的時候派上用場。本週將以大調音階及小調音階為中心，在和聲小調，多利安調 & 米索利地安調的範圍之內，做音階轉換的練習。學會變換音階的方法之後，就能夠配合和弦伴奏彈奏吉他 Solo。務必要把這個技巧學起來！

四 Thursday　VIDEO 0:52～　♩=90　check!

B♭→A♭大調音階的基礎練習

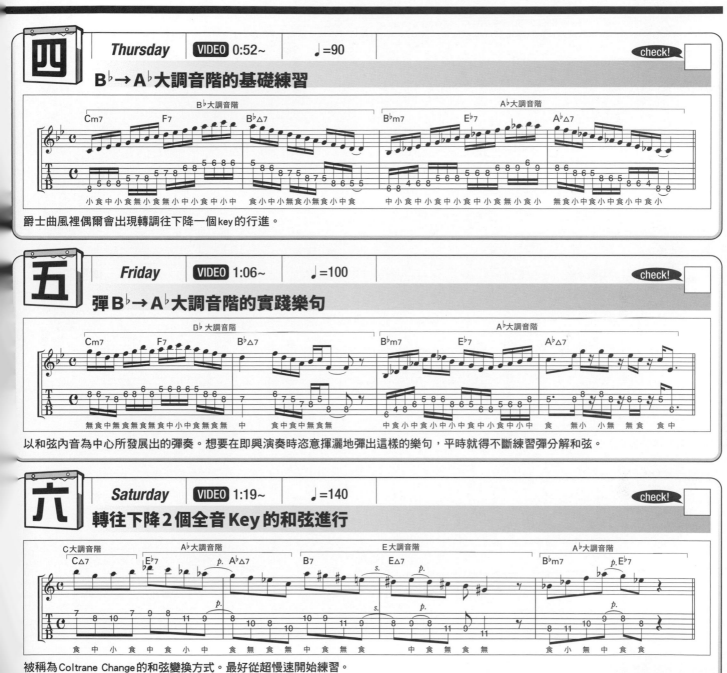

爵士曲風裡偶爾會出現轉調往下降一個key的行進。

五 Friday　VIDEO 1:06～　♩=100　check!

彈 B♭→A♭大調音階的實踐樂句

以和弦內音為中心所發展出的彈奏。想要在即興演奏時恣意揮灑地彈出這樣的樂句，平時就得不斷練習彈分解和弦。

六 Saturday　VIDEO 1:19～　♩=140　check!

轉往下降 2 個全音 Key 的和弦進行

被稱為 Coltrane Change 的和弦變換方式。最好從超慢速開始練習。

日 Sunday

Key＝C 與 Key＝Cm 之間的關係

C大調音階	Do	Re	Mi	Fa	Sol	La	Ti
C小調音階	Do	Re	Mi♭	Fa	Sol	La♭	Ti♭

把C大調音階的 Ti La Mi 降半音之後就會變成C小調音階。

音階練習

99

第48週

線上影音 VIDEO TRACK 48

音階練習 彈和弦特徵音

每日彈奏！	VIDEO 0:00~	♩=100

彈和弦的1、3、5、7音

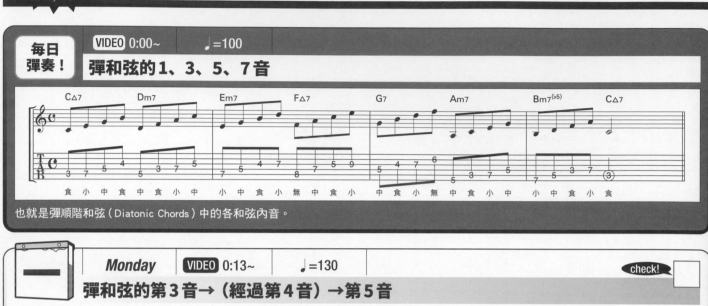

也就是彈順階和弦（Diatonic Chords）中的各和弦內音。

一	*Monday*	VIDEO 0:13~	♩=130	check!

彈和弦的第3音→（經過第4音）→第5音

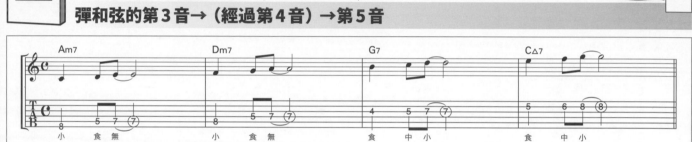

稍微有點枯燥的簡單旋律，重點是能夠讓人聽出和弦的進行感。

二	*Tuesday*	VIDEO 0:23~	♩=80	check!

上行與下行彈不同的和弦組成音樂句

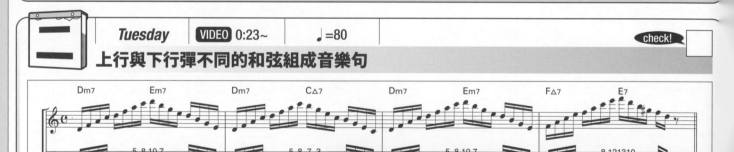

雖然彈的都是和弦內音，難度在於必須在腦海裡快速切換各個和弦的組成。

三	*Wednesday*	VIDEO 0:38~	♩=90	check!

延伸音為和弦的5度音

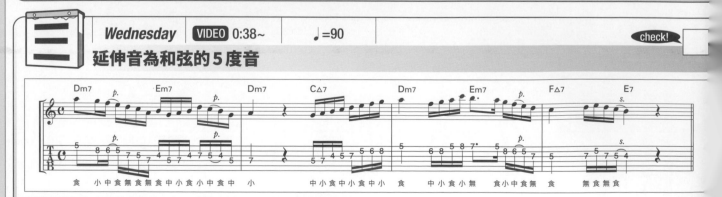

目標是強調出各和弦中的第5音，感覺上就似在流暢地彈奏和弦進行。

365日的電吉他練習計劃！

想要彈讓人聽得出和弦進行的吉他 Solo……方法其實意外的簡單，那就是彈和弦內音。一開始必須不斷練習彈分解和弦，但是不管再怎麼練習，只是照著和弦的組成音順序彈而沒有辦法加以組合、靈活運用的話那也就失去意義了。先確定能確實掌握記熟和弦的組成音，然後再彈奏出自己喜歡的音階連結，這麼一來就算你彈的只是簡單的五聲音階，都能夠讓人一聽就感受到和弦的進行感！

check!

四 *Thursday* VIDEO 0:52~ ♩=90 check!

和弦內音所組成，自然派的實踐樂句

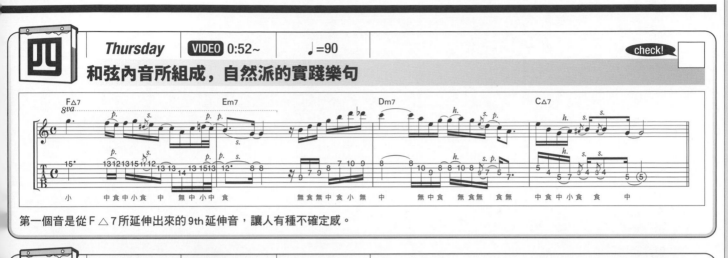

第一個音是從 F△7 所延伸出來的 9th 延伸音，讓人有種不確定感。

五 *Friday* VIDEO 1:07~ ♩=100 check!

認識如何處理 1st→△3rd 及△3rd→5th 的旋律進行，彈鄉村風樂句

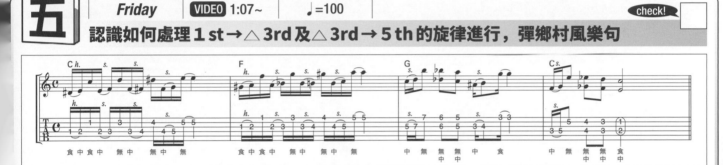

分別是 1st→9th→m3rd→△3rd，△3rd→4th→♭5th→5th 的旋律進行順序，其中，m3rd 及♭5th 皆為藍調音。

六 *Saturday* VIDEO 1:20~ ♩=70 check!

加入 9th 及 13th 音做裝飾的鄉村風樂句

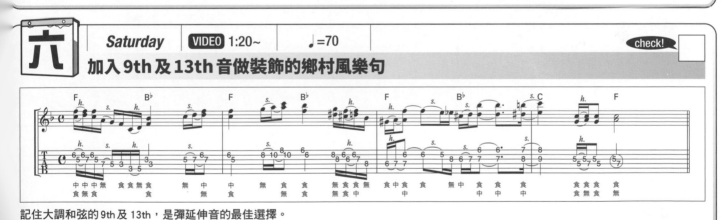

記住大調和弦的 9th 及 13th，是彈延伸音的最佳選擇。

日 *Sunday*

創造複音樂句

複音樂句可分為兩種。左圖為"移動型"。從起點和弦音移動至目標和弦音，過程當中可以彈奏路徑當中所有的經過音（參考週五練習樂句）。而右圖則為"裝飾型"，從起點音出發之後彈 9th 及 13th 的裝飾音，最後再回到原來的音（參考週六練習樂句）。

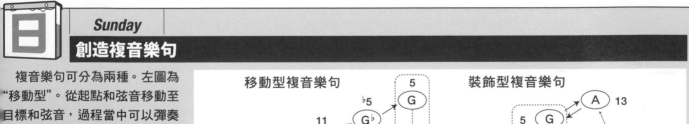
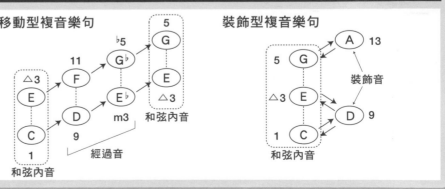

音階練習 爵士音階

每日彈奏！ | VIDEO 0:00~ | ♩=110

彈一個八度音程的變化音階內音樂句

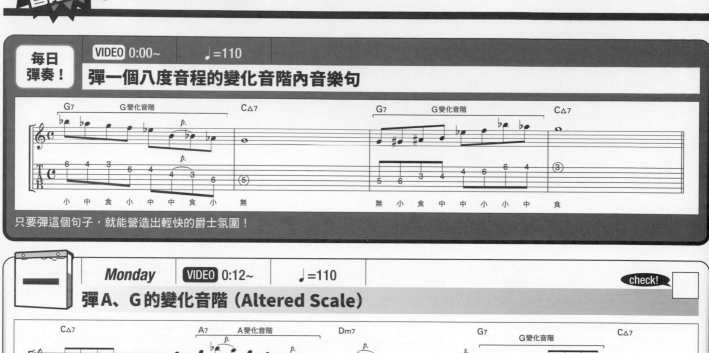

只要彈這個句子，就能營造出輕快的爵士氛圍！

Monday | VIDEO 0:12~ | ♩=110 | check!

彈 A、G 的變化音階（Altered Scale）

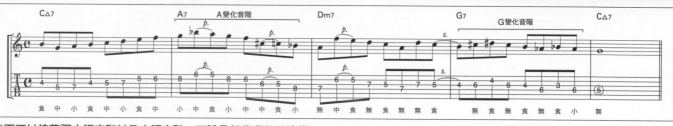

後面可以接著彈大調音階以及小調音階，可說是相當萬能的音階。

Tuesday | VIDEO 0:26~ | ♩=120 | check!

彈減七和弦（Diminished 7th Chord）的和弦內音

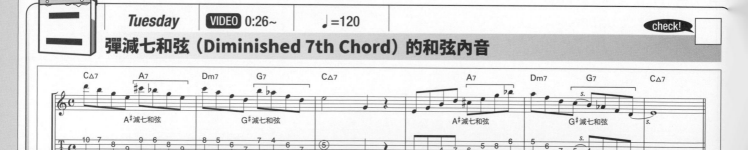

以 1.5 個全音為各音音程間隔，聽起來充斥著不安感的樂句。

Wednesday | VIDEO 0:40~ | ♩=100 | check!

一股冷漠與不安全感＝全音音階

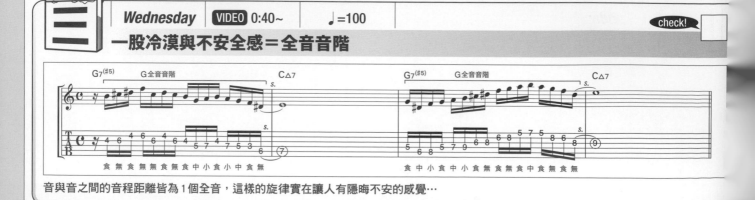

音與音之間的音程距離皆為 1 個全音，這樣的旋律實在讓人有隱晦不安的感覺…

爵士音階包括了變化音階（Altered Scale）、Lydian♭7th Scale、全音階（Whole-tone）、混合減七音階（Combination of Diminished 7th Scale）等等。光是看到名字就覺得難以理解⋯那麼我們就先不探討難懂的理論，而是讓大家藉由樂句的練習來體驗爵士的韻味，最終目標是學會彈奏爵士 Solo。說不定你一旦開始接觸就會喜歡上了喔（到目前為止我可是看過不少這樣的人）！

check!

四 Thursday | VIDEO 0:53~ | ♩=90 | check!

彈旋律小調音階（Melodic Minor），柔和的樂句

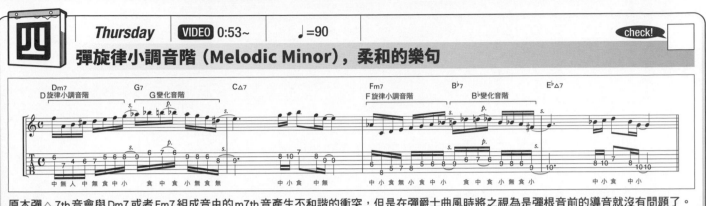

原本彈△7th音會與Dm7或者Fm7組成音中的m7th音產生不和諧的衝突，但是在彈爵士曲風時將之視為是彈根音前的導音就沒有問題了。

五 Friday | VIDEO 1:07~ | ♩=110 | check!

彈Lydian 7th Scale 的超級樂句

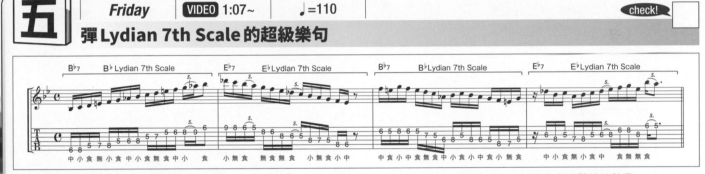

7和弦通常會用米索利地安音階來彈，若將11th音換成♯11th音，並改以 Lydian 7th Scale 來彈的話，則更能產生衝擊性的效果。

六 Saturday | VIDEO 1:19~ | ♩=110 | check!

混合減音階的爵士風樂句

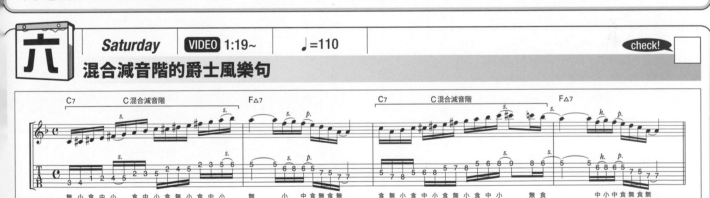

半音與全音機械式交互排列的混合減音階。總之先將指法給記起來再說！

日 Sunday

各個音階的組成音

	1	♭9	9	♯9	△3	11	♯11	5	♭13	13	m7	△7
變化音階	1	♭9		♯9	△3		♯11		♭13		m7	
全音音階	1		9		△3		♯11		♭13		m7	
混合減音階	1	♭9		♯9	△3		♯11	5		13	m7	
和聲小調	1		9	♯9		11		5	♭13			△7
減七和弦	1			♯9			♯11			13		

etc 綜合練習 八度音奏法

每日彈奏！ VIDEO 0:00~ ♩=110

用八度音奏法彈C大調音階

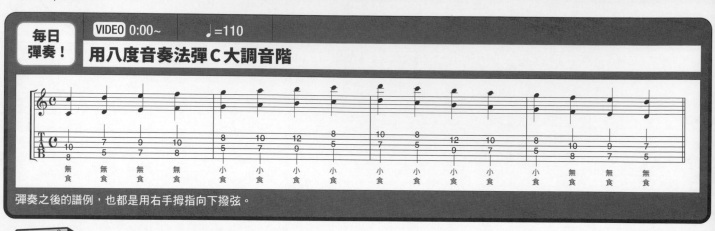

彈奏之後的譜例，也都是用右手拇指向下撥弦。

Monday VIDEO 0:12~ ♩=70 check!

彈C大調音階的四連音

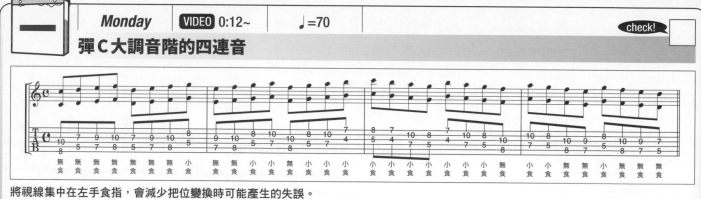

將視線集中在左手食指，會減少把位變換時可能產生的失誤。

Tuesday VIDEO 0:30~ ♩=120 check!

用A小調五聲音階彈藍調風樂句

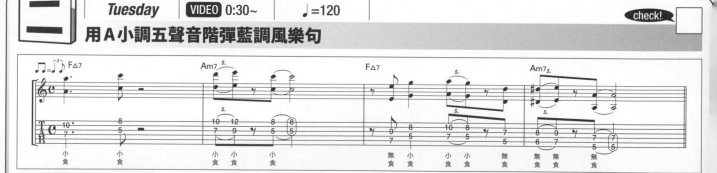

第4小節加入♭5th的藍調音。

Wednesday VIDEO 0:40~ ♩=120 check!

在Shuffle節奏中彈八度音奏法

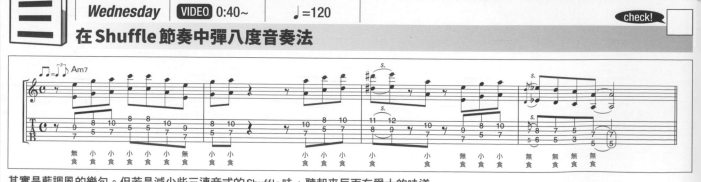

其實是藍調風的樂句。但若是減少些三連音式的Shuffle味，聽起來反而有爵士的味道。

因爵士吉他大師 Wes Montgomery 而廣為人知的八度音（Octave）奏法。雖然只是彈奏兩個相差八度音程的音，卻能讓聽眾隨著演奏飛身躍入爵士的世界，這點實在令人感覺到不可思議。開破音彈的話，也很適合 Rock 曲風的演奏。為了減少彈八度音奏法時，撥到位於兩音中間的弦所產生雜音，左手按弦的姿勢尤其重要。參考星期日的專欄，務必學會用正確的姿勢彈奏。

check!

四　*Thursday*　VIDEO 0:51~　♩=110　check!

最後回到和弦△3rd音的八度音樂句

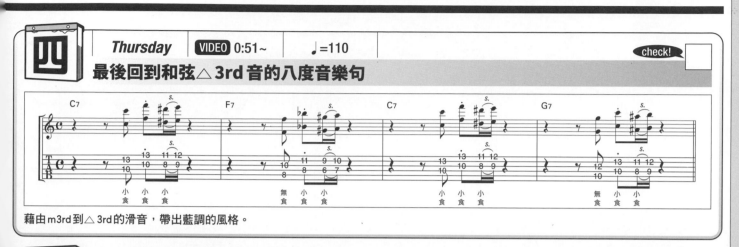

藉由m3rd到△3rd的滑音，帶出藍調的風格。

五　*Friday*　VIDEO 1:03~　♩=120　check!

開破音來彈的 Hard Rock 風的八度音樂句！

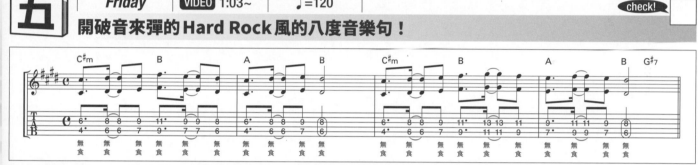

完全偏離爵士樂風…但原來八度音也有這種彈奏方式！今天就用彈片來彈看看。

綜合練習

六　*Saturday*　VIDEO 1:13~　♩=80　check!

活用切分音的八度音奏法

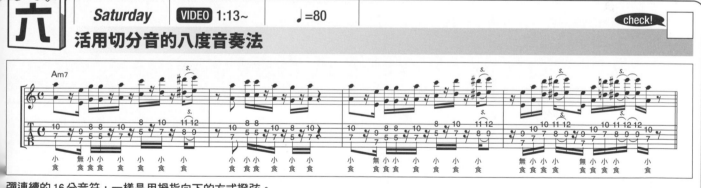

彈連續的16分音符，一樣是用拇指向下的方式撥弦。

日　*Sunday*

關於手的姿勢

彈八度音奏法，必須做好悶音的動作，也就是利用手指悶住不需發聲的弦。照片1是食指＆無名指按弦的姿勢。照片2則是用食指＆小指按弦。重點在於無論是哪一種按法，都用沒有按弦的中指來悶住低音弦。然後同時間，用右手拇指向下撥弦。

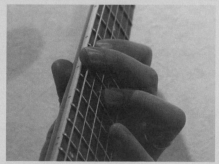

照片1：用食指＆無名指按弦。

照片2：用食指＆小指按弦。

etc 綜合練習 爵士吉他伴奏手法

每日彈奏！	VIDEO 0:00~	♩=120

彈簡易和弦與和弦的第 1 - 3 - 5 - 3 音的 Walking Bass

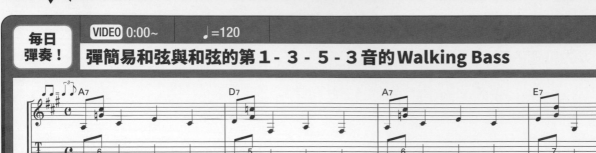

用右手拇指撥第 5、6 弦彈 Walking Bass，用食指和中指撥第 3、4 弦的和弦音。

Monday	VIDEO 0:11~	♩=120	check!

用 Walking Bass 在和弦之間做出連結

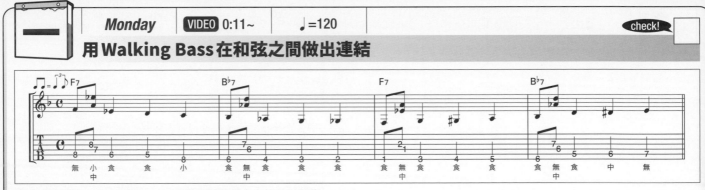

彈根音的時候右手稍微悶音，可以做出類似低音大提琴的聲響。

Tuesday	VIDEO 0:22~	♩=120	check!

練習更順暢地連接和弦

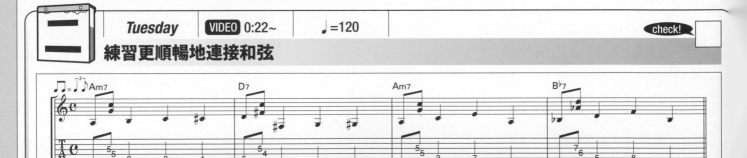

用彈片彈貝斯音，而用拇指以外的手指彈和弦音，就會得到高低對比鮮明的音色。可以根據樂曲的 "情緒" 需求，來判斷該用哪一種撥弦方式彈奏。

Wednesday	VIDEO 0:32~	♩=120	check!

Basanova 的基本節奏型態

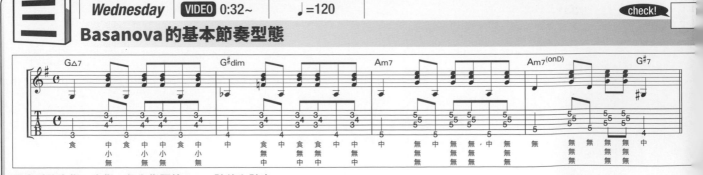

用右手的食指、中指、無名指彈第 4 ～ 2 弦的和弦音。

Walking Bass 為一種彈奏和弦內音的伴奏（Comping）方式。並且只用一把吉他，同時彈奏和弦根音以及其他和弦音。雖説彈 Walking Bass 必須具備相當的樂理知識才能做得好，但在這當中其實也有一些固定的模式可以藉由背誦記憶下來，運用於日後的彈奏中。將本週的例句練熟，就算是沒有聽過的歌曲，只要知道和弦為何，就有辦法彈 walking base 的伴奏。接著就來練習用右手拇指彈貝斯音，食指、中指、無名指彈和弦內音。

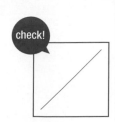

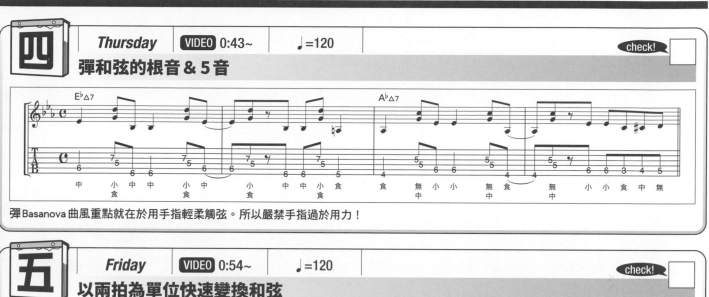

四 **Thursday** | VIDEO 0:43~ | ♩=120 | check!
彈和弦的根音 & 5 音

彈 Basanova 曲風重點就在於用手指輕柔觸弦。所以嚴禁手指過於用力！

五 **Friday** | VIDEO 0:54~ | ♩=120 | check!
以兩拍為單位快速變換和弦

稱作二五一（ II-V-I ），相當經典的和弦進行。務必要記起來。

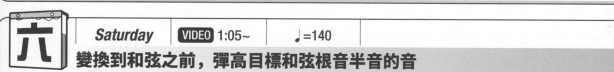

六 **Saturday** | VIDEO 1:05~ | ♩=140 | check!
變換到和弦之前，彈高目標和弦根音半音的音

也就是在變換和弦之前，彈較目標音根音高半音的音。這是彈奏爵士風格的要素之一。

日 **Sunday**
Walking Bass 的低音指型

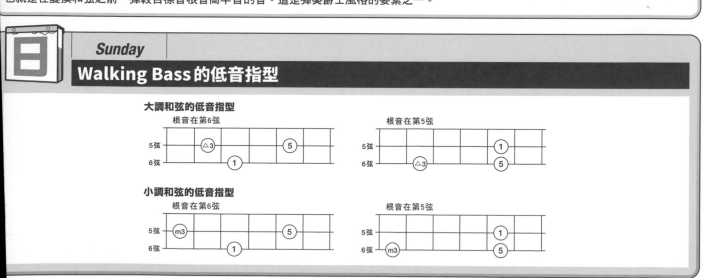

綜合練習

etc 綜合練習 爵士吉他 Solo

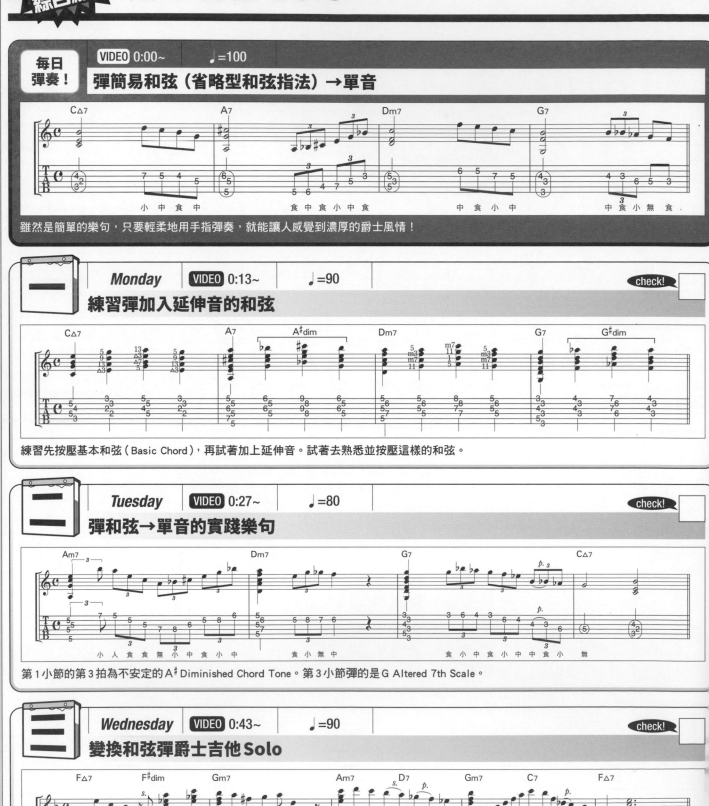

每日彈奏！ VIDEO 0:00~ ♩=100

彈簡易和弦（省略型和弦指法）→單音

C△7　A7　Dm7　G7

小中食中　　　食中食小中食　　　中食小中　　　中食小無食

雖然是簡單的樂句，只要輕柔地用手指彈奏，就能讓人感覺到濃厚的爵士風情！

一 Monday VIDEO 0:13~ ♩=90 check!

練習彈加入延伸音的和弦

C△7　A7　A#dim　Dm7　G7　G#dim

練習先按壓基本和弦（Basic Chord），再試著加上延伸音。試著去熟悉並按壓這樣的和弦。

二 Tuesday VIDEO 0:27~ ♩=80 check!

彈和弦→單音的實踐樂句

Am7　Dm7　G7　C△7

小人食食無　小中食食小中　食小無中　食小中食小中中食小　無

第1小節的第3拍為不安定的A# Diminished Chord Tone。第3小節彈的是G Altered 7th Scale。

三 Wednesday VIDEO 0:43~ ♩=90 check!

變換和弦彈爵士吉他 Solo

F△7　F#dim　Gm7　Am7　D7　Gm7　C7　F△7

食食小中　食無小食無　小無食　無中小　小無中食小　中中中食小　無

在第2、4小節，出現根音在第4弦的Gm7 Chord和弦指型，為爵士的必修課題。也可以用中指同時按第1、2弦。

即興演奏時只需要一把吉他就能同時彈出伴奏及 solo，這正是爵士吉他的特色與魅力。彈爵士吉他 Solo，大多是將和弦內音與單音的組合，或者加上延伸音發展成所謂的 "延伸和弦"，基本上必須對於樂理有一定的認識與了解才有辦法彈奏。然而為了讓大家能夠放輕鬆去嘗試，我們就先不討論這些艱深的理論。本週準備了一些基本練習，請大家試著彈奏看看。

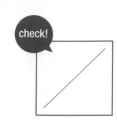

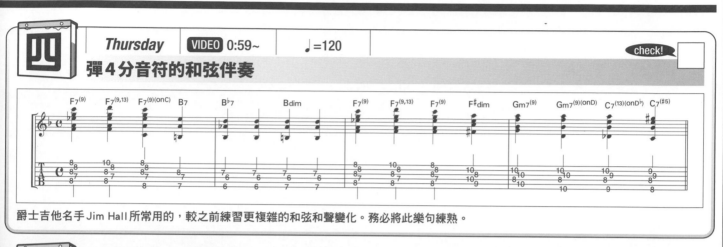

爵士吉他名手 Jim Hall 所常用的，較之前練習更複雜的和弦和聲變化。務必將此樂句練熟。

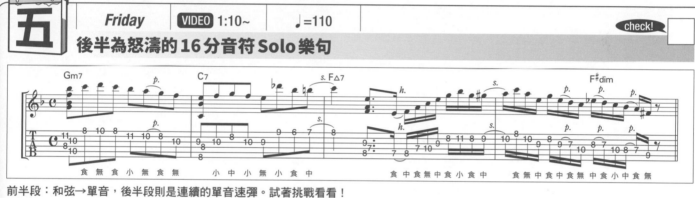

前半段：和弦→單音，後半段則是連續的單音速彈。試著挑戰看看！

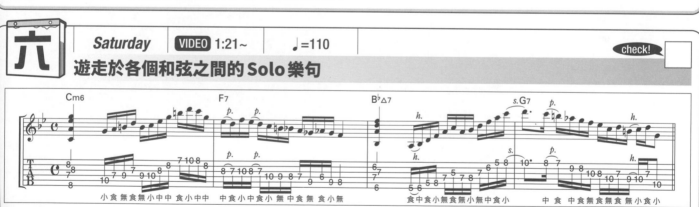

第 1 小節為 C 旋律小調音階。其特徵是聽起來很有 Jazz 的味道。

日 Sunday

爵士吉他 Solo 的名手

說到爵士吉他手，許多人會立刻聯想到 Joe Pass。『Virtuoso』這張專輯很值得找來聽。

而作者所推薦的，則是來自英國的 Martin Taylor。就連大師級人物 Chet Atkins 也曾讚譽他是 "最棒的吉他手"。觀賞他的演出簡直像是在欣賞藝術品一般，完美、流暢，在觀眾眼裡幾乎找不到任何瑕疵。身為一個吉他手會在聆聽 Bill Evans 的鋼琴演奏之後覺得萬分感動，卻不會萌

生 "想要以他做為目標，從今天開始我也來學習彈奏鋼琴吧！" 的念頭。聽到 Martin Taylor 的演奏時，在我心裡竟也產生了同樣的想法。"這根本不是自己彈得出來的東西！"。他不僅擁有極為少數且珍貴的才能，平時肯定也累積了紮實的基礎練習，才有辦法彈出那樣的演奏！

綜合練習

第365天!

給大家的建議

這一年以來,大家辛苦了! 在最後一天,我想來談談關於個人彈奏風格養成的話題。彈吉他的人,大多是從彈奏自己喜歡的歌曲開始,逐漸培養出個人特色。這聽起來似乎是件理所當然的事。但也因此我們忽略了人性的堅強與韌性。"因為是新事物所以討厭!","一旦嘗試之後卻喜歡上了!"其實類似的情形經常發生。年輕時候的我,只喜歡Hard Rock曲風,甚至曾經想過,這輩子絕對不會去彈Clean tone以及伴奏。沒想到由於工作上的需求而開始彈奏之後,卻對曾避之唯恐不及的事情產生興趣。現在回想起來,覺得這麼做真的是太好了!而緊接著接觸爵士吉他的Walking Bass時,因有過之前的經驗,我已不會對新接觸的事物抱持抗拒的心態。 其實我想說的是,若對於自己不熟悉的事物,有"因為不會所以討厭!根本連試都不想試!"的這種想法實在是很可惜!如果按照本書進度完成所有練習,相信現在的各位已經具備了彈奏各種曲風的基礎。接下來,希望你們可以朝著自己的目標繼續向前邁進,並且培養出獨特的個人風格。嗯,氣氛好像變得很沉重…。 總之今天是完成所有練習的週年紀念日,為了慶祝自己苦撐下來,不如去喝一杯吧(未成年的人可不行喔!)。最後,感謝大家這一年來的陪伴。有機會的話將來也請多多指教~!

宮脇俊郎

PROFILE
1965年出身於兵庫,23歲開始以吉他手的身分展開活動。2011年組成「Gentle Guitar V」發行專輯。曾出版『終極吉他練習本』(Rittor Music)等為數眾多的音樂教材/DVD。目前於東京練馬區開設音樂教室,從事教學活動。

http://miyatan.cup.com

Special Thanks To Maito

開始日

_____ 年 ____ 月 ____ 日

結束日

_____ 年 ____ 月 ____ 日

下 個 目 標 請寫在這裡!

造音工廠有聲教材-電吉他

365日的電吉他練習計劃

發行人/簡彙杰

作者/宮脇俊郎

翻譯/王瑋琦 張庭榮 校訂/簡彙杰

編輯部

總編輯/簡彙杰

美術編輯/羅玉芳

行政/楊壹晴

樂譜編輯/洪一鳴 行政助理/温雅筑

發行所/典絃音樂文化國際事業有限公司

地址/台北市金門街1-2號1樓

登記證/北市建商字第428927號

聯絡處/251 新北市淡水區民族路10-3號6樓

電話/+886-2-2624-2316 傳真/+886-2-2809-1078

印刷工程/快印站國際有限公司

定價/每本新台幣五百六十元整（NT＄560.）

掛號郵資/每本新台幣八十元整（NT＄80.）

郵政劃撥/19471814 戶名/典絃音樂文化國際事業有限公司

出版日期/2023年4月二版

典絃音樂文化國際事業有限公司

電話/886-2-2624-2316　　傳真/886-2-2809-1078

超值套書優惠方案

若上列價格與實際售價不同時，僅以購買當時之實際售價為準

吉他地獄訓練

原價1000 套裝價 NT$750元

超絕吉他地獄訓練所［叛逆入伍篇］
超絕吉他地獄訓練所

鼓技地獄訓練

原價1060 套裝價 NT$795元

超絕鼓技地獄訓練所［光榮入伍篇］
超絕鼓技地獄訓練所

貝士地獄訓練

原價1060 套裝價 NT$795元

超絕貝士地獄訓練所［決死入伍篇］
超絕貝士地獄訓練所

超縱電吉之鑰

原價1040 套裝價 NT$728元

吉他哈農
狂戀瘋琴

窺探主奏秘訣

原價1160 套裝價 NT$870元

狂戀瘋琴
365日的
電吉他練習計劃

縱琴揚樂 即興演奏系列

原價960 套裝價 NT$672元

用5聲音階
就能彈奏！
以4小節為單位
增添爵士樂句
豐富內涵的書

風格單純樂癡

原價1280 套裝價 NT$960元

獨奏吉他
通琴達理
［和聲與樂理］

手舞足蹈 節奏Bass系列

原價840 套裝價 NT$630元

用一週完全學會
Walking Bass
BASS
節奏訓練手冊

晉升主奏達人

原價1060 套裝價 NT$795元

金屬主奏
吉他聖經
金屬吉他
技巧聖經

聆聽指觸美韻

原價840 套裝價 NT$630元

初心者的
指彈木吉他
爵士入門
39歲開始彈奏的
正統原聲吉他

天籟純音 指彈吉他系列

原價960 套裝價 NT$720元

39歲
開始彈奏的
正統原聲吉他
南澤大介
為指彈吉他手
所準備的練習曲集

揮灑貝士之音

原價860 套裝價 NT$600元

貝士哈農
放肆狂琴

飆瘋疾馳 速彈吉他系列

原價980 套裝價 NT$735元

吉他速彈入門
為何速彈
總是彈不快?

共響烏克輕音

原價759 套裝價 NT$570元

牛奶與麗麗
烏克經典

漸入佳勁 晉身無窮

原價840 套裝價 NT$710元

次加速85式
吉他無窮動
「基礎」訓練

輕鬆「爵」醒 優游「士」界

原價1140 套裝價 NT$960元

用大譜面遊賞
爵士吉他！
只用一週徹底學會！
爵士吉他和弦超入門

動次節奏 噠次指舞

原價980 套裝價 NT$830元

BASS節奏
訓練手冊
SLAP BASS
入門

超躍吉線第2版 （線上影音）

原價620 套裝價 NT$520元

新琴點撥
吉他玩家研討會

典絃音樂文化出版品

· 若上列價格與實際售價不同時,僅以購買當時之實際售價為準

新琴點撥 線上影音
NT$420.
愛樂烏克 線上影音
NT$420.
MI獨奏吉他
〈MI Guitar Soloing〉
NT$660. (1CD)
MI通琴達理—和聲與樂理
〈MI Harmony & Theory〉
NT$660.
寫一首簡單的歌
〈Melody How to write Great Tunes〉
NT$650. (1CD)
吉他哈農〈Guitar Hanon〉
NT$380. (1CD)
憶往琴深〈獨奏吉他有聲教材〉
NT$360. (1CD)
金屬節奏吉他聖經
〈Metal Rhythm Guitar〉
NT$660. (2CD)
金屬吉他技巧聖經
〈Metal Guitar Tricks〉
NT$400. (1CD)
和弦進行—活用與演奏秘笈
〈Chord Progression & Play〉
NT$360. (1CD)
狂戀瘋琴〈電吉他有聲教材〉
NT$660. 線上影音
金屬主奏吉他聖經
〈Metal Lead Guitar〉
NT$660. (2CD)
優遇琴人〈藍調吉他有聲教材〉
NT$420. (1CD)
爵士琴緣〈爵士吉他有聲教材〉
NT$420. (1CD)
鼓惑人心 I〈爵士鼓有聲教材〉 線上影音
NT$480.
365日的鼓技練習計劃 線上影音
NT$560.
放肆狂琴〈電貝士有聲教材〉 背景音樂
NT$480.
貝士哈農〈Bass Hanon〉
NT$380. (1CD)
超時代樂團訓練所
NT$560. (1CD)
鍵盤1000二部曲
〈1000 Keyboard Tips-II〉
NT$560. (1CD)
超絕吉他地獄訓練所 線上影音
NT$560.
超絕吉他地獄訓練所
一暴走的古典名曲篇
NT$360. (1CD)
超絕吉他地獄訓練所—叛逆入伍篇
NT$500. (2CD)
超絕貝士地獄訓練所
NT$560. (1CD)
超絕貝士地獄訓練所—決死入伍篇
NT$500. (2CD)
超絕鼓技地獄訓練所
NT$560. (1CD)
超絕鼓技地獄訓練所—光榮入伍篇
NT$500. (2CD)
超絕歌唱地獄訓練所
NT$500. (2CD)
Kiko Loureiro電吉他影音教學
NT$600. (2DVD)
新古典金屬吉他奏法大解析 線上影音
NT$560.
木箱鼓集中練習
NT$560. (1DVD)
365日的電吉他練習計劃
NT$560. 線上影音

■ 爵士鼓節奏百科〈鼓惑人心II〉
NT$420. (1CD)
■ 遊手好弦 線上影音
NT$420.
■ 39歲彈奏的正統原聲吉他
NT$480 (1CD)
■ 駕馭爵士鼓的36種基本打點與活用 線上影音
NT$500.
■ 南澤大介為指彈吉他手所設計的練習曲集 線上影音
NT$520.
■ 爵士鼓終極教本
NT$480. (1CD)
■ 吉他速彈入門
NT$500. (CD+DVD)
■ 為何速彈總是彈不快?
NT$480. (1CD)
■ 自由自在地彈奏吉他大調音階之書
NT$420. (1CD)
■ 只要猛練習一週!掌握吉他音階的運用法
NT$540. 線上影音
■ 最容易理解的爵士鋼琴課本
NT$480. (1CD)
■ 超絕貝士地獄訓練所-破壞與再生名曲集
NT$360. (1CD)
■ 超絕貝士地獄訓練所-基礎新訓篇
NT$480. (2CD)
■ 超絕吉他地獄訓練所-速彈入門 線上影音
NT$520.
■ 用五聲音階就能彈奏 線上影音
NT$480.
■ 以4小節為單位增添爵士樂句豐富內涵的書
NT$480. (1CD)
■ 用藍調來學會頂尖的音階工程
NT$480. (1CD)
■ 烏克經典—古典&世界民謠的烏克麗麗
NT$360. (1CD & MP3)
■ 宅錄自己來—為宅錄初學者編寫的錄音導覽
NT$560.
■ 初心者的指彈木吉他爵士入門
NT$360. (1CD)
■ 初心者的獨奏吉他入門全知識
NT$560. (1CD)
■ 用獨奏吉他來突飛猛進!
為提升基礎力所撰寫的獨奏練習曲集!
NT$420. (1CD)
■ 用大譜面遊賞爵士吉他!
令人恍然大悟的輕鬆樂句大全
NT$660. (1CD+1DVD)
■ 吉他無窮動「基礎」訓練
NT$480. (1CD)
■ GPS吉他玩家研討會 線上影音
NT$200.
■ 拇指琴聲 線上影音
NT$450.
■ Neo Soul吉他入門
NT$660. 線上影音
■ 吉客開始<客家歌謠吉他入門/進階教材>
NT$420. 線上影音
■ 只用一週徹底學會!爵士吉他和弦超入門
NT$480. 線上影音
■ 爵士鼓過門大事典413 New Edition
NT$600. 線上影音
■ 完整一冊!鼓踏技巧百科
NT$560. 線上影音
■ 節奏與藍調吉他技法大全
NT$660. 線上影音
■ 吉他五聲音階秘笈
NT$460. 線上影音